香港製片

港式電影製作回憶錄

林明傑　喬奕思　編著

序

做電影需要天時地利人和。香港電影業見證過邵氏和嘉禾大製片廠日以繼夜拍片的高產量，也經歷過動作和武俠片享譽國際的黃金時代，以及合拍片的北上發展。電影這個行業可以容納不同背景的人來加入。它從不排外，只要你有能力有毅力，就可以在這行業裡生存下去。這是做電影有意思的地方。

電影是一個以人為本的職業。我從影至今四十七年，角色在演員、編劇、導演、監製之間來回轉換。甚至在以往項目找不到投資方的情況下，我自己出資成為獨立製片。但每一個角色都離不開跟製片打交道。製片的工作在劇組裡面牽涉甚廣，從前期預算到行政管理、劇組的衣食住行、燈油火蠟每件事都需要製片參與。

香港的製片一向以靈活和高效見稱。他們處變不驚，每天的工作都是不停跟人協調，跟時間和天氣競賽。現場隨時出現各種突發狀況，都需要製片團隊臨場應變為大家安排。即使觀眾在大銀幕上看不出製片貢獻的痕跡，但他們絕對是劇組功不可沒的成員和後盾。

本書專訪的十位製片，都是久經沙場的應變高手。尤其在香港電影製作制度還不太健全的八、九十年代，拍攝外景的幕後故事往往比幕前還精彩。他們參與過的影片您可能看過，希望您讀完這本書，能夠對於電影製片的工作，以及這些默默耕耘的從業者有更多了解。

觀眾看電影大部分原因是為了娛樂，他們在乎的是影片好不好看。電影也許不是大眾生活中的必需品，但它是電影從業員的心血。我能做的，就是越在市場低潮的時候，越堅持要拍電影。如果不給自己動力前進，其實就等於是倒退。世上很少人能做自己喜愛的工作，這份堅持和珍惜，我相信書中的製片們也都一樣。共勉之。

爾冬陞

導演、監製

2022 年 4 月

重新認識電影製片

電影製作有個崗位叫「製片」，它每次都會在影片的片頭、片尾字幕出現，卻很少人知道它的工作性質，也有人總會把「製片」跟「監製」和「製片人」混為一談，對電影行業以外的大眾來說，製片是一群面目模糊的工作者。

製片職位的英文名稱是「Production Manager」，內地稱為「製片主任」，顧名思義就是電影製作的項目經理，負責拍攝前、中、後期大大小小的事宜，確保相關的人和事都順利推進。製片同時身兼劇組的客戶服務和危機處理工種，負責處理任何製作當中的突發狀況。當製片做好自己的工作時，他的團隊彷彿是隱形的存在，這樣代表製作的每個環節都順利完成，不需要製片事事出面解決。但是這樣也導致有些人低估了製片崗位的價值。

任職製片的人，很少機會出現在大眾的焦點下。香港電影金像獎頒獎典禮上，上台領取「最佳電影」獎座的是監製；電影宣傳的採訪，一般邀請的是演員和導演在鏡頭前闡述。負責製片的同業，往

往是隱身在幕後的無名英雄之一。

有前輩說過，電影製作就像建房子，製片的任務就等同瓦匠，負責把房子的四面牆和地板、天花建好，確保房子主力牆穩固，後面就交給導演、美術、攝影等主創進來為房子裝飾得美輪美奐，最後呈現給進來房子的觀眾。由此可見製片在製作過程的重要性。透過本書，讀者會理解製片不光處理行政的工作，很多時候也會參與創作，特別是為導演尋找合適的拍攝場景，往往令電影畫面錦上添花。

我們希望藉着這本訪談錄，首次為大家呈現這群幕後英雄對我們耳熟能詳的港產片曾經作出的貢獻。他們的經歷，其實也是香港電影歷史的一部分。尤其在八、九十年代，香港電影拍攝還未跟政府部門落實規範，當年的製片面對各種應急狀況，從滿足導演的臨時創意，到面對警察和「陀地」的協調，很多時比電影本身更精彩。希望各位讀者透過閱讀本書，也能體驗當年拍攝現場的緊張氛圍。

啟發我們編輯這本書的，是兩位已仙遊的製片前輩：陳佩華女士、崔寶珠女士。他們兩位都是行業內公認敬業幹練及扶持後輩的翹楚。佩華姐的座右銘是：「不貪便宜、不怕辛苦、不要計較」，她總是能換位思考，設身處地為對方設想。而寶珠姐一向性格爽朗，處事精明而持平。當他們兩位先後離世，我們才意識到他們留下的公開專訪紀錄極少，但他們一生累積的製作經驗其實非常寶貴。因此我們希望藉本書的整理，能從十位不同輩份的製片口中，留下香

港製片工作的點滴經驗，作為一窺香港電影近代史的有趣側寫。

特別感謝本書的十位受訪者抽空參與，爾冬陞導演為本書寫序，以及三聯編輯部同事的通力合作。這十位受訪者以及劇組和電影公司的製片人員，為香港電影持續付出努力。一部部香港電影經典的誕生，他們也絕對功不可沒。謹以此書獻給他們。

林明傑、喬奕思

2022 年 6 月

目錄

簡介

資深電影監製,早年任職香港電台電視部,因機緣轉往電影圈發展,首部電影《瘋血》(1983)即擔任製片。曾先後於多家著名電影公司任職,包括德寶、寶禾、威禾、電影工作室、正東、電影神話、英皇電影等主管製作、融資等事務,參與名片包括《秋天的童話》(1987)、《天若有情》(1990)、《黃飛鴻》(1991)、《方世玉》(1993)等。千禧年開始與劉鎮偉合作,近年轉為獨立監製,提攜新導演並協助融資,如《踏血尋梅》(2015)、《脫皮爸爸》(2018)、《花椒之味》(2019)等。

①

朱嘉懿

永遠有高山深海在前面

我接觸電影行業，是從八十年代報讀香港電影文化中心的課程開始。當時舒琪、羅卡、黎傑、周勇平都是中心的委員，徐克、譚家明等導演協助開課程。我那屆的同學有陳果和高志森。課程主要是學電影欣賞，但老師也會帶我們做具體的製作實踐。我正式入行是從電視開始，在香港電台電視部參與《島的故事》系列（1981，單慧珠導演），當時部門同事還有李碧華、張堅庭、羅啟銳、張婉婷、羅卓瑤等，可謂猛人雲集。後來因為我無法轉正式公務員，單慧珠就介紹我去廉政公署社區服務部當策劃，製作林德祿執導的劇集《廉政先鋒》（1981），還前後拍了兩輯。

我當時希望朝導演這條路發展，所以找了副導演的工作。《瘋血》（1983，李兆華導演）是我參與製作的第一套電影。但我第一天入組，製片希雲叔（黃希雲）跟我打過招呼後，就直接讓我在現場負責製片的工作，因為製片剛離了職，所以我是臨時被迫「上馬」

的。當製片最重要是懂得現場變通，首要是搶演員檔期。當年市道旺，當紅演員隨便都幾部戲在手，經理人真搞不定，就叫我們幾個製片自己協調。曾經試過四個製片就像打麻將一樣，坐下來談檔期，上午歸你，下午歸我這樣談，挺荒謬的情境。但要怎樣搶到檔期，又不違導演的要求，這就是變通和創作的經驗。那個年代沒有互聯網，找人沒現在方便。製片發掘新演員，就常常在雜誌和街上碰運氣。

我當製片的底線是：不能被導演罵，因為這我最受不了。我曾經跟蔡繼光導演合作過《男與女》（1983），鍾楚紅、萬梓良主演。蔡導很容易動怒，發起脾氣來對誰都不客氣。製作上遺漏難免，我為了減低被導演罵的機率，每天都比通告時間提早半小時到辦公室，檢查劇組每個部門，確定沒有任何遺漏。雖然這樣要多做額外工作，但不想被罵就成為了動力。

巧妙處理不允許拍攝的場景

製片找拍攝場景，往往是很大的挑戰。我是靠平常看報紙雜誌記住有特色的小區、街道、店舖等備用。這是每個製片累積起來的「天書」。有次在王家衛的澤東公司，我看到場景照片簿從地板堆到天花板，令人咋舌，可見王導對於拍攝場景的要求有多嚴格。當然也有人會說找景不要勉強，盡力就可以，人家不借就算。但我認為盡責的製片應該可以做更多。

找景不是單純的聯絡，同樣需要創意，需要理解導演的想法和美學。不單需要說服導演，也同樣要跟攝影指導和美術指導取得共識，因為導演也會參考他們的意見，成功率會更高些。劉鎮偉拍《天下無雙》（2002）講過一個故事：製片葉輝煌跟劉導推薦一個湖，他拿着照片介紹說，演員可以站在湖面旁演戲，倒影會很漂亮。後來導演去看景，發現那個湖只是一潭水。

葉製片說，我拍照都能拍得這麼美，導演你怎會拍不出來？

雖然他像開玩笑，但也證明製片對找景的自信，讓導演覺得那場景值得採用。

我遇過幾個很難處理的場景，其中一個是在油麻地小輪拍攝。當時是拍《霹靂大喇叭》（1986，劉觀偉、陳欣健導演），那場戲是要武師騎電單車從岸上飛向正在駛走的渡海小輪。我知道小輪公司是絕對不會允許的，但我好勝，不會在未嘗試前就說做不到。

公關部負責人是位中年紳士，我看他辦公室的佈置很書卷氣，了解他應該喜歡讀書。我先跟他詩詞歌賦一番，建立交情。在拍攝前幾天，我跟負責人說劇本已刪除了飛車上船的部分，只需要安排一艘渡海小輪給我們拍攝就好。到了拍攝當天，我一直陪着負責人在辦公室聊天，劇組在碼頭拍攝。當動作組把電單車推到碼頭上準備飛車，碼頭上的小輪員工匆忙通知他。他質問我為甚麼會這樣？我當

下發揮了臨場演技，哭訴是導演騙了我，明明答應我把飛車戲取消，我辭職不幹了！對方看到這情況，反過來安慰我說年輕人初入社會，總是會被欺負的。就這樣時間拖一下，拍攝就順利完成了。

戲分完成後，劇組人員都一直誇我。我貌似成功了，但利用了對方的善意。我多年來背負歉疚，內心一直不安。後來那位負責人退休了，我也沒有機會當面跟他道歉了。如果有機會重來，我一定不會再用這種方法。

面對警察與陀地的驚險與困難

工作上需要借景拍攝，我會先研究負責人是男或女。如果是男的，我找女助製去談，女的就找男助製去談。異性間通常比較談得來，勝算較大。跟陀地談判也一樣，派女的去比較有利，因為黑社會很少打女人嘛。

我面對陀地最驚險的一次，是在《潘金蓮之前世今生》（1989，羅卓瑤導演）的黃大仙廟。廟裡有二十多個解籤攤檔，為了低調拍攝，我們特意選了最角落的攤檔。陀地也不笨，等拍到一半就來要錢，以為讓劇組「兩頭不到岸」，不得不妥協。

> 當天陀地二十多人浩浩蕩蕩到場，要求劇組付錢給全部檔攤。我既沒有這預算，又不能讓劇組收工，可以怎麼辦？

我當時大概瘋了，我建議跟陀地們去另一邊的茶檔喝茶，明言我當人質，大家慢慢談個好價錢。另一邊廂我叫助理製片，趕緊讓導演加快拍，完事後劇組悄悄離開。還有，我暗暗讓助製準備一輛已發動的客貨車，停在拍攝位置和茶檔中間的大閘等我，我還再三吩咐司機不要鎖車門。陀地們似乎很放心，我們又真的天南地北聊得不錯，他們戒心全無。

待我看到助製給我打手勢，我就邀請陀地們回去拍攝場地收錢。待我們走到大閘時，我突然九秒九速度奔向客貨車，陀地們回過神來拔腳就追。我自以為神速，但我親愛的司機竟然把車門鎖了！幸好我在陀地們的手離我三呎時，衝上車絕塵而去！自那天後，我三年都不敢去黃大仙。我是完成了任務，亦安全離開。但我發誓，絕不鼓勵其他製片也這樣做！

在拍攝《戀愛季節》（1986，潘源良導演），我親自接待一位大哥級的陀地。大哥五短身材，我彷彿見到他頂上的髮轉。但他帶着七呎高的保鑣，足見自信爆棚。我挑選的形象是個可憐兼囉唆的小女人，苦口苦面的，大哥心軟就放我一馬，讓我隨意付幾千元就好。豪情的大哥臨走時還被我拉住，央求他把七呎保鑣留下來保護劇組，免被其他社團來找小女子麻煩。我們那天拍通宵，結果那位七呎保鑣悶到幾乎上吊。

拍《霹靂大喇叭》時，劇情需要在沙田城門河拍一場百人馬拉松比賽。我好不容易經過七個政府部門批准拍攝，確保萬無一失。中飯

時段，劇組場務派飯盒。當時有位武師一人就拿了幾個飯盒，但他「食餸唔食飯」，這樣飯盒就不夠派給全劇組了，於是吵架一人一句就打起來。場務組和武師組馬上衝前各為自己人助陣。警察飛快到場調查，拍攝被迫暫停。我是現場負責人，理所當然被帶回沙田警署落口供。花了半天才交代完，有位指揮官看我能協調七個政府部門，又能安排幾百人拍戲，竟然苦口婆心地建議我去考警察！

還有一次是拍《天若有情》（1990，陳木勝導演）。拍攝吳倩蓮在大雨下跑出媽媽的車去找華 DEE（劉德華飾演）。當時負責灑水的水車不合作，發出很大聲響，半夜影響了跑馬地的居民。結果有人報警，我又成為被告。我向法官真誠謙虛認罪後，被判罰款三千元。當年做製片的，都應該在警局有一疊厚厚的檔案吧。

《秋天的童話》：資金短缺下的應變

我跟《秋天的童話》（1987，張婉婷導演）的緣分，源於有天德寶電影的總舵主岑建勳約我見面，說有部電影叫《秋天的童話》。他說在美國只拍攝了四分一戲分，但預算已花掉四分三，要在香港完成餘下戲分，資金嚴重不夠。岑問我能否接棒完成。我看完劇本後非常喜歡，就一口答應了這個挑戰。

為了節省預算，我決定用實景陳設降低成本。製片組在九龍喇沙利道找到一所即將要拆的別墅，按照美術指導黃仁逵在美國看景拍的寶麗萊照片，搭建了片中船頭尺（周潤發飾演）和十三妹（鍾楚紅

飾演）在紐約的家包括後院。劇本裡後院有一場學生派對的戲，我們沒錢請臨時演員。我就去幾家大學的學生會貼告示，邀請同學來看拍戲和參與拍戲，只包飯盒。當時港大和中大都積極回應，終於中大有位姓石的同學組織了二十多人來，安排很有條理。後來石同學還成為了區議員。

編劇羅啟銳每天早上習慣拿缽喝咖啡，是位咖啡癮君子。當他知道劇組為省錢沒有茶水服務，沒有咖啡供應，他整天就「魂魄唔齊」似的不夠精神。為了省錢需要所有工作人員客串做臨時演員。有一場戲是十三妹在家中漏煤氣暈倒，鄰居來幫忙救人。其中一個衝進來的鄰居就是劇組的攝影師，另一個是助製，真正是全民皆兵。

《黃飛鴻》：滿足導演的天馬行空

我做《黃飛鴻》（1991，徐克導演）的製片有很多值得回味的事，印象最深的是拍攝「火燒寶芝林」。我們當時包下鑽石山嘉禾片場搭景。徐克導演（我們習慣稱呼他「老爺」）習慣邊拍邊創作，有天他突然提出要拍火燒寶芝林（黃飛鴻的醫館），但那片場只有一個出入口，密封燒起來風險很高。但導演下令要燒就燒，誰叫他是徐克大導演？

該片負責道具是李坤龍，是自學成才的器械奇人。當年《新蜀山劍俠》（1983，徐克導演）十幾個角色同時向四方八面飛起的經典鏡頭就是由他負責，「威也」陣同時吊起十幾個演員而不打結，技術

和美感都是一鳴驚人，不愧「威也龍」的威猛稱號。這次火燒寶芝林，龍哥動用低溫火喉管包圍了寶芝林，再安排兩百多支二氧化碳鋪在外圍候命滅火。二十多名道具師控制着低溫火。正式拍攝開始，火喉管同時點起大火，導演要求飾演十三姨的關之琳繞着寶芝林逃跑。火勢很猛，關之琳拍完第一次已經嚇得面青唇白，需要馬上送到外面休息。

火燒寶芝林最後一天拍攝，老爺突然說要重建寶芝林。當初我們以為火燒後就不再用，所以毫無準備要原地重建，那次非常考驗美術組的置景能力。老爺總是在每晚七點收工時告訴你第二天要拍甚麼，我們往往只有一個晚上做準備。這就彰顯了香港電影人的厲害之處，人人都會想盡辦法追趕導演的創意，就算多辛苦也要完成。

另一件難忘的事，有位副武術指導因為檔期原因，需要比其他武師遲一星期進組，但要求跟大家同日起薪。我當然無法同意，但對方認為我不尊重他，威脅我的上司崔寶珠要把我換走。當年動作片盛行，武術組非常搶手，要換掉製片可能是相對容易的決定。

> 我很感謝寶珠姐的支持，她跟老爺商量後，決定尊重行規讓我這製片留下了，倒是換了武術組，這事件實在意義重大。

老爺在後期製作仍不斷創作和調整，往往在午夜場上映前一刻，還在趕後期製作。在菲林時代，一部電影的拷貝分九本放映。我曾經

試過，每弄好一本片便立即從沖印公司接力送到戲院，同事來回跑幾次，剛剛好趕及接得上放映時間，非常驚險。我聽說王家衛某部電影也是這樣趕沖印，結果最後一本接不上，放映到第八本後便沒有了。但觀眾沒發現，以為王導的風格就是這樣的。

我的老師寶珠姐

我在行業裡得到好幾位老師提攜，崔寶珠就是其中一位。當時她是德寶的製片經理，下面帶着好幾位製片。寶珠姐很認真教我做事，她跟八爺（袁和平）和元奎導演談事，都安排在打麻將的時候談。寶珠姐認為在麻將枱談事，可以認真事情輕鬆談。例如跟對方談減預算，對方如果不同意，就當作玩笑輕輕帶過，大家不傷感情。

寶珠姐做起事來很拚命。她拍《聖誕奇遇結良緣》（1985，鍾志文導演）的時候，連續多天沒回家。有天她匆匆回家想洗個澡，打開浴缸的水龍頭就想在床上休息一會。一碰床單就昏睡過去。醒來時，家裡都浸滿水，拖鞋都浮起來。

> 做電影就需要如此拚命，所以香港電影的
> 成功是有原因的。

《黃飛鴻》完成後，寶珠姐跟李連杰合作開公司，把我也帶過去。我是老派人，寶珠姐叫我做甚麼我一定照做。公司名稱「正東」是我們一起取的，取自寶珠姐兩個子女的小名。那時候公司只有四個

人，寶珠姐總負責，我當策劃安排製作事宜，再加上李連杰老闆和一位會計。正東創業作是《方世玉》（1993，元奎導演），公司一直營運到李連杰去荷里活發展。可惜寶珠姐在 2019 年去世了，否則她會有很多精彩的故事可以分享。

《情癲大聖》：最艱難的決定

如果在香港電影行業選十位最聰明的人，劉鎮偉導演（Jeff）絕對是其中一位。我跟他合作多年，從他身上學到很多。他是很勤力的導演，從寫劇本到後期製作完成，緊跟拍戲的每一步驟。他會告訴我一個概念，我來寫故事大綱，然後融資到拍攝。我跟劉鎮偉的合作一直是拍檔形式。劉導演曾說，拍喜劇是要比觀眾快一秒，這是他的秘訣。我跟 Jeff 合作了《情癲大聖》（2005）。

那次，我體驗到作為監製最孤獨的時刻。

我們在湖北省神龍架拍外景，喜歡那裡的環境像仙境。從香港出發需要兩天才能到達，當年還沒有人在那邊拍過戲，當地對拍攝的支援很缺乏，整個深山只有一家賓館。

在劇組準備去廣州進行棚拍前，神龍架只剩最後一天外景了。那天突然下起大雪，高山的路都被雪堵住了。身為監製，我需要權衡劇組人員安全以及拍攝的進度。到底該繼續拍還是不拍呢？如果不拍，以後就沒有機會再補拍整場戲了，超支肯定是跑不掉的了。劇

組所有人都來問我該怎樣做，就算 Jeff 也回答不了我究竟去或留。那是我人生其中一個最艱難的決定，最後我決定冒險完成，而我們是幸運的。但現在回想，人命一定更加重要，讓我重選，一定是「撤」！

自由身監製一步一腳印

我在電影行業這些年，到了這個階段已經有過盡千帆的感覺。我希望給予自己更多選擇，尤其是創作自主權，同時可以扶持更多有潛力的年輕導演，所以最好是自由身監製。新導演來找我合作，是因為他們認可我的能力，而我也必定盡力幫助他們實現，合作向前衝。《踏血尋梅》（2015，翁子光導演）是我作為自由身監製的好例子。整個項目前後長達六年，其中光是融資就經歷了三年。我當時找遍香港所有投資方，最終電影憑着天時地利人和，得到成功，包括香港電影金像獎的十三項提名和斬獲七項大獎的紀錄。

與新導演合作更像是投資一份期待，因為我相信努力，加上對的時空能造就新導演發光發亮。新導演會帶來新概念，可以吸引大卡演員突破演出。我願意出資讓新導演寫劇本，讓他們專心創作。我甚至請過劇本顧問手把手去協助新導演。我的宗旨是：我不會說不可以，一定有方法可以做得更好。

> 所有電影都是創作性的產品，監製就是推銷員。

當我面對投資方和演員的時候，我要去推銷提案，推銷新導演。作為監製，必須要平衡創作和現實，既需要堅持，也需要妥協，更要維持新導演的自信心。只要力之所及，我一定會給導演提供最好的台前幕後組合。預算固然重要，但拍不好就一切枉然。最後如果有幸一起見證成功，那份滿足感是非常不一樣的。

沒有最佳製片，只有天道酬勤

我覺得最好的製片，就是讓所有事情都安排順暢，沒有人需要來問你問題，製片組最好像隱形的。關鍵是把劇組所有人當作小學生，安排好哪裡上車，哪裡梳頭化妝、哪裡吃飯，哪裡如廁，現場一切都井井有條，你就是製片高手。如果所有人都來找你喊救命，問為甚麼現場沒有這個沒有那個、為甚麼那個招牌會關燈、為甚麼保安說不可以，那你就是沒有做好自己的工作。

八十年代大部分的電影拍攝是沒有完整劇本的。導演在開會時告訴你要準備甚麼，你就要馬上消化。這樣很考驗製片的領悟力和細心，你要懂得捕捉導演的心意。例如導演看景時，說拍的時候那個霓虹光管亮着就好，你就知道那個光管的重要性，必須在拍攝前再三確認。你不能假設任何招牌和光管會一直亮着。你看它每晚都亮着，偏偏它就在你拍的那一晚關了。或者你拍攝前跟現場的保安打好招呼，偏偏你拍的那天他放假了。電影就是帶點邪門，我經歷過太多這類事情。

所以你的工作就是在拍攝前再三確認，不允許出現「我以為……」「乜唔係……」這種回應。

演員湘綺曾經評價我，說未見過有人像我如白領般拍電影，因為我每天都準時到製作辦公室。她勸我可以懶一點，但我改不了，因為我覺得辦公時間我需要在公司，否則怎麼工作呢？當年沒有互聯網，大家都用固網電話。如果我下午才回公司，就沒時間跟政府部門溝通了。要善用朝九晚五對電影行業是辛苦的，但我盡量堅持，不過就要犧牲晚上跟別人到外面飲酒享樂的機會了。我在行業裡沒幾個朋友，更多是像同事般的合作關係，能成為朋友是錦上添花。如果本身是朋友而成為同事，反而容易起爭執。

每一個創作的瞬間都是很新鮮的，這就是電影的魅力。我們是靠口碑和業績支持我們在行業裡往前走。你做的事情，其他人都一直看在眼裡。我是幸運的，經歷過香港電影的黃金時期，製作數量最多的時候，在十四鄉同一個地方同時有三個劇組開工，彼此的燈光還要小心不要射到旁邊的劇組。

我提醒自己不要怕失敗，失敗了就反省原因，從中學習，才不枉失敗的深意。永遠有高山深海在前面，不要怕，只要想如何去克服。

對新一代製片的期望

我曾在英皇娛樂演藝學院當導師，我每年都會帶學生們到香港國際影視展（Filmart）觀摩，讓他們感受電影行業的氛圍，了解創投、製作、發行、宣傳等不同環節，也讓他們看到真實的行業狀況。

其中有位叫 Andy 的學生，一直令我留下很深印象。他入行前在馬會有份穩定的工作，還有宿舍住，家裡有個小女兒要照顧。他一直的夢想是做導演，於是在我找他參與《救火英雄》（2014，郭子健導演）時，他毅然放棄了馬會的工作，寧願賠錢給馬會，也要即時解約入組做製作助理。他本來不想加入製片組，但我建議他先從製作助理開始，然後在現場發揮自己的本事。如果任何事你都願意去做，即使跟自己部門無關的事也去幫忙，大家會看在眼裡，說不定導演組會招攬你。

劇組在西貢蠔涌拍攝，Andy 需要第一個到現場負責開門。行內常說：早到就等於準時，準時就等於遲到，遲到就自己上吊去吧。Andy 因住得遠，擔心交通，竟然寧願不回家以確保第二天準時開門。天道酬勤，他的努力沒有白費，導演組果然很快就招攬他。三年後，他已經到內地發展，如願以償成為導演了。做事沒有一步登天，每個人的人生中都有自我表現的「五分鐘」機會，關鍵是機會到來時你能否把握，隨時準備好全力以赴，不怕辛苦和吃虧。

我常常希望我的製片可以多看一點報紙、多看一點書。

看報紙你會知道政策的改變，與時並進；多看書才有談資跟各類人對話。這是我對製片的要求，當你需要進軍策劃和監製，你的能力必須提升。以前香港太多戲開拍，覺得增值不是那麼重要。我那時在澳門東亞大學（前身澳門大學）讀文史科，晚上去香港大學專業進修學院（HKU SPACE）增值。

我當製片的時候，還去香港話劇團當化妝，日薪七十元。我就是想拓展眼界和資源，多了解話劇的模式。這是自我增值，在沒有互聯網的時代，寫滿各種聯絡的電話簿就是你的本錢，就像你知道舞台劇的特別道具是在哪裡做的，化妝跟電影的分別等，那就是你的不一樣！

參與電影 **❯**

年份	電影名稱	崗位
1983	家在香港	製片
1983	瘋血	執行製片
1986	霹靂大喇叭	製片
1986	痴心的我	製片
1986	戀愛季節	製片
1987	中華戰士	製片統籌
1987	秋天的童話	製片
1987	神奇兩女俠	製片
1989	潘金蓮之前世今生	製片
1990	天若有情	製片
1991	黃飛鴻	製片
1993	方世玉	策劃
1993	太極張三豐	統籌
1994	洪熙官	統籌
1994	中南海保鑣	統籌
1994	精武英雄	統籌
1996	冒險王	統籌
1998	方世玉續集	策劃
1998	碧血藍天	策劃
2002	天脈傳奇	聯合監製
2004	千機變 II 花都大戰	製作總監
2004	大無謂	製作總監
2005	蟲不知	製作總監

年份	電影名稱	崗位
2005	情癲大聖	製作總監
2009	機器俠	總監製
2010	越光寶盒	監製
2011	東成西就 2011	監製
2014	救火英雄	監製
2015	踏血尋梅	監製
2015	衝鋒車	聯合監製
2016	綁架丁丁當	監製
2017	毒。誡	監製
2018	脫皮爸爸	監製
2019	花椒之味	監製 / 聯合出品人
2020	聖荷西謀殺案	監製
2022	電子靈	監製
2023	風再起時	監製

簡介

資深電影監製，曾製作多部賣座電影，包括《龍門飛甲 3D》（2011），《狄仁傑之神都龍王》（2013），《智取威虎山》（2014），《西遊伏妖篇》（2017）和《狄仁傑之四大天王》（2018）。為新藝城電影公司的中心成員，後與國際知名監製／導演徐克創辦電影工作室。2007 年出任柏林電影節評審，亦於 2011 年擔任康城電影節評審。2013 年 10 月，獲法國政府頒授法國藝術與文學軍官勳章。2014 年 8 月，獲第 67 屆瑞士洛迦諾電影節頒發最佳獨立製片人獎。2015 年 5 月，獲第 17 屆烏甸尼遠東電影節頒發金桑樹終身成就獎；同年 10 月，獲第 20 屆釜山國際電影節－瑪麗嘉兒亞洲之星大獎頒發「特別成就獎」。2017 年 2 月獲柏林國際影展頒發「第 67 屆柏林影展攝影獎」（特別成就獎）。現為護苗基金副主席。

②

施南生

電影的萬般滋味

我媽媽崇洋，喜歡西片，所以常常去看電影，尤其在暑假，那時大人可帶一個小朋友坐在膝上，不用另外買票。我有兩個哥哥、一個弟弟，暑假時大家一起坐着看書，媽媽經過時做一個攝影機手勢，我很機靈，借意站起來隨她去看電影。爸爸的辦公室就在樂宮戲院[1]樓上，所以經常會在樂宮看完兩點半就接爸爸下班一起回家。媽媽只看西片，不時會看一部質素較好的國語片。她看了大量西片，如西部片、都市劇、尊榮（John Wayne）、洛赫遜（Rock Hudson）的電影、大片《賓虛》（*Ben-Hur*，1959，William Wyler 導演）、希治閣（Alfred Hitchcock）等，甚麼都看。我也一樣，所以小時候就看了很多西片，都是商業片。另外家裡有一位像「桃姐」的馬姐，叫巧姐，是任劍輝迷，我們住在太子道，一有任劍輝參演的電影上映就一定要去看。當時九龍城有兩間戲院，龍城和國際，國際近一

1　樂宮戲院：位於尖沙咀彌敦道、金巴利道交界，1952 年開業至 1973 年結業，現址為美麗華酒店。

點，如果晚上要出去看電影，當晚她快快吃好飯做好家務，就牽着我出去看粵語片，很多所謂「七日鮮」[2]，任劍輝、芳艷芬、余麗珍、羅艷卿，甚麼都看。

命中注定

由寄宿學校開始到大學，我都喜歡和人交往，組織活動的經驗為日後做製片人的工作打下基礎，因時間有限，要很快地認識和了解不同人的強項、短處，很快地組織一個隊伍來完成一件事，和拍電影相似。除非認識很久知道對方個性，但沒時間時通常都相對表面地掌握對方的強、弱，配搭不同的人，盡量發揮各自所長。這些都是作為一個成功製作人的必要條件，在沒有資源之下變出成品。所以回想當年，覺得是命中注定。

我十六歲去英國讀寄宿學校，學校鼓勵我們參與課外活動，我 A-Level 讀英文，所以想到位於埃文河畔斯特拉特福的 Royal Shakespeare Company 看劇，很嚮往在 Roundhouse 看莎士比亞。學校鼓勵我們自己組織，於是九月回到學校我就寫信去 Royal Shakespeare Company——那時沒有互聯網——問他們當季的劇目，他們回覆後再問其他同學有沒有興趣一起去。然後要再寫信給巴士公司，告知日期、人數、目的地，問即日來回的價錢、當地票價，問好同學收錢之後到郵局匯錢下訂金，再計劃交通，一切都安排好。

2　七日鮮：香港電影名詞，用於形容製作周期短的作品。

我是 1971 至 1975 年到倫敦讀大學，讀電腦和統計學，學業一般，但變得花更多時間在組織活動上。例如有一位比我大的內地學生，拉我到義校教唐人街出身的學生英文和數學，他們數學好但看不懂題目，而且嚮往到銀行做文職，英文和數學是最低要求，後來又教這些學生的母親英文和其弟妹中文。當時我要組織新年活動，但沒錢辦晚會，就找了一位同為倫敦這間大學畢業的老闆，着他租兩部電影給我們在校園的影院放映。

我最成功的選片，有《潮州怒漢》（1973，王星磊導演）和《應召女郎》（1973，龍剛導演），拳頭加枕頭的組合，很受歡迎，滿座，籌到的錢用以舉辦聯校春節晚會，又請中樂團表演，晚會還上演了一齣話劇，我飾演一位母親，馮寶寶演我的女兒。她讀設計，我們互相認識。租片放電影籌款是我想的。晚會有很多人來，我們不是專業又沒有資源，故要很多人幫忙。學校義教已經做了幾年，之前的人都離開，要接棒，我是之後參與的。我在校最後一年其實辦得很成功，因香港政府有派員來看，給了一些資助，在一間教堂開班，神父雖是洋人，但他是在內地出生的傳教士，於是讓我們免費使用教堂，就這樣成事了，開始時一星期兩晚，後來加上星期日上午。不知道現在是否還有這些傳統。

從寄宿生活了解世界

我家是很舊式的家庭。我在小學、中學都有做過舞台演出、演說，所以我有想過讀表演藝術，但如果這樣的話，爸爸應該會把我踢出

門。那時最多會讀醫、法律、工程，但這些我沒辦法，所以就乖乖讀一個實際的科目——電腦。

當時來說讀電腦是很新的，因為有高人指點。我讀的寄宿學校在海邊，在那間中學我是唯一一個亞洲學生，我監護人的女兒都在那裡上學，但她好像只有十歲，在小學讀書。我們相隔很遠，很少來往。學校的師資很好，很多退了休來自劍橋和牛津的教授，腦筋尚很好，退休之後仍想教學，就每個星期來教兩三課。我的數學老師是劍橋的教授 R.J. Fearn，他對中國文化很着迷。當時六十年代，他很少機會接觸中國的東西，所以他一有空就找我談話，問我很多。我也很喜歡和他談話，就跟他介紹查良鏞（金庸）、武俠小說、江湖世界的故事。他聽得着迷。我曾跟他說不知道長大後要做甚麼，他就叫我翻譯一本金庸小說，只要譯得好，就會很成功。但我中英文不算太優秀，他卻給了我這個主意。我讀的四科 A-Level 很特別，包括英文、法文、純數學和應用數學。我唸書成績不好，僅僅合格那種，是我這位老師向我介紹電腦，我之前從未聽說過。他說語文和數學有很多共通點，他認為我應該去讀電腦科學，邏輯很一致，我當時都不懂得。

你知道入大學之後，我們首三個月要學甚麼嗎？學打卡，像一個勞工，因為你寫了一個程式要打卡出來，沒人會幫你忙就要自己打。一個程式有一大盒卡片，要放入讀卡器，在電腦裡才會解讀成一個程式。那部電腦有一層樓那麼大，有一兩個穿着工作袍的人走來走去，那是很巨型的機器，卡片要用一個比 A3 紙更大的盒裝着。假

設你寫了一道算式 A+B=C，當中每一個字元都要在卡上打孔，所有有孔的卡串連在一起就變成一個程式，然後就將這些卡放在盒裡，讓操作人員逐張放入讀卡器，費時很長。當我們滿心歡喜期待程式被讀出來，看着那些卡快速地被掃瞄，如果有錯就會被排出，那裡有幾千張卡，錯了就要回去再打一遍。

電腦講求邏輯，而且要逐步進行，對我最有幫助的是教會了我畫流程圖，好像第一步是 A 等於 A，第二步 B 等於 B，第三步 A 加 B 等於 C。如果 A 加 B 並不等於 C，下一步就要做甚麼，如果 A 加 B 減 C 就要做另一個指令。整個過程非常按部就班，逐個步驟去釐清整個問題，不會出錯，就算有變化都在計劃之中。所以整個流程圖就可以思考得很清楚，整件事有多少個可能性，如果這個可能性出現就要如何應對，解決了這些問題就可以回歸去中間的路線，這都有助我以後的思考方式。讀書固然有幫助，但不一定要讀很多，有時間和資源的時候讀書是不會有壞處的。

因為 1967 年暴動，我離開香港時才十五歲，第一站就去了西非國家，我覺得那對我都有一個啟蒙作用，發現原來世界很大。後來有朋友問我可否帶她們的小孩出國玩，我就帶她們去非洲。其實我那時年紀很小，看到那個一望無際的地方，腳邊有兩隻蜥蜴，有現代的東西不過還是很落後，和香港完全不同。那裡只有一條高速公路，開車上公路後就看到當地的黑人女人，沒有穿上衣，在路邊賣芒果，這些都令我留下很深刻的印象。

我想六、七十年代時的我其實不太明事理，只是見步行步。到現在這個年紀回想，在自己身上發生的種種事情，我都沒有浪費機會。我是一個熱情如火的人，總是全情投入，所以便累積了朋友、經驗、一點學識等等。寄宿學校時期對我的影響很大，首先是剛開始學習組織活動，也令我學會要有責任感、領導才能、團體精神。我們校內有一半是寄宿生，寄宿生要負責清潔校園，但這不是勞役。因為我讀到中五，有高年班的姐姐帶領，我們十多人負責清潔教堂，有些同學只有六歲，你不要小看這件事，那位大姐姐要有很強的組織能力去領導我們，指導六歲的同學去抹教堂裡的長木椅，因為她們身材矮小，我們比較高大的就去抹窗門，但整件事只要個多小時就完成，發現有哪裡進度慢了就分派多個人去幫忙。我們那間是教會學校，修女會來檢查，如果地板不夠乾淨，整隊人都要受罰。

這些道理套用到電影製作裡是完全一樣的，發現有哪方面出問題就馬上去補救，同生共死。

然後，我們學校很注重體育，學體育一定要學懂放手，如果負責防守就不要搶到球不放，不然第二天回到學校沒人會理睬你。帶着球跑到半路，就要傳給前鋒。有些人搶到球不放，以為自己很神勇衝到前面，一停下來大家就會罵個不停，以後就不敢了，那就學會要有團體精神。

我們有一課音樂賞析，在週六上午上兩個小時。那時香港沒有這類

課程，一個小時聽音樂，另一個小時去討論音樂。我的老師 Pinto 小姐說：「今天有新同學，讓我們來談幾句話，你喜歡甚麼音樂？」我記得當年我很做作，只會一首 Dave Brubeck 的 *Take Five* 爵士樂曲，我就說：「我喜歡 Dave Brubeck 的 *Take Five*。」她說那是很有趣的選擇，因為那首歌不合正常的節奏，一般音節有四拍或八拍，有一定規律，但那首曲一個音節有五拍。雖然學校規模小，但教師很有心，兩星期後就找來那首歌的樂譜，向同學彈奏，令我覺得自己備受尊重，是一個獨立個體，我年紀小但她亦重視我的說話，雖然只是隨口說說，我都不好意思日後不勤力一點。

我現在回望過去才明白，上天對我很好。在我成長的年代，我有些朋友的父母很着緊，為子女安排入讀名校。我只在一間平凡的學校讀書，一點都不稀奇，但對我的影響和感受都很深刻。我的同學還會敍敍舊，我們在 1970 年畢業，去年（2020 年）本來是畢業五十周年聚會，但因為新冠病毒疫情取消了。但我們到現在還有聯繫，感情很深厚，我的天！已經五十年了！

我都是被動地吸收，當年不懂得主動，不過回頭看，我會說上天對我很好，祂不放在我眼前我都不懂得去爭取，對不對？好像一些「學霸」，讀一流學校，考取八級鋼琴等。我的母親是相反的，用放任政策，我做甚麼都無所謂。我全部同學都有矯齒，她問我要不要矯齒，我說不要，因為很痛，那就不用。每個同學都學芭蕾舞，她問我想不想學芭蕾舞，我說腳會很痛，不想學，她覺得不學沒關係。她又問我想學鋼琴嗎？我怕煩，不想學，就不用學。她從來不

逼迫我做任何事，但她幫我很多，我很佩服我母親，她很了不起。

公仔箱的工作啟蒙

1975 年我在英國讀完書後回港，在一家公關公司工作，不久接到一個電話，轉線給我的接待員說對方說不出名字，但好像是找我的，因為也是從外國回來，原來是當年一位著名編劇陳韻文。她說她代表無綫電視打來，有個節目想找我。

無綫電視當時很強盛，1976 年的時候想製作一個名為《環球小姐大會日記》的節目，環球小姐在當時亦是一項盛事。那時我回香港兩年都沒有去過無綫電視，也想去參觀一下，當見識見識。陳韻文跟監製劉芳剛[3]其實想給我面試，但我懵然不知，因年紀小又未到過無綫電視，只覺興奮開心。幾天之後後接到沈月明[4]的電話，她是導演于仁泰太太，問我星期六是否有空到怡東酒店一敘，我仍懵然不知，覺得新鮮就去了。怎料去到看見攝影機，說是試鏡，我又不知甚麼叫試鏡。她叫我模擬訪問一位選美佳麗，我就照她說話做，結果我就做了這個電視節目的主持，要和一班佳麗住在酒店。製作組有兩隊，編導也是兩個，一批住利園，另一批住怡東，每天由早到晚都跟她們出外景。另一位主持是香港小姐劉慧德，她當時在香港管弦樂團工作。

3　劉芳剛：當時任無綫電視導演、無綫藝員訓練班班主任。
4　沈月明：演員、製片人，參與作品包括《殺出西營盤》（1984，唐基明導演）、《忠烈楊家將》（2013，于仁泰導演）。

不久沈月明跟我說她要回電視台剪輯片段，不能陪我了。我不懂電視，節目在晚上十時到十時半播出，這時間我通常在工作或吃飯看不到，我不知道訪問甚麼才有用，所以我問沈月明下班之後可否隨她回電視台看剪輯。看過之後領悟到他們對畫面有要求，我在拍攝時就多注意這方面，例如在維多利亞港坐船，我就叫佳麗們到甲板，指着景色要她們看，拍到很漂亮的背景。編導就很緊張，說太嘈雜收不到音，我說不要緊，畫面好看，經常只在房裡對坐做訪問沒意思。

這於我是一次啟蒙，知道創作或拍攝上甚麼內容有用，所以我很感謝沈月明。之後他們就叫我簽約做藝員，沈月明說認識我一段時間，知道我的個性不適合做藝員，做藝員的話別人叫你做甚麼你都要做，叫我還是做客席吧，我就做了一段時間客席。環球小姐決賽的編導吳慧萍是當時相當著名的綜藝節目大導演，她邀請我做決賽的主持，因我已熟悉一班佳麗的名字和背景，當晚到了錄影廠才知道另一位主持是劉家傑先生 [5]。

問問題當然有稿，但我不諳電視製作，原來旁邊有人會大叫倒數，VTR 錄影機要七秒前提示。到節目最後一部分，要為劉家傑作即時傳譯。我意外地發現自己有一點即時傳譯的能力，一邊聽一邊就要講，或可能當時太小不懂怕。後來衛星轉播電視剛興起，我開心到不得了，因為每個星期都去無綫電視主持直播節目，作即時傳

5　劉家傑：資深新聞主播及電視節目主持人，以精通英語著稱，九十年代曾主持港台節目《英語一分鐘》。

譯,有歐洲的歌唱比賽等。原本曾和無綫電視討論到那邊工作,我說我想做電影節目,但當時已有個新節目叫《蒙太奇》;我又說我想做新聞,但他們不請沒有專業訓練的人,我覺得算了,就回到我本來的公關公司 Michael Stevenson。

1978 年在公關公司工作了三年之後,邵逸夫和方逸華找我到邵氏公司負責邵逸夫慈善基金的事務。我已經辭職準備去了,最後因種種理由沒有去成。當年我公司一位高層徐聖祺轉職到佳藝電視,我辭職後他找我,說我在 Michael Stevenson 公司時不好意思挖角,如今我已辭職不如去幫他。所以我入了電視台,在營業部寫推銷、市場推廣的內容和影片、對客戶做簡報推銷,因為我中、英文都可以,做了三個多月,效率非常高,結果它就倒閉了。徐聖祺之後轉到麗的電視做宣傳部的主管,當年總經理黃錫照叫「麗的三雄」之一導演麥當雄當節目總監。當時因為有很多從無綫電視和佳視出來的人才,一批去了嘉禾、一批去了邵氏、一批去了麗的,我就去了麗的,但我跟徐聖祺說其實我不喜歡做宣傳。

> 現在我常跟年輕人說,工作要訣之一是要自己喜歡做,二是有能力做,喜歡但沒能力,如有人想做導演,卻只能做三流導演,那一生都鬱鬱不歡,就沒意思;有些有能力做但不喜歡,也是不開心。

做宣傳我有能力,但不喜歡,假設我一直做得好,上司加人工,變

相不能離開，就會變成怨氣沖天的人。我答應徐聖祺會幫他半年，因為有空，下班後常常會到編導工作的「大房」或錄影廠和他們聊天，我覺得要認識產品才可做好宣傳，我自己去了解，比別人來告訴自己好。

一段時間之後我和導演變熟了，過了六個月我跟徐聖祺辭職，麥當雄叫我去找他，問為何要離開，說大家都很喜歡我、和我相處得好好，我說自己不喜歡做宣傳，他問我喜歡做甚麼，要不要轉去節目部，我就去了節目部。我其實不懂電視製作，沒有學過，但耳濡目染之下知道概念，一段時間之後我大多負責管理的事情。麗的有一段時間和無綫電視對撼，常出外景，但行政上亂七八糟，要想想怎樣訂立一些制度。

我發現編導每天都取幾千元出外景，用來支付一些日常開支如飯盒、臨時演員、臨時叫來的車。公司有一定數量的外景車，但不夠用時就要另外再叫。有些外景一拍就十幾二十天，那豈不是幾萬元？這樣不行，公司那麼大又不會拖欠的，飯盒沒有辦法要用現金，但臨時演員公司有多少人來了、租車公司派車後找導演簽個名，帶發票來公司收錢不就行了嗎？編導人工只有一千多元，每天取五千元不見了責任很大。所以我說要改制度，製作了一些表格，跟他們說：「每日收工，填張 form（表格）」。當然改革任何制度都不受歡迎，但得上天保佑，我說要改制的時候剛好有一位副導演真的弄丟了錢，那是麥當雄的弟弟，所以大家相信有必要改制了，這就奠定了管理、整理工作的基礎。人人都說以前香港電影的製作

很可怕，常常「飛紙仔」（即每天劇本只出拍攝當天場次內容），的確是這樣，但後來制度慢慢訂立起來了。

進入新藝城

其實我沒有想過加入電影行業。在麗的工作時，麥當雄已經離開了組織自己的電影公司，他有邀請我加入，但基於各種理由我沒有跟過去。我記得有一天，在無綫電視工作的陳韻文找我去加多利山開會，她想開拍一部全女班電影，她當編劇，許鞍華導演，叫我做製片，我說我不會做，之前未做過，那部是《瘋劫》（1979），許鞍華第一部導演作品。我很怕坐上那個位置後卻不懂得做，但她說很簡單，跟電視工作一樣，我說我不懂，我看過電影拍攝，製作規模根本不同，我覺得沒可能由我來做。

我在麗的工作三年，但感覺好像做了十年，因為很辛苦，當時麗的和無綫爭鬥，每天都疲於奔命，我在暑假前不久離職，想休息幾個月。那時無綫開播《香港早晨》，他們打電話到紐約找我做監製兼主持，可是我不懂得做，又不喜歡做幕前工作，就推掉了。到了金馬獎時，新藝城的人叫我去邊玩邊做，跟他們混熟了點，就是如此，他們派黃百鳴找我。因為他們時常出外拍戲，公司不可以沒有人，想找個人坐鎮，就找上我了。

當時新藝城找我，說的話很高深莫測，他們跟我說想我管理這個大家庭，大部分人每天都外出拍戲，不想辦公室裡沒有人。那時我在

電視台學到計算財政預算、生產成本效益、宣傳和尋找贊助商，我就問他們打算每年收益有多少。他們反問：「你認為呢？」、「你覺得哪個方向最好？」我心想有沒有搞錯，他們好像不太可靠，不太知道自己在做甚麼，瘋瘋癲癲般。他們常常聚會，很像家人，就會跟我說些老派的話如「把嫂子也約出來」、「新年來派利是」，雖然時常見面，但因為不是一起工作，不算太熟。我去完金馬獎後回到香港，發現銀行戶口多了一筆存款，黃百鳴把一筆薪金存進我的戶口，我覺得不好意思唯有第二天就去上班。

到了新藝城之後發現管理的不是一天五千元，而是五萬元，很嚇人。在電視台時麥當雄有位弟弟叫麥當傑，來到這邊石天也有一位弟弟劉偉龍在新藝城當製片，我也叫他不要把錢弄丟。後來我將制度規範化，讓大家簽發票，不用常常帶着大量現金到處去。

《最佳拍檔》：國際的發行和製作經驗

在新藝城，因為我們七個人都是拉雜成軍，甚麼都一起討論，開始時我都是做管理的工作，但後來都要與大家一起想劇本。最後就參與了《最佳拍檔》（1982，曾志偉導演）。他們在想拍甚麼才老少咸宜，想來想去，當時最受歡迎的系列電影是「007」系列，所以我們模仿占士邦電影拍成了《最佳拍檔》。想到開場一定要是動作大場面，飛車甚麼的。那時剛出現《霹靂神探怒掃飛車黨》（*Mad Max*，1979，George Miller 導演），他們叫我找 Mad Max 來，真的不知道要怎麼找。我打長途電話到澳洲的電話公司，問有沒有登記

Mad Max 的公司，他們說沒有，我又四處問朋友，終於找到一個電話，打過去問對方是不是電影裡的 Mad Max，他說是，我問他有沒有興趣來香港，他問：「Where is that?」他不知道香港在哪裡。當時是 1980、81 年。他最後沒有來，石天就找了台灣著名的飛車特技指導柯受良來做。

《最佳拍檔》是 1982 年新年期間上映的，當時能大賣十分意外。電影是好看，不過沒想到會大受歡迎，加上最特別是我們打開了國際市場。大家圍坐在一起談，這部電影這麼成功，下一步要怎樣做？有人問是否要參選康城影展，我們在報紙上都看過相關報道，不過沒有人去過。因為我懂法文，結果當然由我去，我把那部片帶去康城。

我可不是笨蛋，去前已經打聽了很多事情，到達時仍覺得自己是一隻井底之蛙。我們那時找到幾間發行商，替我們賣片去很多個國家。因為美國片是主流，版權費很貴，不可以買到爛片，而且一般會賣片花，不會等到拍完才買片，但我們那部已經上映完。我們在康城辦了試映會，參展商每年都有配額，例如有十個時段可以分配給你，你就需要預備十部片放映。有時他們已經花了機票和旅費，但不一定能買到大片。我們看準這個情況，就遊說幾個發行商，說這是一部很厲害的動作片，已經做了英語配音，請他們試試發行，動作片也不會有太多語言障礙。有些片商就會博一博，因為夠便宜，平常可能三十萬美金買一部片，但我們只需三千元，做一點宣傳試一試。

在康城放映了兩、三場，請一些片商來看。最後都賣了很多地方，有些國家反應好，就問我們有沒有第二集。那時我才發現國際市場那麼大，我們以前的強項是賣到東南亞，是傳統市場。特別一點的情況如成龍就可能賣得遠一點，但我到康城後才發現有那麼多國家，片又多、宣傳伎倆又多、客戶也多，市場非常大。

我有的資源不像西片那麼多，可以無所不用其極地去做宣傳，當中包括很多人力物力。八十年代起香港電影受到各地影展的重視，我們叫所謂「flavour of the month」（今期流行），商業市場和電影節的推動相輔相成。尤其是法國的電影節，他們很尊重作者論，去到一些大型的影碟連鎖店，會有幾格專放香港電影鐳射影碟的架子，有一班追求另類電影的觀眾，會喜歡香港片。除了電影節的吹捧，盒式磁帶錄影機（VCR）和鐳射影碟（LD），甚至之後數碼影碟（DVD）的興起，還有衛星電視，人們對產品的需要大了，不能只有美國電影。香港電影就屬當年最吃香的另類，因為有官能刺激，畫面感很強，就算聽不懂對白也不會有太大影響，亦有很多優秀的藝術電影工作者，推動另一個市場，齊上齊落。

新藝城的分工不是那麼仔細，但我肯定不是負責拍電影的人，其餘六人都會編劇和做導演，還有演員，我肯定也不是這個類別。所以我成為了管家，負責出錢、簽支票、聘請人員等行政工作。其他分工就沒有那麼仔細，所以還是會一起「度橋」（構思故事），免不了要負責一些製作工作和提意見。記得當時《小生怕怕》（1982，劉家榮導演）需要找特技化妝，那時剛興起，我又查電話簿。當

時不會找，又沒有 production bluebook（製作通訊錄），於是就看 Variety（《綜藝報》）等 trade magazine（貿易雜誌）寫的全世界十大特技化妝師，由第一位 Rick Baker〔曾參與《星球大戰》（Star Wars）系列〕開始，一直找，現在知道了可以先找經理人公司，終於找到第七位 Tom Savini，做過《人狼咬嘩鬼》（An American Werewolf in London，1981），尊蘭迪斯（John Landis）導演。某程度上我在做部分的製片工作，尤其是海外聯絡，但不是真的親自動手做製片。當年我們會請一些科班出身的年輕朋友做製片或助理製片，很多時招聘人手都是我負責，所以特別關心他們，大家像兄弟姊妹般，所以也會比較了解公司的情況。

新藝城與不同的導演合作，沒有一個固定模式，看看是甚麼電影，有些電影他們和某些導演合得來就開始談，有些是某位成員特別需要參與就會去談。徐克找泰迪羅賓主演《鬼馬智多星》（1981，徐克導演），本來沒打算拍續集，但泰迪羅賓打電話來說想拍第二集，所以就由徐克負責洽淡細節。而因為我和林青霞很熟，所以我都要多點參與。像《開心鬼》系列我就半點也沒有參與。那時我們七個人時常見面，我因為要處理公司行政亦時常在白天留在辦公室裡。當其中一人有個拍攝主意，就會說出來讓大家商討，再湊合成一個故事大綱用來寫劇本，負責的成員要跟進埋班開拍。

我們七人各有所長，麥嘉、石天和黃百鳴歷練多，很懂得掌握一般觀眾的喜好，好像地道的爛衫功夫片。徐克是新浪潮導演，有很多新點子新包裝手法，想法源源不絕。曾志偉好像一個街童。泰迪羅

賓是音樂人出身，常常感覺自己很年輕。我就代表一般女性、家庭觀眾，我會用女性角度對他們提出的橋段，給予意見。我們都有不同角度看待事物，如果其中一人不同意，提出構思的成員就要重新想過，過些時候再來遊說。

新藝城成員「度橋」時我也在學習，又如參與第一部影片的時候，志偉說我們去看「過本」，我問甚麼是「過本」？一部電影有九本菲林，一本接另一本叫過本，要確保笑位不能在過本的位置，不然會跳過了。我對志偉說，你真聰明，他說這些人人都知道。每天都有學習，是很快樂的，同時覺得自己有所付出。

首遇李連杰

有次偶然在一個試映會看了王穎（Wayne Wang）導演的《尋人》（*Chan is Missing*，1982），驚為天人，這般幽默和有才華的導演，我回去後就跟大家說起整個劇情來。原來麥嘉和王穎因為懂英文，所以同時為《聖保羅炮艇》（*The Sand Pebbles*，1966，Robert Wise 導演）擔任副導演。麥嘉說要找王穎拍片，可是最後不了了之。又有次我在尖沙咀的電影文化中心，剛在放映李連杰的《少林寺》（1982，張鑫炎導演），覺得那部片的美術有點老土，不過我覺得主演這小伙子武功了得，回去我又告訴大家。原來那年新年有四部大片，票房首名《最佳拍檔》，次名《少林寺》。

在某個場合我認識了銀都機構的董事長廖一原，我打電話約他和

《少林寺》的導演一同吃飯慶祝，他便帶了張鑫炎導演應約。我帶了曾志偉、徐克等人去加連威老道的楓林閣吃四川菜，席間談得很高興。一切都是緣分。兩、三年後張導演打給我，說他拍攝李連杰的動作片已經到了極限，沒有辦法再拍到更好，他想交給徐導演。我就去北京，在 Pierre Cardin 開辦的 Maxim's 西餐廳和李連杰見面。可是沒有馬上合作，因為當時向體委[6]申請很困難，沒辦法申請他來港拍戲。之後李連杰去了美國，認識了劉亮華[7]的兒子，對方成了他的經理人。他請徐克去洛杉磯拍了《黃飛鴻92之龍行天下》（1992），可是拍得一塌糊塗，後來李連杰可以來港才拍了《黃飛鴻》（1991，徐克導演）。

新藝城的製片管理

在新藝城的管理上，我製作了一系列的表格，要他們申請和記錄如日常開支、申請支票，每份表格一式三份，我簽署後就分發給會計、副導演和倉務，這是制度其中的一部分。一開始是實驗性質就不想印刷出來，所以用手畫，在角落寫上表格縮寫。我們叫幾個製片來試驗，講解新制度和教他們申請方法。他們當然很抗拒，以前都不用填表這樣麻煩，其後改良了一點就印製正式表格實行。另外倉務方面，拍戲所需的服裝常常拍完賣掉，賣不到的就棄掉，我們想何不建立一個倉庫，後來就在沙田添置了一個地方作服裝間，我們還研究很久要如何運用空間，因為那個工廠大廈樓底高，我們在

6　體委：全名「中華人民共和國體育運動委員會」，現為「國家體育總局」。

7　劉亮華：演員、製片人，製片作品包括《唐山大兄》（1971，羅維、吳家驤導演）及《精武門》（1972，羅維導演）。

外國買了一個車庫用的升降架，以後買來的衣物有單據都要入倉，拍完戲就由倉務盤點再入庫，確保萬無一失。經過一段時間發現，最不需要保留的就是時裝，因為會過時，演員都不肯再穿，最實惠的是白袖衫和黑褲，好像侍應生的制服，古裝就是袍子，純色的最好，這個制度維持了很多年。這些都是其中一些因時制宜的制度。申請支票那些就是學習麗的，建立倉庫就是拍戲久了的自然想法。

那時邵氏和嘉禾一向都有製片的制度和服裝間，但小規模的獨立製片公司就通常不會有，是直到我們有些規模才開始制定一些規則，好像收購了新藝城錄音室，因為我們長期在那裡錄音，碰巧他們賣盤，地點又在公司附近，新藝城就收購了方便製作。我們特別在於本身是一間獨立製片公司，1980 年拍攝創業作《滑稽時代》（吳宇森導演），去到 1986 年我們已經有片廠、服裝間和錄音室，這個快速發展成很大規模的情況實在很少，但那時新藝城超級成功和制度井然，當時也有很多獨立製片公司，只是很難成長。這些制度每間公司都有沿用，手寫的就淘汰了。我們去到美國都大開眼界，拍戲制度很完善，不像香港，電影公司都沿用同一份表格，只是換個公司標誌。不過現時都很少拍大片，一切都簡單多了。

電影工作室與《上海之夜》

另組電影工作室是因為有個星期日上午，徐克跟我說想有一個自己的地方，拍他想拍的電影。因為新藝城是一個大家庭，但拍戲要跟隨大家的意願，不可以有獨自或另類的想法，做甚麼都要得到大家

的認可。所以我們在 1984 年另組電影工作室，我們都繼續和新藝城合作拍戲，不過多了一個名。可是有幾位可能思想較舊派，十分抗拒，甚至要我們結束電影工作室。徐克很堅定，他覺得自己可以繼續留在新藝城的大花園裡，但他想有一個自己的涼亭，可是對方還是不同意，所以最後我們就離開了新藝城。

在 1984 至 1987 年間，我都是新藝城、電影工作室兩邊走，也有聘人打理電影工作室。選擇《上海之夜》（1984，徐克導演）為創業作只是徐克當時有個想法，就說想拍一部關於上海人離開故鄉的故事。後來回想才認為電影暗喻九七回歸的影響，因為他很關心時事，當時正值中英聯合聲明草簽，當是以古喻今。那時他有個構思，我們就開始埋班（找主創）和找投資方。

1980 年改革開放後，內地准許我們入境拍攝，我便向黃錫照自動請纓擔任內地事務專員，帶隊到上海拍攝解放後第一艘從上海到香港的直航船，在上海拍攝了很多片段，好像豫園、瑞金賓館的大舞廳，以前從未見過的，美到不得了。那時人心純樸，華僑都很熱心幫忙。還發生了不少笑話，那時很多香港人不諳普通話，我都是勉強說得上，有些內地傳媒跟船到香港作報道，我們正在談話，攝影師跑過來說「鯊魚啦鯊魚啦」，我們馬上走出甲板看，原來他是說「下雨啦」。

拍《上海之夜》時，徐克特意帶同美術指導到上海觀察。他真的很聰明，那時我們在沙田租了一個小小的片場，他搭建了半條橋，下

面有個地台，背後有個天際線佈景板，打些活動燈光，開機時就有工作人員在後面用水桶灑水，營造河流流到橋邊的背景。雖然明知道不是上海實景，但絕對呈現了一個上海情懷。又有一場戲，鍾鎮濤在天台拉奏〈上海之夜〉，因為沒有甚麼戲劇性畫面，導演就想用推軌拍攝，很好笑，當時拍戲很低技術，他拿出一條長繩，放上十多盆盆栽，拉動盆栽，人也沒動，就裝作推軌。有次徐克看胡金銓拍的《龍門客棧》（1967），我覺得那些角色在空中打鬥飛來飛去的很厲害，他說仔細一點看，沒有演員真的在空中打鬥，都是被意識流影響，以為在飛天打鬥。《上海之夜》對我來說意義特殊一點，一來是工作室創業作，也因為我是上海人，電影亦歷久常新。最近我們賣了給法國，它有其魅力所在，但當時其實沒有資源，服裝等也不太好。

《新龍門客棧》：內地拍片的新探索

我們常開玩笑，說西貢龍蝦灣是「武林聖地」。電視和電影的古裝拍攝常會去那兒，只有一小塊沙灘和樹林，看不到公路，隱約看到很遠的山上有條公路。有部戲不小心拍到了遠處有兩個紅色點移動，原來是兩部的士，算是穿崩，不過並不顯眼。但就是用得太多了。於是想着回內地就不愁沒有外景場地，長城、沙漠都可以拍到。全要多謝吳思遠（資深導演、監製），因為他很早就在內地拍片，他和我們合作，徐克想拍《新龍門客棧》（1992，李惠民導演），他叫我們到內地拍，必定有大漠風情。那時我們了解不多，邊拍邊學。當年拍合拍片要有廠標，每個廠每年有個限額。到年尾

時限額剩不多了。吳思遠很厲害，找到一間瀟湘電影製片廠，還有一個標額，拿到給我們去拍戲。那時當然獲益良多，尤其是處理批文，兩地人手安排等等，又有勞務的人手規定。前兩三天拍攝已笑話百出，香港來的劇組人員多數穿牛仔褲，可是有些內地人員覺得開戲是大事件，特別穿西裝盛裝出席。有時香港人員不懂普通話，為免溝通麻煩直接親手自己處理。過了幾天，有些比較聰明的工作人員觀察到每天佈置場地機器的工作細節，學會了便會主動幫忙。拍完《新龍門客棧》，我們再去北京拍《黃飛鴻之三：獅王爭霸》（1992，徐克導演），已經有很多人很多劇組跟去了，還申請了傳呼機。

不同類型的製作趣事及掣肘

電影就是這樣有趣。有些片成績不好很快便會知，但哪一部成績好就沒有人知。有些片以為一定會成功，但原來不然。《倩女幽魂》（1987，程小東導演）第二個星期的票房比第一個星期好，我們拍了很久，很辛苦，還要「對雙機」，聲畫要同步。記得看到美術指導奚仲文的樣子，是他一個很辛苦的作品。後來補拍後上畫票房都不行，當時如果午夜場和上畫不行，就沒有第二次了。配樂黃霑也參與了很多，他說不相信此片不行，於是去跟高層們討論，結果第二個星期就有起色了。《倩女幽魂》的那條舌頭其實是在我們家的後花園做的，那時我們辦公室在九龍塘，試過要接待的客人坐飛機來，他們從飛機上看到黃飛鴻上船的那個碼頭在屋前面，屋後就是那條舌頭，真是奇景，他們多高興。

拍西片《反擊王》（*Double Team*，1997，徐克導演）的確也學習了不少，他們的制度很好，有其優點，例如統一的劇本格式，全世界都看得明白，從頁數可知道片長，華語圈怎學也學不來；又如他們計算預算的方法，有一套軟件叫 Movie Magic，它的 Budgeting 和 Scheduling 等部件是可連結在一起用，輸入有關資料如工資，如日程改了預算立即就可以計算到，會計人員就知道是否有超支等。但我們不能直接採用，因為牽涉工會制度，很複雜；還有他們記錄道具的方式，有一本大簿上面集合了各種道具的照片，仔細如窗框的種類、數量、價錢等。他們當然有些一成不變的地方，例如在法國拍攝時，想把一句對白「Shall we go to lunch」改成「Let's go to lunch」，就要傳真至美國取得許可，甚麼也不可以改。

《女人不壞》（2008，徐克導演）我們請了黃建新做監製，其中的一場戲拍周迅在跳舞室跳舞，他說要租用舞室、安排演員、跳舞老師、服裝等，其實也只是一頁紙劇本而已。以為妥善了，徐導演又說要租「威也」，因為要吊起周迅，他永遠想到一般導演想不到的方面。因為我了解他，處理上和其他導演不一樣，事前會跟他慢慢討論清楚要求。所以有時他和新人合作之前，我都會先向新人解說一番，說導演的要求並非強人所難，而是他的確有這個需要，也不要以為自己知道他的要求隨便答應或照自己方法去做，因為他的想法實在太另類。

至於 2017 年的《西遊伏妖篇》（徐克導演），周星馳和徐克本來就很熟，自己會交流討論，不用煩到我，而且他們都很尊重大家，概

念和劇本是星仔原創的，他找徐導演執導，徐導演有提出意見但決定權仍在星仔。他對劇本某些部分有意見就和對方商量，各自改了幾稿就成了。像西片的製作，他知道自己只是負責「導演」，作品不是屬於自己，一開始就知道界線在哪。

扶持新導演

2010 年後監製一些低成本藝術電影，如《過界》（2013，劉韻文導演）、《晚秋》（2010，金泰勇導演）都是機緣巧合。我做了很多年，手頭上資源充足，有時有人找我，我都會盡量幫忙，這類電影沒有收酬金。《過界》因為我的好友俞錚（資深傳媒人）給我看劇本，我改了幾次，例如一些不合理的部分，最後再給我看時竟已是第十六稿。我問她是否真的要開拍，她說旨在幫助一位新導演，那位導演很盡責，寫了那麼多次，希望可以幫她拍成，所以我就幫助他們。

新導演很辛苦，很難才可得到別人信任，能初次執導，到了現場瞬息萬變，要不停作決定，而每一位現場的工作人員都比他有經驗，可見其壓力之大，就算事前做了很多準備，畫好分鏡，都意想不到現場有那麼多變化和問題，我只可着他們盡量做足準備工夫，圍讀過劇本，甚至拍 animatic（動態分鏡），盡量去模擬要拍的鏡頭才可預視問題，只在腦裡想不行。另一方面，我會找一些比較樂於助人、有耐性的製作人員來和新導演合作。就算某位攝影很厲害，但知道他會欺負新導演就不會找他。不過也不可整個團隊都這樣，不然就推進不到工作進度，所以要好好組織。

製片人的天性是解決問題

內地電影業於 2002、03 年改革，我和江志強（安樂影片總裁）上去工作，我們懂世界市場、製作規則、擬定合同、知識產權、宣傳方法等，可貢獻的方面很多，當年亦有很多很厲害的導演到上面發展，提升了整個電影行業的水平；內地的發展亦很特殊，跳得太快，有些組別如攝影組的水平很高，但有些組別很參差如副導演組，沒有得到正規的訓練，亦太自信，以為做了十部戲就很了不起，其實認識的都很表面，以往我們香港的第三副導演三年做了許多部戲，才晉升至第二副導。

香港電影人在內地的優勢很快就會消失，但香港人拍香港電影並沒問題。現在很多香港電影的預算都不高，我覺得他們很厲害，在有限的資源下也做得像樣；有時是靠一些特殊方案，如召來一整個電影學院的同學來幫忙，非常幸運。我覺得有一班導演很有才華，很了不起，如《一念無明》（2016）的黃進，又如《淪落人》（2018）的陳小娟，從後者的作品可看出她很氣定神閒，不像一般新人那樣無病呻吟，沒有一句多餘的對白。還有《狂舞派》（2013）的黃修平、《殭屍》（2013）的麥浚龍等，我怕會遺漏，但很多部首作我都覺得不錯，最近的《幻愛》（2019，周冠威導演）我都很喜歡。可惜他們沒有機會拍大片，現在一整層的製作人員已消失了，如梳假髮、做頭套、做古裝、做瓦片等。拍《倩女幽魂》時已不知所措了，嘗試把以往邵氏的人都找出來，古裝佈景圖沒有人懂得畫、梳古裝髮型的人亦很難找，像彭姑（梳化師彭雁聯）那樣。

製片人就是這樣，每天都要做一些困難的決定，每刻都在解決問題，這是這個工作的天性。有時的確欲哭無淚。有時年輕製片會說很擔心明天會出問題，我說你不用擔心，一定會出問題，無論大小，只看有沒有能力去解決。不然要這工種做甚麼？要有自知之明，有沒有那麼大的頭去戴那麼大的帽子，是否能承受。電影製作要在很短時間內埋班，班底因應戲種每次都不同，開拍了就不想常常換人，否則會引起很多問題，所以要時刻保持清醒，看得很緊，一發現可能有問題出現，就要先堵住。我常常說，製作時製片組、導演組、美術組、道具組和動作組等，每組每日都發揮七成，就天下太平了。我的經驗裡，攝影組通常都有九成，可能有時美術組只有五成，就需要去救援了。

我認識寶珠姐 [8]（崔寶珠）較久。我記得拍《黃飛鴻》的時候，預算超了很多，很複雜，大家問怎麼辦，我提議找崔寶珠，因為覺得她可以掌握預算。那是我們第一次合作，她真的很專業，為人爽直，亦很擅長動作片製作。她很知道自己負責的工作和做法，並把工作做好，很正統的做法，不會用旁門左道。但當然不是一般單純，當中包括很多人事、人情世故的處理，她都拿捏得很準確。一個好的製片人對人力資源方面的處理能力要求很高，但有些人的工作方式較旁門左道，崔寶珠就不會，她和佩華 [9]（陳佩華）都很正直，有賞有罰，同時會體諒別人的過錯，或看見人用了旁門左道，她都很清楚，但會包容，非常難得，很舊派，有道德觀念。

8　崔寶珠：製片、監製，作品包括《方世玉》（1993，元奎導演）、《精武英雄》（1994，陳嘉上導演）。
9　陳佩華：製片、監製，作品包括《殭屍先生》（1985，劉觀偉導演）、《桃姐》（2011，許鞍華導演）。

希望新一輩專業、做善良的事，不要做偷雞摸狗的勾當。還有作為電影人，要講值得講的故事。

哪怕只是讓觀眾哭一場，拍一部大悲劇，令人可抒發情緒，也是一件好事。如以前有部片叫《兒女繞心間》（*Who Will Love My Children*，1983，John Erman 導演），主角嫁了給一位老粗，他是好人，而主角知道自己有癌症，快要死了，知道丈夫沒能力，於是為十個小孩找家庭，逐個送去不同家庭，很老套但好看，令人想哭。若你是一位工程師，建造一條橋的話就可以幫到別人，而拍電影的人要幫觀眾了解世界、抒發情緒，怎樣都可以，但一定要有所作為，並有所對象。像看《伊朗式分居》（*A Separation*，2011，Asgar Farhadi 導演）各人的關係，萬般滋味在心頭。若不是很厲害的人，影響的人不多，仍是要有所作為。

參與電影 ❯

年份	電影名稱	崗位
1982	難兄難弟	策劃
1982	夜驚魂	策劃
1982	小生怕怕	策劃
1983	我愛夜來香	策劃
1983	最佳拍檔大顯神通	策劃
1983	少爺威威	策劃
1983	專撬牆腳	策劃
1983	陰陽錯	策劃
1984	聖誕快樂	監製
1984	最佳拍檔之女皇密令	策劃
1984	英倫琵琶	策劃
1985	打工皇帝	翻譯
1997	反擊王（*Double Team*）	聯合監製
1997	小倩	出品人
1998	K.O. 雷霆一擊（*Knock Off*）	監製
1999	流星語	行政監製
2002	殭屍大時代（*The Era of Vampires*）	出品人
2002	無間道	出品人
2004	散打	出品人
2006	龍虎門	監製
2007	導火綫	監製
2008	女人不壞	監製
2008	深海尋人	出品人

年份	電影名稱	崗位
2010	抓猴 3D	監製
2010	晚秋	監製
2010	戀人絮語	聯合監製
2010	狄仁傑之通天帝國	製片人
2011	龍門飛甲	製片人
2011	東成西就 2011	出品人
2011	竊聽風雲 2	行政監製
2011	桃姐	聯合監製
2012	大魔術師	行政監製
2013	過界	監製
2013	狄仁傑之神都龍王	監製
2014	失戀急讓	監製
2015	三城記	監製
2015	智取威虎山	監製
2016	無限春光 27	監製
2017	西遊伏妖篇	監製
2017	奇門遁甲	監製
2018	狄仁傑之四大天王	監製
2021	長津湖	製片人
2022	長津湖之水門橋	製片人

簡介

火紅電影創辦人，早年經推介至曾志偉的好朋友公司任製作秘書，
其後加入《阿飛正傳》（1990）劇組正式進入製片界。此後擔任
製片之電影包括《92 黑玫瑰對黑玫瑰》（1992）、《飛虎》（1996）
等。九十年代末晉升為策劃、執行監製，作品包括《野獸刑警》
（1998）、《特務迷城》（2001）等。從《証人》（2008）開始跟林超
賢長期合作，作品包括《激戰》（2013）、《湄公河行動》（2016）、《紅
海行動》（2018）、《長津湖》（2021）等。

梁鳳英

做電影本來就是
辛苦的

我入電影行業完全是機緣巧合。我大學是在東亞大學（澳門大學）半工讀，一邊做兼職秘書，在中環的長江集團、巴克萊銀行這些大「孖沙」都有做過，但工作真的很悶。因為我在管理別人的行程，而不是管理自己的生活，跟我後來選擇不做經理人是同一道理。

後來我成為邱德根的女兒邱美琪的秘書，然後邱德根的兒子邱達成回來，他們再收購麗的電視。我當時為甚麼讀秘書呢？因為秘書可以打扮漂亮進出中環，然後找個不錯的青年才俊結婚。怎料我出來社會工作就遇上這兩位老闆，跟他們進了電視台，麗的後來變成了亞視。我在亞視工作一段時間後，就到了廣告公司工作，然後我跟當時的男朋友創立了一家設計公司。直到製片經理陳善之有天打給我，說曾志偉成立了好朋友影業有限公司，需要一個製作秘書，我就進了這一行。

當時好朋友公司一開業就拍六部片，錢小蕙[1]當時已經是製片和策劃，Kingman[2]（曹敬文）、「朱女」（朱嘉懿）他們已經是製片了。那時他們經常外出拍電影，很多書面申請的工作就交給我。香港這種書面申請要寫很多信，所以他們經常一個電話打來，說請我吃雪糕，然後就叫我幫忙處理，我也不介意變成辦公室的支援人員。如果有外地演員例如台灣的恬妞、王祖賢來港拍電影，我就要幫忙接待，替他們安排住宿的地方，所以我是在後面一手包辦這些行政事宜，當一個「管家婆」，從中獲得不少經驗。當時公司在土瓜灣，我住在港島，我一星期上七天班，每天早上九點到公司，一直工作到晚上十一點，忙到後來連男朋友都分手了，但當時的工作給了我很多養分。

「製執助」一手包辦

因為我當時在辦公室包攬了大量行政工作，所以曾志偉不贊成我去片場，但公司另一個負責人泰迪羅賓當時卻鼓勵我多作嘗試。我做製片的第一部電影是在《愛在別鄉的季節》（1990）擔任執行製片，泰迪羅賓監製、羅卓瑤導演。我很感謝師父陳善之（Joe），當時我們確實預算不高，他把策劃的工作扛起來帶領我去做。我叫自己的職位是「製執助」：製片、執行製作、製作助理都是我。每一天我都要聯絡所有工作人員到酒店餐廳食早餐。劇組沒錢請茶水阿姐，我要把一壺壺奶茶咖啡弄好，用手推車推到現場。服裝組只有一個

1　錢小蕙：資深製片、策劃、監製，參與電影包括《皇家師姐》（1985，元奎導演）、《縱橫四海》（1991，吳宇森導演）、《絕世好 Bra》（2001，梁柏堅、陳慶嘉導演）。
2　曹敬文：資深製片、策劃、監製。參與電影包括《倩女幽魂 III：道道道》（1991，程小東導演）、《西遊記第壹佰零壹回之月光寶盒》（1995，劉鎮偉導演）、《西遊記大結局之仙履奇緣》（1995，劉鎮偉導演）等。

服裝指導，沒有助理，所以我要幫忙熨衣服。我現在也教一些行業新人，如果你真的有心做電影、做製片，就要投入到這種地步，不要投訴你有多辛苦。做電影是真的辛苦，不應該是舒服的。

我那時候經常看電影，例如《秋天的童話》（1987，張婉婷導演），我買票入戲院看了五次，它給了我一個夢想的感覺，所以我對電影這一行很感興趣。Joe 不厭其煩地帶我到處看電影，包括香港國際電影節。他告訴我甚麼是電影，帶我進這個世界，就更回不了頭了。我進入這行業當製片後，很慶幸自己不需要等開工，沒有停止過工作。而且每做完一部電影，就可以休息一陣子。一口氣做半年很辛苦完全睡眠不足，完成後卻有兩個星期休息，我覺得這樣規劃很好。於是我就一直做下去，沒有想過再回去辦公室做行政了。

《阿飛正傳》：當時才明白這就是做電影

1988 年我幫王家衛導演做《阿飛正傳》（1990），之前已經有兩班製片辭任了，全香港沒有製片肯幫王導演。當時 Jacky Pang（彭綺華，王家衛合作多年的監製）也是製片，只有她帶着我這個新人製作助理。我開始進劇組的時候，公司已經收集了很多箱不同場景的照片，幾乎全香港的景都拍過照了，王導還未決定好。到底怎麼能找到王導想要的景呢？他要求的景都很困難，例如皇后飯店。我為了去求人家，每天去皇后飯店吃焗豬扒飯，連續吃了一個月。因為這樣我認識了店裡的侍應，從他們口中才知道那個做麵包的員工，竟然是餐廳的老闆。於是我連早餐都在那裡買麵包，最後終於取得

老闆同意，讓我們在餐廳拍攝。

> 做製片是要用這種投入的程度去協助導演，
> 才能將他的故事百分百呈現在觀眾面前。

《阿飛正傳》最後一段戲是去菲律賓拍的，講述張國榮的角色去那邊找他的生母，還遇到劉德華的角色。那時候我還年輕，在出發前我已經四天沒睡覺，因為我們在香港要趕潘迪華家的那些場口。只有我一個片兼助理在跟現場，發通告也是我，去找場景道具也是我。電影中的場景像電話亭、巴士、送給張學友的那輛車，都是我一個人去找來的，所以我沒辦法睡覺。然後第二天要去菲律賓，我想飛行時間三小時，那我就可以睡三小時。但是我們入境是需要填表的，我帶的工作人員不會英文，我由上飛機開始填表填到下飛機。

當劇組到達酒店，才發現原來我們沒有付酒店訂金，沒有預留房間。整個劇組在大堂發脾氣，因為他們都是通宵拍攝後立即飛過來，以為到酒店可以休息。我就請 Jacky 幫忙湊訂金給我們開房間。拍攝頭幾天要等張叔平準備好演員的服裝，但他說張國榮的襯衫還未好，不讓我們發拍攝通告。老闆鄧光榮來到現場就大發雷霆要馬上拍，劇組只能不停發通告出去拍。

Jacky 是製片，她負責對接王家衛和張叔平，我做製作助理要負責所有通告還有衣食住行的事情，所有工作人員都對我發脾氣。而且當年的菲律賓，劇組餐只有炸魚配馬鈴薯，劇組人員都不想吃。燈

光組發脾氣摔燈具，拉隊要出去吃，我又去求他們回來。

我連續六、七天沒有睡，因為只有我一個人安排，而且還要趕拍。鄧光榮老闆說沒有更多製作費了，必須在指定時間內完成，於是導演每天 A、B 組趕拍。每天 A 組在拍，B 組就在另一邊打燈。等 B 組弄好燈光，A 組的人就去拍 B 組，然後 B 組的人回酒店休息三小時，再出發去弄 A 組的燈光。每天就這樣 A、B 組來回拍。

攝影指導杜可風上午拍完 A 組，回酒店第一件事是到樓下酒吧喝酒，而我就負責到酒吧拉他去 B 組繼續開工，他每次手肘一頂就把我甩開了，還罵我應該要給他休息一下，我只能威脅說導演已在車上等了。像王家衛也連續一個星期沒睡，總之一拍完他就上車。有一次王導在車上跟副導演 Johnny（江約誠）討論拍火車站，用攝影機穩定器（steadicam）跟拍張國榮和劉德華在樓上買槍，要一個長鏡頭拍完。一切準備就緒，動作指導董瑋也確定好走位，我就用對講機找導演，結果導演跟 Johnny 都在客貨車上睡死了，只能靠我扯他們下車。

> 到拍完第六天，我崩潰地趴在酒店床上大哭，
> 哭到停不了。我當時才明白這就是做電影。

電影後段劉德華的角色入住旅館，那旅館就在菲律賓唐人街。我們當時在旅館外面做好陳設，紙皮箱都鋪墊好，準備拍張國榮在路邊醉酒被風塵女子偷錢那場。張叔平說不夠紙皮箱，於是我在唐人街

逐間雜貨店敲門，求他們給我破紙皮箱湊數。當我們放好紙皮箱準備要拍，突然一班唐人街的「陀地」出來阻止拍攝，Jacky 和菲律賓的製片就被拉去跟他們開會「講數」。之前我們在香港的九龍城寨拍攝，也是拍到一半，突然六十幾人包圍我們說要收錢，最後要請鄧光榮老闆出面搞定。這些都是製片要面對的挑戰。

我要謝謝王家衛導演，把我的中文名字用作劉嘉玲角色的名字，給我留為紀念。那個角色名字是臨時改的，因為導演說我的名字夠老土。我在六十年代出生，我爸就起這種名字了，的確符合電影的年代。譚家明導演也曾經叫我改名，他居然提議叫「梁春娥」，春娥有比鳳英好嗎？

《歲月神偷》：低成本的壓力

《歲月神偷》（2010 年）是寶珠姐（崔寶珠）交托下來，叫我做執行監製，她說如果我不幫忙就拍不到了。江志強老闆是投資方之一，我跟江老闆說您給我多少預算我都會幫忙，因為這部戲是對香港一個年代的獻禮。

我們整部戲連場景、服裝、道具只有一百萬港元預算，場景還要搭建一間鞋店和旁邊的一列店舖。我們沒有預算到片廠搭這條街景，如果去上海車墩影視城可以搭到這個景，但我們一定要在香港實景拍。我跟政府申請拍實景，他們批准我封街多少天我就拍多少天，或者每天拍長一點時間，希望用各種方法負擔到製作。

那時我做預算也是一邊做一邊擔心，因為兩位導演羅啟銳和張婉婷已休息近十年沒有拍戲，而且他們向來都很高要求。兩位導演之前拍《宋家皇朝》（1997），嘉禾投資了幾千萬元拍攝，當時是重量級製作。現在只給兩位導演不夠一千萬拍一部年代戲。兩位導演在拍攝現場都很緊張，張婉婷雖然是監製，但也會很在意攝影機的位置要怎樣擺。我跟張婉婷每天都很密切溝通，她一直擔心這個預算內能否完成製作，大家互相都有壓力。

因為劇本內容不少，而且小朋友的角色要逃避事情時，會頭戴金魚缸進入另一個世界，指導小朋友每拍一個鏡頭也可以拖延不少時間。電影的重頭戲是那場颱風，當時也要想很多方法去節省預算和人力成本，香港的時代背景我們盡量買片段來補充。我們整部戲共拍了四十多組戲，我後來還能預留一點錢做後期。我很開心張婉婷在宣傳的時候沒有忘記我，她在電台訪問時感謝我，說我是第一個製片能夠幫她控制在預算內完成。

跟林超賢不打不相識

我的工作宗旨是：對任何一部電影，就算拍攝過程有多痛苦，我答應了就一定會完成它。我性格比較硬朗直接，不懂得取悅別人。我不會改變自己來遷就任何一位導演，所以我經常跟林超賢吵架。

我跟林超賢相識已三十年，我們第一次合作很不成功，可謂不打不相識。那時候他是副導演，我是製片，那部電影是區丁平導演

的《天台的月光》（1993）。第一天開鏡前，林超賢發第一張導演單（即拍攝通告）放在我桌上，然後就說他要回家吃飯。我一看，導演單完全沒寫需要多少菲林，難道要我全部帶去現場嗎？天氣那麼熱，菲林不可以隨便拿出來。而且當時菲林是分開號碼記的，拍白天、黑夜、陰天都有不同的號碼。副導演應該要跟導演和攝影師商量好要用多少菲林，例如拍白天要三千呎，拍 Magic Hour（日出日落時刻）要五百呎等等。那時候菲林大概每呎成本一元多，我們已覺得很貴，攝影機一開機就用了五十呎。

所以第一天工作，我跟林超賢就因為菲林在電話裡吵架。他問我是不是覺得他做得很差？我說：「我遇過很多副導演，你不是最好的一個，我不知道為甚麼導演找你。」因為區丁平是出名認真的導演，所以我工作也很緊張，怎料到這個副導演是這樣的態度。結果我們在那部戲再沒有任何交流，拍完大家就分道揚鑣。

後來我在墨西哥拍《仙人掌》（1994，張文幹導演），又是只有我一個製片。林超賢來聯絡我，他說找我幫忙成龍主演的《霹靂火》（1995，陳嘉上導演）。我問他不是很討厭我嗎？他說脾氣是一回事，但他認為我工作很認真，所以已介紹我給陳嘉上，等我回港就去見他。但後來因為人事的原因，我最終沒有參與《霹靂火》。

我跟陳嘉上和林超賢合作是在《飛虎》（1996，陳嘉上導演）和《野獸刑警》（1998，陳嘉上、林超賢導演）。我們在這兩部片合作順暢，林超賢負責拍動作戲時，我在現場就像他的副導演，幫他安排

下一個鏡頭的事情以及催促他。怎知道當林超賢自己執導《G4特工》（1997），陳嘉上安排我做策劃，我又再跟林超賢翻臉。

《G4特工》根據故事大綱，我們需要拍攝四十六天，是不可能在投資方寰亞的預算內完成的。我如實告訴監製陳嘉上和陳慶嘉，我說要減十天的戲，否則四十六天即使每天拍十二小時，都要超支兩百萬，結果真的給我言中了。林導演第一次全權做導演，一天拍十八個小時。我在現場板起臉，我去左邊他就去右邊，連監視器也移走。他原本看大的監視器，為了避開我就叫人給他小型監視器，他拿着到處走。因為不斷超時，最後真的超支了兩百萬。後期配樂做好了，他說不喜歡要求重做。我說我沒有錢給他，他自己籌了十萬元重做配樂，那時候十萬很多錢了。寰亞因為超支罵了我一個小時，當時超支二百萬是很嚴重的事情。我們要立刻準備開拍《野獸刑警》，希望能補回那兩百萬還給寰亞。拍完《野獸刑警》，我跟林導演又各自發展了。《野獸刑警》後來獲得金像獎五項大獎，包括最佳電影和最佳導演獎。

後來林導演跟寰宇合作，簽了五部片的合約。因為那幾部片票房都不理想，林導演決定停了三年不拍戲改去教學。後來我幫陳嘉上拍《飛龍再生》（2003），林超賢當時在拍《千機變》（2003），大家就在英皇電影公司重遇。他找我喝酒聊天，結果大家喝醉了又起爭執。接下來我繼續接拍《飛鷹》（2004，馬楚成導演）和《猛龍》（2005，李仁港導演），林超賢也休息了一段時間。

後來陳嘉上籌拍《至尊無賴》（2006，陳嘉上、林超賢導演），我在張承勤的公司工作。張承勤叫我幫忙看一下他們的製作，於是我又和林導演碰面。林導演有幾個想拍的故事，但沒找到投資方，我就幫他去談投資。林導演提議我們一起創立公司，我們就經常跟編劇 Jack（吳煒倫）自己付錢在酒吧談劇本。成立公司之後第一部開拍的就是《神鎗手》[3]（2009），由寰亞投資。接着《証人》（2008）和《綫人》（2010）我們一直合作到現在。

《証人》：用五千元拍撞車戲

拍《証人》的時候，那時我實際上只有六百多萬元用在製作。林導演有很多要求，例如像他第一場戲三輛車撞上，然後再引發後面的劇情，我要怎麼拍到這段戲呢？我的預算其實連三輛車都買不到，然後我們大家想怎麼辦。

最初動作指導董瑋還有羅禮賢兩位設計需要拉「威也」和鑽地，但當時我們在工業村拍，政府是不會批准我們鑽地的。最後美術總監邱偉明很聰明地想到一個「洗衣機」的設計，我們用五千元叫道具師傅燒一個鐵圈，把車子扣在圈裡，讓演員謝霆鋒和廖啟智坐在車裡，綁好安全帶。然後我們用五個道具師傅加上我跟導演，一起推那個鐵圈令車子原地滾動，就這樣完成了這場戲。

3　《神鎗手》於 2007 年拍攝，但延至 2009 年上映。此處以開拍時間論，《神鎗手》計作第一部。

我經常說工作團隊可以人少一點，為甚麼現場要那麼多人，為甚麼分工要那麼仔細呢？我們以前的概念是工作團隊規模小，整個協調會更緊密。以前我們的香港電影拍幾百萬的製作，整個劇組只有三、四十人。當時只有徐克的武俠電影在香港會有上百個工作人員，因為「吊威也」的人多。像我們拍《証人》和《綫人》劇組都是三、四十人，當中有負責爆破和槍械的人員。就算特別有一天場面比較大，臨時演員多一些，加上散工也不過六十多人而已。

我們拍《緊急救援》（2020），在廈門拍攝現場就有四百個工作人員。去墨西哥拍的時候，我們包了一整個片廠，裡面分為六個攝影棚，再加三個不同大小的水池，工作人員一共有五百人。現在這麼大規模的拍攝，就一定需要那麼多人手。我們拍《紅海行動》（2018）和《緊急救援》時，有一些年資淺的工作人員，我在現場遇到是完全不認識的，需要看到員工證才認出。

《逆戰》：前往政局不穩的約旦拍攝

《逆戰》（2012）當時去約旦拍攝十一天，是很富挑戰性的決定。雖然只是拍開場的動作戲，但還是要封六條街，還有汽車特技，一連串追撞場面，還要一個推軌鏡頭直落。當時約旦發生革命，香港已對這國家發出紅色旅遊警示。我的首要考慮是演員周杰倫和謝霆鋒要不要跟我們過去，其次是拍攝的十一天是連續拍，取景也不是市中心，是在市中心旁邊。我跟導演在香港機場進入禁區時，英皇的楊受成老闆打來，想勸我們不要去約旦拍。我看到手機顯示老闆打

來，看了一眼導演，我說：「關機吧，我們還是要去的。」這事後來楊老闆也知道。

每一部電影在計劃中都會得到經驗。這次教曉我們要去有戰爭、暴動，以及政局不穩定的國家拍攝，更加要非常小心。約旦當時有一個區是比較穩定的，但到埗後還能不能去呢？怎麼可以保護整個團隊？這時候就不能只顧自己。我當時檢查過所有事情，例如酒店在哪一區比較安全。我也特地在美國為劇組買了保險，因為那款保險是如果發生任何突發事情，即使暴動打到門口也可以索賠的。這也是製作電影需要注意的事。

我去跟當地的軍部協調拍攝事情，需要很小心，我在約旦一下飛機，就被當地軍部約過去談，如果要租他們幾部坦克，要先付一百萬元訂金。

> 我當時一個女人背着一個袋放滿現金，自己去軍部付錢，我就這樣去跟他們商討。對方還問我要不要買炸彈、閃光彈，真槍跟真子彈他們都可以提供。

我說你們的真武器我們不敢用，但真的閃光彈可以用上。只要演員們在現場有足夠保護裝備、戴好護目鏡，閃光彈是不會受傷的。

《湄公河行動》：與瀾滄江搏鬥

我們在雲南拍《湄公河行動》（2016），因為有公安部替我們安排，所以沒有遇上特別困難的事情。我們特地去瀾滄江附近找那兩艘遇害船隻「華平號」和「玉興8號」的型號，希望用像真度高的同類船拍攝。本來導演是想用真實肇事的那兩艘船來拍，但真船一直留在泰國警方那邊不能用。於是我找遍雲南，用了三個月才找到跟肇事船隻像真度相當高的兩艘船。我們把船再加工修補外觀，才能達到導演的要求。

《湄公河行動》我們在曼谷、馬來西亞都拍完，才回去雲南拍開場的戲。一開場在江上有幾艘大船在航行，我們再在後面放幾艘小船，將來用特效變成反派的快艇。在瀾滄江拍的時候，那邊的水深沒法控制，所以拍攝是有風險的。

在瀾滄江拍攝，劇組需要凌晨三點坐船出發，五點多開始在江面排船隻的位置，但排了很久也沒法讓大船跟小船一起在鏡頭內，因為瀾滄江的急流不只快，還會出現一個個漩渦，船都沒辦法定住。而且船不可以拋錨，因為航道很窄，而且江道通往金三角，往來的船很多。我們在江道正中間拍攝，滿足導演想鏡頭拍到懸崖在背景，但是所有船一直無法固定位置，我們要想是否用繩索和人力把船固定。

沒想到我們現今拍戲，還要用最「土炮」的方式來解決問題。我們

最後靠人的重量來為船定位，後面的船放多些人在上面，前面則少一點，這樣才可以固定船的位置。導演還要用無人機飛出去拍攝，拍反派的快艇正在向大船駛過來。其實在瀾滄江只是拍幾個鏡頭而已，但拍到天黑都拍不完。我們還要從一艘船的甲板走上旁邊的船，那時候也忘了腳底下那些漩渦，如果不幸有人跌下去的話，是會被漩渦扯走的。而且岸邊都有很多石頭，怎麼可能救得了人？即使我們穿好裝備，環境還是很危險的。

《紅海行動》：與荒漠風搏鬥

我們到外面拍戲的時候，會遇上很多環境問題。譬如我們去摩洛哥拍《紅海行動》，也是我第一次去當地。最初我們跟海軍政治部電視藝術中心開會時，他們說吳京的《戰狼2》（2017）在國內搭景拍，我跟導演都覺得我們的戲不可以搭景，因為這樣鏡頭會局限在廠景內，像真度不高會令觀眾投入不到，我們建議去摩洛哥拍，因為《黑鷹15小時》（*Black Hawk Down*，Ridley Scott 導演，2002）就是在摩洛哥拍的。

我們到摩洛哥後，沙漠又是另一個環境挑戰。跟在市區拍戲不同，我們要面對大自然，要注意甚麼日子會有龍捲風。拍戲時我們在山邊拍，龍捲風從老遠的地方向我們前進。龍捲風其實每天都有，雖然不是很巨型也走得很慢，我們怎麼辦呢？那就是我們香港人所說的「執生」（隨機應變）。我們在對講機跟工作人員溝通，密切留意龍捲風的位置。一邊拍攝一邊留意龍捲風差不多到了，就馬上撤

退，每天我們在沙漠拍戲都是這樣應對。

結果有天開工就刮起七級風，連現場的攝影機都吹飛了，燈也被吹飛，我們要幾個人一起拉着那盞大燈。我們安排演員海清到鏡頭前拍，她說：導演我眼睛都睜不開了。那天是海清第一天拍攝，那場戲是她連人帶車滾下山坡，她要從車裡爬出來然後逃跑。整場戲我們在七級風的情況下完成。我當時很擔心海清，因為風沙那麼大會弄傷演員的臉。但海清真的很好很專業，她還在地上拿一撮沙去磨自己的手臂，因為她認為人跟車子滾下山以後，手臂不會那麼乾淨，需要看起來更真實。

有天我們拍坦克大戰那一場，在荒漠的中間，需要駕駛沙灘車往返。我們劇組的基地距離二十分鐘，所謂基地就是我們吃飯、化妝梳頭放衣服的地方，那天突然下大雨，在荒漠下雨是伸手不見五指的，大家立刻撤退，十幾個人扛着機器就一直衝回去，其實很危險的，因為沿路很多沙石。沙灘車只能坐四個人。我管不了那麼多，一手抱着裝攝影機鏡頭的箱子，另一隻手抓着車子。風一直狂吹，我也顧不了自己臉上擋風沙用的圍巾，只要我放手，鏡頭就會跌出去了。有人要我把箱子扔下，我不答應因為我求沙龍公司這麼遠把鏡頭寄過來，專門為了拍坦克的戲份。大風一直吹得我圍巾緊貼着面部，被雨水打濕後更加貼面，那一刻我真的有窒息的感覺。

這是我第一次在荒漠拍戲的經驗。不過我們合作的摩洛哥製作公司很有經驗，協助過很多荷里活電影在當地拍攝。他們說每次面對大

自然都是這樣，來拍荒漠就不可能跟它匹敵，只能逃跑和躲開。所以我們在沙漠的大帳篷必須要鑽地釘緊，租金要每星期二十萬港元。這帳篷不是用來住的，而是大家在裡面吃飯、化妝、弄髮型，演員休息等，弄成一格一格空間很大。但即使整個帳篷拉好繩索鑽好地釘，好幾次都依然被大風吹飛了。

大型製作的講究及突發

像《紅海行動》以及《緊急救援》，服裝組通常都做到瘋掉，因為要準備太多套制服給演員和群眾，有很多人都需要服裝，加上又要有裝備。像頭盔不能只是一個頭盔，還要插着其他裝備，每個位置都要有不同的武器。如果角色是一名通訊人員，可能胸前要放一部iPad；如果角色是一名狙擊手，他後面的袋子應該要放短槍。如果我們拍一般的文戲，服裝組是不需要準備這麼多東西的。

所以林導演的電影，服裝組其實都很痛苦。有次我約一位香港著名服裝指導，我跟他通電話談不到兩三句，他就說不如我們不要談工作，大家有時間飲咖啡算了。他覺得自己做不到我們這些電影，因為實在很複雜。《紅海行動》我們有些防彈背心是真的，我們自己做不出來，在國外安排他們把背心直接寄去摩洛哥，不可以寄香港，因為按香港法例這些屬於軍火武器，入境是犯法的。所以拍攝完我只能把防彈背心放在摩洛哥不帶走，不能帶回香港。像《緊急救援》演員彭于晏穿的防火衣，我們的防火衣整套也都是真的，是從英國、美國、加拿大，湊成一套完整的防火衣買回來，才可以讓

彭于晏穿上。拍攝時需要在演員身上噴火或要求他衝進火場，他穿著真的防火衣才能放心演。

我們在摩洛哥拍攝現場，有一位負責爆破工程的助手突然心臟病發。那時我們在沙漠，最後我在一個小鎮找到一班中國醫生，碰巧我遇到他們。那邊主要都是小型診所，只有一所醫院在 Marrakesh（馬拉喀什），我花一千美金找一輛救護車，接那位爆破助手去醫院。如果不馬上付錢的話，沒辦法送患者到醫院，最後醫療費總共約一萬多元，但這筆費用不能從劇組保險中索賠。後來我建議那名助手回香港再做檢查，他不願意回去，原因是他有家庭負擔，擔心回港就沒有工資可以領。我就安慰他，早點把他的工資算好給他，然後負擔他回家的交通費。當時還要考慮他的狀況穩定了，才能上飛機離開，因為航班要過十四個小時才能到香港，還不包括在杜拜轉機的時間。我的工作團隊計劃都要求很謹慎。

製片的現場管理心得

我們做製作在開始時其實會患得患失，直至開鏡了還在想能否完成，然後真的百分百完成了，才真的有結束了的感覺。對我來說每一部戲都是如此，即使我現在當監製，仍然患得患失。

> 當我成為了監製，我跟導演每次去首映的時候，手掌心都會出汗，因為真的給觀眾去批改我的功課。

我做製片時反而不會擔心，因為製片是服務導演，為導演找獨特的場景和控制製作費。我跟着導演的故事去工作。觀眾對故事有甚麼褒貶，都不是製片能控制得到。

即使現在的電影計劃都變得大了，也有另一件事令我覺得患得患失，就是我貿然帶着劇組往海外跑的時候，所有這部戲的製作問題，都需要到了別人的地方經歷過才知道。若然我帶着幾百個人去拍攝，就必須問清楚那個地方是否安全。例如我想再去約旦拍，如今我會考慮約旦這個地方有美軍駐守，對於我們這個中國的電影計劃，是否絕對安全呢？還有很多每天日常營運在現場的未知數，難以預料會發生甚麼事。

所以我覺得當製片，遇上不同規模的電影都會有不同的難題，「朱女」有她的故事，我有我的故事。我跟劉偉強（任攝影指導）合作的《至尊三十六計之偷天換日》（1993，王晶導演），在沙田一幢工廠大廈進行爆破。劉偉強說要爆了，爆完他的機器就會走，叫我要隨機應變。那次爆炸結果很戲劇性，一整個蘑菇雲都出來了。當煙霧散開後，警察就出現在我面前了，所以就拘捕了我。當時那部戲是向華勝[4]出品，Jimmy Law[5]（羅國強）策劃，我唯有自己跟他們回去警察局。那時候其實也有類似香港電影統籌科的部門，是警察公共關係科。每次在香港拍戲，就要去那邊登記，把我的身份證給他們，跟他們交代說，我接下來要拍的這部戲是甚麼，甚麼時候

4　向華勝：永盛電影公司創辦人，出品電影包括《賭神》（1989，王晶導演）、《賭俠（1990，王晶導演）。

5　羅國強：資深電影製片、策劃，曾長時間於永盛電影公司工作，參與作品包括《胭脂扣》（1988，關錦鵬導演）、《唐伯虎點秋香》（1993，李力持導演）。

開拍，我們計劃在哪個區拍。之後我每發一個拍攝通告，都會寫一封信給該地區分部，告訴他們幾點到幾點在拍甚麼。

> 那次我在沙田被他們拉去警局，才知道原來我在警局的檔案紀錄那麼厚。

因為香港只有這麼多個製片，加上我拍比較多動作片，所以我的檔案紀錄就變很厚了。然後警方問公司是誰負責，我就回答 Jimmy Law，後來被他罵死了。我說沒辦法，我的檔案太厚，公司幫我扛一些吧，最後警方就向公司罰款了。

如果製片不出現在現場，對不起，我不能稱之為一個百分百的完美製片。你一定要在現場，你出了通告單，導演也有了計劃，但現場的變化很多，不代表通告單上的東西那一天都可以完成。那完成不了的原因是甚麼？譬如說今天劇組放飯，為甚麼飯盒多了一個？是否燈光組今天多了一個散工？是否今天有個場景因導演臨時要求多加一盞燈，所以多了一個散工才多了一個飯盒呢？如果你不在現場的話，就只能看通告單了，這種我叫做幕後製片。如果真的要很確實地去控制預算，是一定要在現場的，我覺得現場的經驗大於你所謂讀書學到的東西。

製片的管理及行政系統

當製片還需要建立一個系統：第一，怎樣去看劇本、怎樣幫導演分

析，然後才能做到預算出來。第二，就是要怎樣去控制。這牽涉財政及控制管理。如果沒有這些概念，貿然就去做的話是會混亂的。每天收到的開支單據包含很多交易，每一天拍戲可能牽涉十多萬的單據，都是一大疊拿回來給製片審批。我很多時候是背着一大疊單據，到拍攝現場坐在電腦面前看。但我覺得審核單據可以從以前在讀書或日常常識中去吸收，而且也有具備讀書時所學到的知識，怎樣記帳、怎樣做報告。我們的工作也包含做合約，需要這方面的知識，這些也是管理工作的一部分。

像我現在的製作都是幾億的製作預算，你想想看劇組的單據有多少，而且我們在製作期間還要做成本報告。當我們到外面拍戲例如墨西哥，會有稅收優惠（tax incentives），需要辦理退稅。《緊急救援》一部戲我已經要在墨西哥、加拿大、德國三個地方辦退稅。然後我們再去廈門拍攝，廈門的稅制又有所不同。另外，墨西哥有他們工會的制度，而我要從美國安排一群工作人員來墨西哥工作，因為美國的工會制度相當複雜，做他們的合約和保險也都要很注意。

當你要去組織一隊幾百人的工作團隊，管理變得非常關鍵。由怎樣帶他們出埠、寄他們的行李、怎樣安排他們的機票，以至他們入住的房間，我們都要有系統地去辦理，不可以一點概念都沒有，不能到現場才隨機應變。

> 預算越高的電影，你的管理知識就要越強，即要怎樣去控制那幾百人，讓你可以在特定的時間裡完成那個電影計劃。

《緊急救援》在墨西哥拍攝，美國工作人員真的指着我的臉說，他們真的不會每週上班超過五天，因為他們有工會保障。但他們在我的劇組工作，他們上班是七天之後又七天，最後那群美國人員在當地留了七個月。除了特別節日如聖誕節、感恩節他們要回家，其餘時間全都留在墨西哥。他們都罵我罵得很兇，不停投訴，即使星期六給他們雙倍人工、星期日三倍人工，他們都不肯輕易就範，覺得就算中國人付得起又如何，他們就是要休息，這是大家的工作文化不同。像我們在摩洛哥拍《紅海行動》，我也被摩洛哥人罵，說我們中國人沒有生活，不停工作，他們星期一到星期天都看到我。我說我來你們的國家的確是工作，我不是一個旅客。所以要怎樣管理工作人員願意容忍長時間工作，也要平衡他們在節日休息以及家庭團聚，你就需要很有說服力和管理能力。

參與電影 ❯

年份	電影名稱	崗位
1990	阿飛正傳	執行製片
1990	愛在別鄉的季節	製片
1991	蠻荒的童話	製片
1991	倩女幽魂 III 道道道	執行製片
1991	豪門夜宴	執行製片
1992	積奇瑪莉	製片
1992	92 黑玫瑰對黑玫瑰	製片
1992	藍江傳之反飛組風雲	執行製片
1993	天台的月光	製片
1993	至尊三十六計之偷天換日	製片
1994	花旗少林	製片
1994	仙人掌	製片
1995	小飛俠	製片
1995	狂野生死戀	製片
1995	南京的基督	製片
1996	浪漫風暴	製片
1996	飛虎	製片
1997	G4 特工	策劃
1997	天地雄心	製片
1998	野獸刑警	策劃
1998	香港大夜總會	製片
1999	天旋地戀	策劃
1999	紫雨風暴	策劃
2001	不死情謎	執行監製

年份	電影名稱	崗位
2001	特務迷城	策劃
2001	戀愛起義	策劃
2004	飛鷹	執行監製
2004	大城小事	執行監製
2005	猛龍	執行監製
2006	超班寶寶	執行監製
2006	至尊無賴	執行監製
2008	第一誡	監製
2008	証人	監製
2008	三不管	製作總監
2009	神鎗手	監製
2009	殺人犯	監製
2010	火龍	監製
2010	綫人	監製
2010	歲月神偷	執行監製
2012	逆戰	監製 / 故事
2013	激戰	監製 / 故事
2014	魔警	監製
2015	破風	監製
2016	湄公河行動	監製
2018	紅海行動	監製
2020	緊急救援	監製
2021	長津湖	製片人
2022	長津湖之水門橋	製片人

簡介

資深電影監製，曾任香港電影製作行政人員協會第三屆副會長。
1974 年參選香港小姐競選獲得季軍，隨即加入無綫電視協助製作
《歡樂今宵》。首部參與電影《歡場》（1985）擔任助理製片，其後
升為製片，作品包括《最後勝利》（1987）、《雙城故事》（1991）。
1992 年進入香港中國星集團擔任製作總監和國際發行經理。1999
年至 2005 年在索尼影業和哥倫比亞（亞洲）製作有限公司擔任
製作總監，其後任職萬達影業擔任資深製片人。近年多為爾冬陞
及劉偉強電影任監製，包括《我是路人甲》（2015）、《中國機長》
（2019）、《中國醫生》（2021）。

④

李錦文

純粹想做製片

如要講述我在電影界的入行經過，首先要感謝我的師父崔寶珠姐姐，也要感謝葉德嫻女士、岑建勳先生和化妝師盧瑞蓮（蓮姐），他們在電影界都對我影響深遠，特別在待人處事方面，到現在他們一直對我有很多幫助。

我的第二部電影已跟隨寶珠姐姐學習，片名是《聖誕奇遇結良緣》（1985，鍾志文導演）。而我人生第一部電影是《歡場》（1985），當時擔任助理製片，是麥當雄剛成立的公司「新香港」的第一部製作，並由麥當傑擔任導演，我在這部電影認識了葉德嫻（Deanie 姐）。可能當時我年紀比較小，很多人都很疼我，包括 Deanie 姐，她曾經問我還會繼續在這一行工作嗎？我回答，我很喜歡在電影界工作，但不知道未來下一步怎樣做。當時我連一組戲是多少小時也不知道，在所有事情都還不懂的情況下，慢慢地學習的。那時德寶公司剛剛成立，由大哥 John（岑建勳）管理，Deanie 姐跟他是很好

的朋友，有很好交情。Deanie 姐很上心，幫我這助理製片想繼續在電影界工作的小小心願告訴大哥 John，他又同樣那麼上心再將我介紹給崔寶珠認識。

所以我便進入德寶工作，開始了我做電影的生涯，也開始跟寶珠姐姐學習。她教導了我很多事情。《聖誕奇遇結良緣》當時是一部大規模的電影，導演是鍾志文（火雞），他是很有名的攝影指導，很兇也很會罵人，但同時也很疼我。由於當時電影規模不小，很多場景要拍攝，演員是張曼玉、林子祥、岑建勳，都是響噹噹的人物。我跟寶珠姐學習找景，當年香港的電影製作沒有像現在國內的分工那麼仔細，都是一人處理很多事情，從找景以至與演員溝通都是我。但正因為這樣，令我學到很多知識。跟隨寶珠姐我學到工作專心認真，要用誠意去做事，很多困難會迎刃而解。當別人看到你對工作有誠意，也會樂意幫助你。

> 寶珠姐曾經教導我：「電影成功不是一個人的功勞，是團隊合作的。」一個人再厲害，也不能拍攝到一部好電影，一定是好的團隊才能拍攝到好的電影，這番話令我一生受用。

她也曾說過，所謂團隊精神是所有人把正能量發揮在同一個項目上，才能製作一部好的電影。她教導我的處事態度我現在也一直實行中。

接着參與的電影是《皇家戰士》（1986，鍾志文導演），當時製作還不到一半的時候，突然寶珠姐姐提出晉升我為製片，因為她自己要升為製片經理，不能在現場跟進拍攝，要在辦公室裡監督多部電影。當時我經驗尚淺，而且另一位助理製片也跟她合作了很多年。突然的晉升，我感到自己未必能勝任，第一個感覺是很高興，受寵若驚；第二個感覺是很大壓力，覺得經驗不足會影響我很多判斷，但寶珠姐姐說不用怕，她在我背後支持我。所以我在加入電影界後第三部戲還未完成的時候，寶珠姐便給予了這機會讓我晉升為製片，她是我的恩師，她認為我能勝任，除了對我有信心，在背後也十分支持我，有甚麼不明白、不懂的、做對做錯的事情，全部也會幫助我解決，也會教導我怎樣面對，這才是真正的支持。就這樣做了製片幾十年了，我常說我是寶珠姐的入室小弟子。

在幕前選擇幕後

我小時候較叛逆，家裡的觀念較傳統。1974 年，我隱瞞了爸爸參選香港小姐，他知道後，要我退出，怒罵我又把門鎖上不准我出門。但當年參加香港小姐競選比較嚴謹，簽了約不能不參加，最後我也參加了準決賽。我也很榮幸，在沒有背景、人事的情況下得到了季軍。但選完就要簽約 TVB（電視廣播有限公司），所以我那年畢業後不能再讀書，入職 TVB。我不喜歡幕前工作，感覺這會失去自己，要背劇本對白，導演要求怎樣演出就要怎樣演，我不喜歡受制於人。

當時我就是頑皮，不喜歡做幕前，所以在 TVB 受了很多排斥，別人會認為一位「花瓶」為何來做幕後工作。

印象最深刻的是《歡樂今宵》，節目中有現場表演、歌舞劇廣告都有，如果我學懂怎樣製作，那就可以幫助我之後加入幕後發展。記得當時星期一至五每一晚我都蹲在《歡樂今宵》導播控制室中的一個角落，靜靜地觀看他們怎樣做這個節目。一段日子後，我被當年在《歡樂今宵》節目裡最頂尖的編導吳慧萍（Debbie Ng）發現了，她問我在做甚麼，我表明是想學習製作節目，她笑了笑便叫我坐在她的助理 Patti 旁邊學習，還送給我一個計時器，當時計時器在導播室是很有用的，從此我便一直在 TVB 的《歡樂今宵》節目中學習。

直到有一次，也不記得是因為 Patti 身體抱恙還是家中有事，Debbie 選用了我負責 call shot（導播）。我非常緊張，手掌和身體都不停冒汗，因為是現場直播，但我非常開心有這次機會。另一次機會是 1975 年的香港小姐競選，是在利舞臺現場直播，而 Debbie 也特別恩准我跟進現場所有事情。當時十分緊張，因為我既要做工作人員，又要化妝換漂亮的衣服做頒獎嘉賓上台，以上屆季軍的身份將綵帶及皇冠為當屆得獎者加冕，我那天感到十分開心。後來我開始幫忙做很多的音樂節目。Debbie 的得力助手 Kendrick Fung，也是半個掌舵人，他的第一部音樂舞台劇，我是做他的第一個助手，開始真真正正坐在一位編導旁 call shot，真的很好玩。當年因為自己的

叛逆性格，造成我的命運就是做幕後。

我參選香港小姐競選不是為了想做幕前，而是貪玩，純粹想與爸爸唱反調，完全沒想過也不知道原來隨之而來的路是這樣的。我在這行業一直保持着一個正當的心態，就是我只是想做好電影、拍好電影，不會參與其他事情，亦不會受任何利誘。我的原則是要對這個項目負責，所以我保持這原則到現在。這也是從小爸爸教導我的事情，我轉為幕後，我爸爸很認可，甚至當我的司機，令我完全沒有自由，無論去哪裡也要接送。

我覺得一個人的信用和名譽對我來說比金錢更重要。我會爭取我應有的酬金，除此以外，我不會爭取其他的事了。這是我謹守了三十多年的一道鐵牆，我不會越過那道牆，也沒有人可以越過這道牆。我也是用這套原則去訓練或教導我的製片組。這一點並不容易做到，因為這個行業實在樹大有枯枝，但我認為如果我可以這麼多年來都保有這種心態，那別人也應該可以，我希望能夠傳承下去。

當年加入這行業時年紀小，比較單純，會被人欺負，常在片場被人用粗言穢語罵，當時一被罵便哭。化妝師蓮姐看到我一個小女生被那麼多男人欺負，便代我抱不平。我一哭她便立刻衝過來，一隻手抱着我，一隻手指着那些男人怒罵，她的髒話比那些男人更厲害，他們便閉嘴了。

蓮姐說：「你要記着，不可以哭，你要罵回去，罵得比他們更粗鄙，你才能贏。」

當年她已在行內工作了一段日子，很有江湖義氣的人。後來我是真的跪下來跟她上契，她是我真正的契媽。

我之前從沒罵過髒話，於是回家對着鏡子練習，但到了現場面對其他人還是講不出口。但我發現當你沒有做錯事情而被別人罵時，「理直氣壯」四字就很重要。只要理直氣壯，那句帶有不雅文字的所謂髒話，你不會覺得聽起來很不舒服。所以到現在「理直氣壯」也是我其中一個座右銘。你怎樣可以理直氣壯，你怎樣可以有底氣，就是要走「正路」。當時最主要是因為時間起爭執，九小時為一組戲，超過十五分鐘，便計算為超時工作，再超過更多時間就要計算成兩組戲。工作人員會執着計算加班費，但在製片組的立場，當然不希望超支，所以最主要會為這個問題而吵架。契媽是我人生中教曉我可以理直氣壯地說髒話的人，寶珠姐姐則是教我要理直氣壯地做事情。

確保拍攝能繼續進行

因為沒有外聯，所以找拍攝場景都是製片和助理製片的工作。香港地方不大，常常都是那幾個地方拍攝，要再發掘新的場景便要去更遠的地方。當年香港各個地方有很多界線，某些地方是某些人看守的，你要去與那些人打交道。通常用誠懇的態度去請求別人幫

忙，一般情況都很順利，不需要極端的手法。但也曾經遇過有些過分的，譬如 A 幫派來收取費用，大家商議好這幾天拍攝是這個價錢，不久他們又通知 B 幫派來收取費用，但這情況不經常發生。

香港當年拍的一些大場面如槍戰、爆炸、飛車的電影都很有名，我覺得直至今天很多國家拍這類警匪、飛車、爆破場面的電影都不及香港當年拍的好，因為這是香港人的精神，我們很拚搏，很有膽識。但當時這些場地是連申請也不會批准拍的，方法一是偷拍，方法二便是去很遙遠的郊外地方拍攝。我也拍了不少這類電影，如在公主道奔馳開快車，還被警察追捕。當時我們都用對講機通話，要留意有沒有警察追捕。在新界地區拍攝飛車畫面不好看，你想想在公主道拍攝飛車，效果多厲害。所以要在公主道拍攝飛車，起碼有一段路程是在公主道拍的，拍完這組鏡頭就走，再轉景連接別的場景也好看一些。

我經歷印象最深刻的飛車場面，是柯受良（小黑）那一次，拍《咖喱辣椒》（1990，柯受良導演）的時候，陳可辛擔當監製。我們要從中間道的停車場飛越彌敦道到對面半島酒店那邊。之前已勘景很多次，第一，我們先觀察每天早上第一班巴士經過彌敦道的時間，一定要在第一輛巴士經過前完成；第二，要預算用多少條行車道，要放多少部攝影機，每一部機旁邊要一位場務看守；第三，要觀察一星期哪一天早上哪段時間車輛流量最少，然後要量度每個位置，如柯受良要由中間道停車場起跑需要多長距離、需要多高才能夠飛越過去。總之為了那天拍攝做了很多準備功夫，拍攝前一晚的凌晨

開始部署以免太張揚。那一次真的很大製作，我們由凌晨至差不多天亮都在部署，已各就各位，對講機與場務也準備好在每個位置預備拍攝。柯受良說想綵排試一次，當然要讓他試綵排，飛越彌敦道這麼大的一件事，之前沒有人做過。當他嘗試了第一次，覺得有問題沒有跳過去，倒車回來，要修復台階，但時間上便出現問題了。這時尖沙咀警署的總警司收到消息，知道有人在這地方搭建了台階，接着警察就來了。我很記得 Peter（陳可辛）第一時間跟我說：「Peggy Lee，快點離開！」我們全部人立刻離開。

> 拍這一幕戲前，我已向全部工作人員說明，不要透露我們是哪一間公司、哪一個導演，拍哪一套戲，不要提任何演員的名字，只說是被吩咐來擺放攝影機的，只拍一場戲，其它的甚麼都不知道。

那時我與 Peter 就差點被帶去警署了。這組鏡頭最終沒有拍成，我們只能換了另一個地方，這是一個遺憾。不過《咖喱辣椒》這部戲我仍覺得很厲害，因為當時 Lane Crawford（連卡佛）還在彌敦道，演員周星馳與張學友在彌敦道拍攝開槍，還有柯受良的車開前開後的震撼場面。在這套戲內好像還有一幕棚架倒塌的畫面，在河內道塞滿了車輛，然後在車頂上跳來跳去拍攝，河內道旁的店舖都報警了，我每家店舖去哀求請求，阻擋下來或拖延時間讓他們盡快拍攝，這情況也令我很緊張。

那個年代我接拍的電影都是大製作。還記得拍攝《皇家戰士》的時候，在牛池灣石礦場拍攝，晚上居民報警說石礦場有爆炸聲，當時救護車、消防車、警車全都來了石礦場，我立即吩咐劉叔（爆破師）收拾所有物品盡快離開。警察來了問誰是製片、負責人，跟他回警察局，我便跟他們到警察局錄口供。警察盤問我是否拍電影，拍電影就算了為甚麼要製造爆炸？還叫我詳盡解釋怎樣製造爆炸。他們接到很多報警投訴，警察便要出動調查。我說我們只是點起了一點火，爆炸聲都是放音響的，如果我們不製造這些聲音，演員們拍不了效果出來。這些向警察解釋的「台詞」穿鑿附會到不行。因為一旦調查起來便要把爆破師講出來，當年香港只得數名爆破師，每位都是我的長輩，我不能為他們帶來麻煩。那時候負責盤問的警察也笑了。

有時候說男女要平等，我覺得是不能平等的，我覺得做女製片還是有某方面的好處，像有些情況要面對黑白兩道，一個女製片反而稍微有優勢。作為女生，有時候可以死纏難打，男生死纏難打就不行，會令人反感。加上那時候年紀輕，可以用這一招。

我還發生過一件有趣的事情。曾經到元朗的祠堂拍攝，大家都知道拍元朗的祠堂是最麻煩的。那部電影是《忠義群英》（1989），唐基明擔任導演。他一定要去元朗的祠堂取景，的確那個景很好。我已經安撫了祠堂裡面所有的人，但沒有人跟我說，還有社團的人。當時他們在閣樓拍攝，一大群人兇神惡煞地趕走了我所有的場務工作人員，問誰是製片，還拿刀子出來耍，再用粗口問我：「你在哪

裡混的？」我回答他：「我清水灣的。」旁邊的小混混笑出來。然後他再問我「是在玩我嗎？」我說「不是呀，是你們問我住哪裡，我住在清水灣的，可能太遠，我真的不太懂這邊的規矩。」可能真的因為我沒有社團背景，剛開始他們會認為我是在玩，但後來談起來發現我是真的不懂，不知道規矩。結果跟他們變友好了，可以任由我們拍攝，但是要收取很貴的費用。當時我也驚慌，但導演及全組工作人員在閣樓拍攝中，我也得硬着頭皮面對。

我當時拍了這麼多戲，現在回想起來真的是一步步地經歷過，有些招數是自己一邊經歷一邊捉摸出來。在電影這個行業，即使有前輩手把手地教導你，當要面對現實情況時，怎樣處理，怎樣解決，也都要靠自己去領悟，即使每個人面對同一問題，也有不同的處理方法。我覺得一個人的性格對於處理事情的成功與失敗也是有很大的因素。

我的想法是，不管怎麼樣都不能影響劇組拍攝，一定要擋下來，有任何事發生，他們也要繼續拍攝。我是那種從頭到尾跟着製片組的人，寶珠姐也是。很多時候跟組工作，感覺自己的生活圈子便是跟着劇組走，劇組好像是我另一個家，另一個家庭成員。有時候一年拍的戲產量多，我見劇組比我自己真正的家庭成員還要多。

> 當遇到甚麼突發的事情，我要立刻解決，由製片組面對問題，好讓導演組繼續拍攝，不要受影響停下來。

可能這都是寶珠姐在我入行時教導我的，在任何情況下都要確保那一天拍攝順利。

製片就是一個「大雜務」

如果有人要加入製片組，我會告訴他，製片組是最受委屈的部門，如你受不了委屈便不要加入了。同時，我也認為製片組默默的成就感是最強的，但這成就感是不會被別人嘉許讚譽的，如果你能承受這些，你便可加入製片組。因為有最佳導演，有最佳美術，有最佳攝影，但是沒有最佳製片，所有好的事情或嘉許都不會落在製片的身上，但發生任何小小的問題，都與製片組有關，都是製片組不好，處理不當。你工作是應該的，你找到好的東西，合適的東西是應該的。同時亦很多人認為製片剋扣資金得很厲害，自己卻賺很多。所以我希望我自己以及我領導的團隊，可以是一股清流，並延續下去。

> 製片對劇組的功能是「大雜務」，說得好聽一點是一位大管家。

總而言之，所有部門都與製片有關，美術部只做美術的事，化妝部只做化妝的事，收音部只做收音的事，但製片部就是與所有人，所有組別都有關，從起居飲食開始，到拍攝外景下雨都與製片組有關。有時候我也認為這對製片組很不公平，因為很多事情是我們人力控制不到的，但需要我們製片組去想辦法解決，只有我們製片組

去面對，其他部門只會等我們想到辦法後，他們才會輔助我們解決，但真真正正想辦法解決問題的還是只有製片組。而製片組總是被別人低估的，可能人家覺得製片組不夠專業，其他部門都有實質的東西讓人看到其專業性，唯獨製片組是在處理大大小小抽象的問題。但是如果製片組做得好，整套電影的拍攝會很順利，如果製片做得不好，便會出現很多沮滯。可能是我自己的性格比較低調，我覺得如果從事電影的人，為人是較低調，不太喜歡搶功名，會較適合做製片的工作，而且心態正當的也會較適合，因為製片組是沒有功勞，只有苦勞。

公司或其他部門並不會感謝你做得到，但當你自己可以拆解、處理好問題，是一種給自己的安慰及滿足。我覺得我不一定要很多人認同我的能力，但我要認同自己，能夠解決難題，我會十分開心。我以前很介意別人怎樣看待我，我一定會作澄清，但我慢慢發覺如果我很介意，自己會很不快樂，而且我越介意別人怎樣看便會越想澄清，更會弄巧反拙。你這次看不清楚我用意，下一次再試，我會用行動證明給大家看。漸漸地，我會介意自己怎樣看待自己多於別人。我會介意自己做得好不好，是否正確，是否問心無愧，我每一部參與的電影都會反省自己，可不可以在下一部電影時再做得更好。當你還沒達到那個年紀或人生未有這經驗，就算我現在教導後輩，他們也未必感受得到。早幾年前，我也感受不到。

回顧以往，雖然我的人生很跌盪，並不順利，但我反而覺得我很幸運。我覺得我是少數可以在香港電影業黃金時期加入電影業擔任製

片的人，我可以跟很多導演、監製、投資方學習，我慶幸生於這年代。我可以得到向生向太的欣賞，加入了中國星集團。我從在永盛公司只有六個人的劇組，轉到中國星集團做管理，工作了七年時間，學了很多。由於最初很少人，從經理人、製作、行政，以至到深圳處理興建兩家工廠，所有工作範疇我都有參與。另外，向太對待我很好，因為我想學國際發行，在最後的幾年間，她讓我參與國際上的電影市場事務，開拓了我的眼界，所以我在工作方面很幸運。

我在中國星集團工作了七年後，我又很幸運地受到哥倫比亞影業（Columbia Pictures）的 Barbara Robinson 賞識，可以在八大公司其中一家旗下的亞洲區總公司工作了六年時間，我每一年都可以赴美國學習，可以參觀別人怎樣製作，可以知道別人的系統是怎樣運作。在這六年間，除了學到這些，也給予我機會接觸到內地電影市場，與內地有名的導演合作拍攝。六年後當我離開了哥倫比亞影業，我希望可以獨立地去做一位監製，憑這些經驗才能活出今天的我。我覺得我是少數較幸運的監製，因為我參與過及親身經歷過所有事情，而且我的參與並不是蜻蜓點水，是真正的親力親為。當我開始獨立成為一位自由工作的監製時，我看到內地市場空間，又會選擇單人匹馬開始到內地發展。

在內地發展

在內地發展真正開始是在哥倫比亞影業的時候，我已參與製作馮小

剛導演的《大腕》（2001）、《天地英雄》（2003，何平導演）、《可可西里》（2004，陸川導演）、《尋槍》（2002，陸川導演），發現內地市場很大。當時在哥倫比亞影業有一部外國電影《紫光任務》（*Ultraviolet*，2006，Kurt Wimmer 導演）在香港拍攝了三分一後，三分二的工作便交給我在上海拍攝完成。當我離開了哥倫比亞影業時，又有另一部外國電影《生死格鬥》（*DOA: Dead or Alive*，2006）找我擔任製片，元奎導演執導。當時那部外國電影有四位女主角，全部是外國人，我真正從頭到尾在內地負責整個拍攝工作。那時是我第一次去橫店，當時我已決心要往內地發展。

不適應肯定是有的。首先是語言上，我們在香港長大的，沒有機會說普通話，所以普通話說得不好。第二是簡體字，我看不明白，全部都要猜。第三是不同地區人的文化差異，剛剛過來工作時要適應文化上差異是難的。第四便是飲食習慣，再加上天氣，真的需要時間去適應，這樣便十幾年了。在內地拍攝電影，都是要由零開始，因為太不一樣了。我在橫店拍攝電影時，鬧了一個很大的笑話，我常跟人說這地方是「叉烏」，但原來這地方是「義烏」（「義」的簡體字為「义」），我說錯了很長時間，但大家也沒有糾正我，因為大家也不明白我說甚麼。直至有一次，他們帶我到「叉烏」這地方，我才恍然大悟這裡不是叫「叉烏」，是叫「義烏」。當時鬧這種笑話，我感到很尷尬，因為我也算是一位監製，這樣的普通話文化水平，我很羞愧。由那時開始，我便自學普通話。

坐車的時候，我會認路牌，看路牌上面的中文字和下面的拼音。即

使看不懂簡體字，也會看下面的拼音，然後在手機程式裡找出那個字的繁體字。我是這樣開始學普通話的。之後慢慢學用拼音，從在電腦打一個簡體字要想五分鐘或是要查字典，到現在我可打簡體字，而且我用電話時打字也用手寫，不用拼音，因為我要學怎樣寫。

從最初到內地工作這樣開始學普通話，一步一步地製作了很多部電影之後，我覺得北京與香港都是我的家，我擁有兩個家。而且我也很欣慰有一群我看着他們長大的製片部年輕人，除了阿卓[1]從香港開始在我身邊跟隨了三十一年，我在內地也有一群固定的製片部人員，當中有一位也跟隨了我十八年，而最少年資的也是由 2015 年起便跟我一起工作。很多時候大家都會認為製片組的流失率會很高。

> 但我的製片組，幾年後再與某個導演合作時，也會被問道：「Peggy 姐，還是這一班製片組工作人員嗎？」我都會答：「是呀！」連現場的場務都是這堆人。

我覺得他們對我不離不棄，我也當他們是一家人，這件事情讓我最開心。因為兩人的關係維持十幾二十年是可行的，但一個團體可以維持這麼久的關係，我覺得是因為我的領導令他們很團結，加上我對待他們很好。

1　文卓求：1988 年入行至今，為香港資深電影製片、策劃、監製，參與製作包括《葉問》（2008，葉偉信導演）、《狄仁傑之通天帝國》（2010，徐克導演）等。

香港與內地的製片組的差別是，香港製片組沒有細分很多職位，所以比較全能全面一點，這是香港製片組優勝的地方；相反地，在內地有很多特定的職位，所以會較專業，各有優點。但可惜的是現在香港的製片人員出現斷層。可能有一段時期香港出產的電影數量實在很少，優秀電影數量更少，怎麼可能栽培到電影從業員。雖然也有好的導演留在香港，但坦白說，誰願意離鄉別井？如果電影界可以好像當時黃金時期一樣蓬勃，沒有人願意離鄉別井，要離開家園，去一個陌生的環境從頭建立自己的社交，其實是很辛苦的事。

適應這個時代

沒有一部電影是一模一樣，從劇本到演員，拍攝場景至工作人員，每一部戲都會有新鮮感，每一部戲都會有不同的挑戰，遇到不同的組合，有不同的問題要去面對去處理，然後會很有滿足感，很好玩。我那麼調皮搗蛋的人，是坐不住的。由永盛到中國星，再由哥倫比亞影業到萬達，那段時間我有不同的項目要跟進，也要不斷走來走去工作。在中國星時期，有幾年時間參與國際市場項目，我也是經常出差。別人也說我這麼年長的年紀，還像一個小孩，我說我是有童心。以及最重要的是不要倚老賣老，我常常認為一個人再有經驗又如何？

> 在每一部戲中，你只是用你的經驗來減輕到
> 處碰壁的機會，令自己沒有那麼艱難而已。

但並不能因為你認為自己工作了很多年，有相當的經驗，就去教訓別人或是倚老賣老，這樣會退步。每一部電影我也在年輕人身上學習到很多的事情，這樣心態才會變得年輕。你不可以常常認為自己是對的，不可以常說經驗比別人多，罵人家懂甚麼，說甚麼「食鹽多過你食米」，真的不能這樣。

「老江湖」、「老前輩」的稱號也會加在我身上，我不會否認，但我不會因這稱號而驕傲，或是令人覺得我就是一位老前輩，只是我真有這麼大年紀了，也經歷了很多。但我不會因為這樣而不聽別人意見，自以為是，自命不凡，以為自己很了不起。因為這樣想便會退步，你會沒辦法在這個行業內開放地自由工作。時代一直變遷，你走過的彎路及經驗，未必能適用於這個時代。別人都說我在現場工作可以談笑風生，認為我沒有被自身經驗與資歷捆綁。這一點很關鍵，尤其是影視圈很多事物日新月異，一定要擁有寬容的心及開明的思想去接受新的事物、新的電影、新的題材及新的變化。

好比科技一樣，我們是菲林年代出身的，以前大家都不看好數碼科技的發展，當年很多導演及攝影師不願意轉用數碼科技。但這時代你不能夠不接受，不接受便會被淘汰。我第一次接觸數碼高清攝影機，是在 2004 年，第一代名叫 Genesis。那時我還記得導演佐治盧卡斯（George Lucas）在澳洲拍攝完《星球大戰前傳：黑帝君臨》（*Star Wars: Episode III – Revenge of the Sith*，2005）後，將整套器材帶赴上海。我當時還在哥倫比亞影業，第一部接觸的 Genesis，是要架起一個很大的帳篷，整個帳篷放滿電腦及電子產品。攝影機後

面有條線，不像現在的那麼輕巧易用。我還記得第一天拍攝時，當導演說：「Keep rolling（繼續拍攝）」，我馬上衝出來說，「怎麼可以 keep rolling，沖印費會很昂貴，我要怎麼處理？」大家都看着我，我突然之間意會到數碼拍攝是沒問題的，是可以 keep rolling 的。從此以後我覺得自己的觀念也要跟着時代轉變了。

合作過的導演

每一位導演都有他個人的才華，我也十分感激及幸運可以與很多位導演合作，比如徐克、爾冬陞、黃志強。老爺（徐克導演）是一個才華洋溢的人，我十分尊敬他的創作、腦筋、美學角度與思維。他也曾自言自己是嘴巴追不上腦筋的人。我能夠幫助徐克導演拍攝是十分幸運，他是我的學習對象。我最近也與劉偉強導演合作，他是另一種風格的導演，完全知道自己想要甚麼，他的計劃很周詳細緻。他是目前唯一一位導演可以不超出拍攝日數，甚至比原定拍攝日數更少就完成，但拍出來的電影仍是十分好及精準的。他同時也是攝影師，可以一個人監控八部攝影機的熒幕。他可以指揮 C 機拍這個位置，A 機拍攝另一個位置。我很喜歡與劉偉強導演合作，他是一個非常好的導演。

之前我也與小寶（爾冬陞）導演合作過，他是一個文藝氣質很重的導演。可能因為他的演員出身，他對演員演技的打磨及要求很不同。在藝術方面，他很有自己一套獨特的審美觀及世界觀，我估計是因為他之前拍了很多邵氏電影，他很佩服當年那些人在有限資

源、沒有電腦特效的情況下也能拍攝出來。另外我在香港也跟很多不同的導演合作過，很難逐一介紹。我與每一位導演合作，會先了解這位導演的優點，沒有一個人是十全十美。再觀察他們有沒有一點點需要輔助的地方，當我找到可輔助的位置，我便盡量在他不察覺的情況下提供協助。作為一個監製，我希望能幫助導演在他們每套電影、每個項目、每個題材中最獨特的地方發揮出來，並且令他們能不必兼顧其他的事情，不用分心，如果他們某方面比較沒有那麼強，我可以默默在背後幫助他們。

> 我願意做每一個導演背後默默付出的一個監製。

做製片的根基

我的家庭教養背景是我內心的支柱。人長大後會有風浪要經歷，會動搖，但只要你根基建立得好，即使動搖也不會輕易傾斜歪倒。而我很幸運，除了我的家庭根基建立得好，我加入影視行業之後，我身邊還有葉德嫻、岑建勳、寶珠姐與契媽，他們都是很正當的人，他們環繞着我，我的思維不會歪掉。別人都不相信我可以在這種行業工作那麼多年也這樣單純。好聽一點說是單純，不好聽的便是愚蠢了。很多人也說我看人沒有眼光，我常把所有人都當成好人，阿卓更厲害，經常在我面前跟我說：「姐，可不可以不要把所有人當成好人？」我的確是很單純，我算不上被人利用，但我不懂看穿別人想的壞事情。這幾年來，有很多人跟我說關於公司融資投資的

事，甚麼金錢上的運用可以賺甚麼，那一方面的資訊，我的腦袋永遠吸收不了。我不想這麼複雜，我的工作室就是為了簽約，不想加入太多其他的業務。我現在活得很精彩開心，不需要太多金錢，足夠生活所需，我可以照顧我父親及我的家人，已心滿意足了。若我更富裕又如何呢，一天吃五餐，也是消化不了；也不會穿金戴銀，全掛在身上。我覺得為人只需清廉及開心已足夠。所以我常認為單純一點也沒問題。當你不收取不明來歷的金錢，別人反而會在你真正有需要的時候，義不容辭地去幫助你。我會教導我的製片組徒弟，這是「阿姐」我的得着。你們跟我這方法行事，將來也一定有得着。

參與電影 ❯

年份	電影名稱	崗位
1985	歡場	助理製片
1985	聖誕奇遇結良緣	製片
1986	皇家戰士	製片
1987	最後勝利	製片
1987	天官賜福	製片
1987	金燕子	製片
1988	天羅地網	製片
1988	慾燄濃情	製片
1989	忠義群英	製片
1989	沉底鱷	製片
1989	駁腳差佬	製片
1990	三人新世界	策劃
1990	亂世兒女	製片
1990	咖喱辣椒	製片
1990	漫畫奇俠	製片
1991	馬路英雄	製片
1991	雙城故事	製片
1991	五億探長雷洛傳（雷老虎）	製片
1991	五億探長雷洛傳 II 之父子情仇	製片
1992	警察故事 III 超級警察	製片
1993	大鬧廣昌隆	製片
1994	錦繡前程	製片經理
1995	大冒險家	製片

年份	電影名稱	崗位
1995	給爸爸的信	製片經理
1995	烈火戰車	製片經理
2006	生死格鬥	監製
2008	証人	策劃
2010	出水芙蓉	監製
2010	狄仁傑之通天帝國	監製
2011	熱浪球愛戰	出品人 / 總監製
2012	大魔術師	監製
2012	Hold 住愛	製片
2012	聽風者	行政監製
2015	我是路人甲	監製
2016	三少爺的劍	聯合監製
2018	胖子行動隊	監製
2018	武林怪獸	監製
2019	烈火英雄	監製
2019	中國機長	監製
2021	中國醫生	監製
2022	海的盡頭是草原	監製
2023	風再起時	監製

簡介

資深電影監製，由從事廣告製作開始，繼而全職電影工作。較多參與王晶、周星馳、劉鎮偉、劉偉強等多位資深電影人作品。開始任製片電影為《胭脂扣》(1988)，其後任職無綫電視節目宣傳部。1992 年參與永盛公司團隊，製作《鹿鼎記》(1992)、《武狀元蘇乞兒》(1992)、《倚天屠龍記之魔教教主》(1993)、《國產凌凌漆》(1994) 等電影。其後加入周星馳星輝海外工作，製作《少林足球》(2000)、《功夫》(2004)、《長江 7 號》(2007)。近年為獨立監製，參與製作《賭城風雲》三部曲（2014-2016)、《追龍》(2017)、《肥龍過江》(2020)、《金錢帝國：追虎擒龍》(2021) 等。

⑤

王雅琳

做喜歡的工作感到
很幸運

我的電影路是由入職先濤公司開始，即後來的「先濤數碼」[1] 我屬於廣告製作部一員，擔任沈月明的副手，從工作中基本了解製作。其後我隨沈月明一起離開先濤公司，加入威禾電影公司[2] 製作《胭脂扣》（1988，關錦鵬導演），那是我全職製作的第一部電影。

當時初入社會工作，我選擇行業時還很年輕，沒有人生藍圖，只有衝勁。後來從廣告轉到電影，抱着有機會不妨一試的心態，電影生涯就這樣開始。電影製作永遠不會枯燥刻板，過程必然千變萬化。我當作是人生訓練，考驗自己的耐力、意志力及決斷力。電影製作過程艱辛勞累，到電影上映，見到各個傳媒正面的評論及讚譽，頓時非常有滿足感。因為自己有份參與，與有榮焉。由第一部電影當製片，工作至今天當監製，做喜歡的工作就是感到很幸運。

1　先濤數碼：先濤數碼企畫有限公司，1987 年由朱家欣成立的著名電腦特效公司。
2　威禾電影公司：嘉禾旗下成龍的製作公司。

《胭脂扣》：回到三、四十年代的石塘咀

《胭脂扣》的籌備期間，幕前幕後都經歷很多人事變動，包括導演和演員人選。後來沈月明也離開了，我選擇留下來參與這個多變的項目。《胭脂扣》最後決定導演是關錦鵬，演員是梅艷芳和張國榮，拍攝主場景在澳門。製作團隊另一位製片羅國強，因為需要同步處理香港籌備工作，未能分身離開香港。所以澳門的工作全由我負責，這原因導致影片出現了雙製片。

《胭脂扣》是年代電影，故事背景是三、四十年代香港石塘咀，製作及拍攝時間是八十年代。電影製片與團隊做籌備工作，是根據劇本先充分了解故事及其背景細節，明白劇情需要，繼而做詳細資料搜集，選擇適合的演員，給予導演配合並提供製作支援。當時香港已找不到故事中要求的場景感覺及氛圍，考慮其他地域最近就是澳門，因為澳門在八十年代仍有些建築物和街道保留了三、四十年代外貌。籌備工作開始，我們先聯絡澳門當地製作人員，讓他們知道故事年代背景，要求對方提供場景和街道照片參考。繼而我們電話聯繫一切所需往來，之後就是整體的計劃起行。到外地拍攝是另一種工作體驗，考慮範圍相應增加。所有器材運輸、演員和工作人員住宿及安全保險等，必須加倍小心。控制預算和保障整個製作流程，順暢無阻礙是製片工作的重要環節。還有遷就演員檔期等等，一大堆事務需要周詳考慮，這些全是製片應該負責的工作。

在籌備工作中需要「勘景」，即集合團隊中導演、製片、美術指

導、副導演和攝影師到拍攝場地視察，各人了解場地是否適合各種需要，能否陳設或改建，達至要求效果，製作都是如此開始。澳門當地的製作人員找到一幢舊建築，美術指導提議改成妓寨。那裡有一個天井中庭，導演關錦鵬在「勘景」指那個天井中庭很重要。劇情中十二少（張國榮飾演）的身份是世家子弟，目的為討好如花（梅艷芳飾演），要送大床做禮。床要從天井中庭吊上二樓房間，顯出其派頭，過程富戲劇性，畫面亦有視覺效果。這些經歷恍如昨天，都歷歷在目，記憶猶新，製片找場景配合劇情絕對不簡單。

《胭脂扣》作為我首部全職參與的電影，感覺特別深刻，因為製作過程中波折重重，也有很多趣事，苦樂參半。

> 製片每天就是解決問題，每部戲有不同的
> 問題，能解決問題，就是從事電影的樂趣。

就算是本質相同的問題，經過不同工作人員、場地和時間，就會變成完全不同的問題。製片好像醫生診斷奇難雜症，這些症狀出現，痊癒康復的經歷，就是經驗累積，久而久之就會知道怎樣去解決。前事不忘，後事之師。每個製作團隊組合都不會相同，所以我一直做事謹慎小心，學習達權知變。

監製、策劃和製片都是「Problem Shooter」（難題殺手），問題來到面前，必須面對解決，才能把工作繼續完成。《胭脂扣》後，威禾公司緊接開拍《警察故事續集》（1988，成龍導演），張曼玉因拍

攝頭部受傷成為當時的娛樂新聞。《警察故事續集》後，我加入無綫電視節目部一段時間，負責節目宣傳工作。之後離開香港移居美國生活。

《鹿鼎記》：多重工夫的古裝片製作

九十年代初，香港電影業依然蓬勃。永盛電影公司[3]多產，密集拍攝，一部接一部製作了叫好叫座的電影。策劃羅國強當時聯絡我回港再跟他合作，做的就是王晶導演的古裝片《鹿鼎記》（1992）。古裝片製作比時裝片要求更多，因為古裝片場景需要搭建和陳設，相比時裝片，籌備時間較長，預算也較多。場景、演員服飾，還有道具，都不能買現成，大部分需服裝及道具組師傅製造。《鹿鼎記》及《鹿鼎記 II 神龍教》都是大型古裝武俠片，幕前幕後需要很多人參與。記得第一天外景拍攝，為了要營造角色鰲拜（徐錦江飾演）出場的氣勢，幕前需要大量武師演出，幕後也需要武師配合拉「威也」，當時差不多出動了全香港的武師來協助。

香港地小人多，找拍攝場景有限制及困難，拍攝古裝片更是難上加難，當時古代街景只有邵氏公司的古裝街，九十年代初到北京取景拍攝《武狀元蘇乞兒》（1992，陳嘉上導演）、《倚天屠龍記之魔教教主》（1993，王晶導演），這幾部電影也算是最早期跟內地人合作。那時候內地人很不習慣香港人事事隨機應變的工作方式，兩地

3　永盛電影公司：向華勝、向華強創立的電影公司。

工作人員花了很長時間磨合。而製片是溝通橋樑，每天不斷協調，令工作人員取得共識。在內地工作，當地人協助幫忙是必需的，常說猛虎不及地頭蟲，需要互相配合，才可令拍攝順利完工。《武狀元蘇乞兒》是我個人第一部到北京拍攝的電影，在那裡工作幾個月，部分工作人員到現在仍有合作。

《黃飛鴻之鐵雞鬥蜈蚣》：尋找真蜈蚣的啟示

我進入永盛電影公司曾跟多位導演合作，《武狀元蘇乞兒》是陳嘉上，《倚天屠龍記之魔教教主》是王晶，《國產凌凌漆》（1994）是周星馳與李力持，不同導演各有不同要求。當導演在電影拍攝有臨時要求，製片的解決方法就是盡量支援。若要求太臨時而難以配合或超過預算，我們就要去跟導演和各方商議，用盡方法解決或協調。

> 有人會問這樣是否太遷就導演，其實導演的臨時要求跟我們要解決問題，兩方面沒有抵觸。

創作是天馬行空的，臨時要求可大可小，支援須在合理情況下，有時間及可支持預算內。

有一次是有時間及有預算的情況下，也遇到支援困難。《黃飛鴻之鐵雞鬥蜈蚣》（1993，王晶導演）是個很趕急的製作，從接到指示籌備時間到開機只有一個月，全部在香港拍攝。當時我們本已準備

好籌備《唐伯虎點秋香》（1993，李力持導演），因李連杰檔期關係不能延後，臨時接到指示，我們整組人先轉去拍《黃飛鴻》，在很短時間內籌備和完成這部電影。《黃飛鴻之鐵雞鬥蜈蚣》分三組人在不同地方同步拍攝，期間還發生了很特別的事情：電影中黃飛鴻（李連杰飾演）看到公雞與蜈蚣搏鬥，啟發了如何尅制對手。

道具需要一條真蜈蚣與雞搏鬥，那時候電腦特技還未普及，如果是今天，導演只須用電腦特技畫出來，像真度要多真有多真。道具師傅到了很多地方去找真蜈蚣，香港有機會隱藏蛇蟲鼠蟻的地方都不放過，例如片場存放佈景的地方等，甚至遠至廣西梧州都去找。當時我還跟道具師傅開玩笑，說找不到就不要回來；怎料幾天後道具師傅竟然空手而回，大家都很失望。當時整個劇組也有幫忙留意，邊拍邊找，找了很久。有一天突然得到通知，劇組一位司機找到了一條八吋長的活蜈蚣，就在永盛公司旁小巷內抓到。電影製作有時候就會遇到這種奇妙的事情，用盡方法找的東西，怎樣找也找不到，快要拍的時候就出現了。為項目尋找演員，也會有類似情況。

《國產凌凌漆》：脫離常規的製作方式

電影從構思劇本，到拍攝要求，製作團隊都必須有良好溝通。九十年代我在永盛公司，曾經製作不同類型的電影，《國產凌凌漆》、《追女仔95之綺夢》（1995，李力持導演）是其中幾部。當時公司製作有一個基本模式，劇組接了劇本後，副導演根據演員檔期時間，整理一個製作時間表。我們再跟製作人員如美術、服裝、攝影

等溝通，將所有事情協調好進行拍攝，準時交貨。

> 我們會當永盛公司是「木人巷」，是很好的
> 訓練地方。

永盛製作了很多叫好叫座的電影，一部接着一部，但製作週期都偏趕。老闆向華勝決定了故事，就要盡快完成劇本、製作、上畫。後來與周星馳工作《國產凌凌漆》是另一種做事方式。

《國產凌凌漆》編劇有谷德昭和張肇麟，當然導演周星馳及李力持都在其中。他們用了一段時間閉關去構思劇本，當時差不多看到完整劇本才開始工作。籌備工作已準備，創作部分就隨他們發揮，製片看怎樣去配合。製作有很多瑣碎的事情，劇本一寫好就要立刻安排了，劇本完整才開始製作，大家目標清晰。《國產凌凌漆》現場拍攝時，導演周星馳還是有突發的要求，有道具上的，有情節上的。例如電影中凌凌漆（周星馳飾演）走進洗手間問李香琴（袁詠儀飾演）說：「做不做……？」意思是做不做帛金，但會令人有其他聯想，營造喜劇效果。這也是現場拍攝時導演臨時添加的即興對白。

《少林足球》：中港兩地合作方式

《追女仔95之綺夢》和《愛上百份百英雄》（1997，王晶導演）後，我離開永盛，受僱於周星馳的星輝公司。《少林足球》（2001，周星馳）、《功夫》、《長江7號》我都與周星馳工作，建立起良好的

默契。《少林足球》在 1999 年完成，後期在足球特技上花了很多時間，目的是把電腦特技做得更盡善盡美。整個工作團隊規模相當大，雖然《少林足球》不算是花很多錢的大製作，但需要分配適當人手去配合工作。影片的外景拍攝在上海、東莞和珠海，所以製作團隊有香港的，也有內地的。當時外景拍攝為了在製作上方便溝通，製作團隊主要創作人員一定是香港人負責，每一個部門主管如製片組有一個香港製片，帶領內地助手工作；也有自己從香港帶部分助手來，然後再跟內地人溝通聘請人手幫忙。美術、服裝、攝影機工、電工團隊等也是這樣安排。例如副導演以香港人為主，再聘請內地人作為現場副導，及演員副導幫忙聯絡特約（按日薪聘請有少量對白的演員）、群眾及現場演員排位（安排演員在畫面上的動線）。當時珠海的製片廠、當地政府部門都有提供人手協助我們的製作。

《少林足球》在珠海拍攝的球場戲很多。當時拍攝要走多個外景，珠海拍攝中途大隊又要到上海拍，然後再回來珠海繼續拍。整個行程來來回回，工作時間非常繁忙和緊迫。從珠海到上海，兩地的天氣落差很大，同一天氣溫相差十多度。當時劇組所有工作人員帶的衣服都不夠，都要臨時添購衣物禦寒，那是很難忘的經歷。

當時在上海外景拍攝也出現問題，其中第一天的戲份是在淮海中路的時代廣場門口拍攝，周星馳背着一堆垃圾出場。製片部之前已提交申請，跟地方公安部和交通部亦協調多次，一切都落實了。結果拍攝前幾天，公安人員因為那個地段繁忙，又因臨近聖誕節，臨時

不批准拍攝。當時心裡面想：「大隊都快到上海了，拍攝檔期已排得密密麻麻，現在才不給我們拍，真的會打亂所有製作安排。」當時十二月天氣非常冷，我面對這樣的突發狀況，情緒上感覺好無助。但工作上不得不去解決，只能再跟當地公安局和交通部溝通解釋，最後才獲得批准可以繼續拍攝。這是製作經常要面對的不可預計情況。《少林足球》我們很慶幸能找到一些有經驗的人來幫忙，令我們在內地拍攝效率更高。

相比 1993 年回內地拍電影，現在製片要管理的製作團隊已經有很大變化，制度也完善很多。今天回內地拍電影，地方拍攝申請有制度。現在看到的合拍電影製作，拍攝上的規模都比較大。內地製作文化和溝通也一直在變化，有越來越多的香港人回內地拍攝電影。內地已適應香港人的工作模式，又或是香港人已適應內地的工作模式。

《功夫》：疫情逆境下步步為營

《少林足球》後，我在周星馳的星輝公司管理製作，接觸及管理事情更多了。《功夫》（2004，周星馳導演）是星輝公司製作，也是美國 SONY（索尼）公司頗大投資的項目。我當時在《功夫》擔任策劃，負責代表公司對外所有製作事務，跟 SONY 公司溝通較多，整個項目極富挑戰性。特別難忘是 2003 年《功夫》在上海拍攝，那年沙士（SARS）疫情爆發，期間籌備工作加倍緊張，加倍小心。拍攝時已是沙士尾聲了，期間到上海「勘景」，乘坐飛機也有限制。我們待疫情過後開始拍攝，整個團隊數十人出境入境，情況

非常緊張，處處受到嚴防。SONY 公司擔心疫情，擔心製作會否超支，還擔心製作能否如期完成。美國公司和香港都有代表到現場負責監場，結果順利地在預算期內不超支完成。

《功夫》場景的豬籠城寨，是導演周星馳的概念，還有與美術指導黃銳民、服裝指導陳顧方一起構思色調與感覺。美術指導先描繪出整個真實的九龍城寨外觀，導演有了故事概念，美術再根據故事溝通城寨的設計，設計出豬籠城寨的場景細節。因為設計影響到拍攝時演員走位和其他製作配合，所以很早期我們已有豬籠城寨的美術圖及平面圖。最終豬籠城寨搭建在上海車墩南京路旁的空地。我們找置景師傅搭建商議時，千叮萬囑對方場景一定要結實安全，與一般建築樓房無異。斧頭幫幫主（陳國坤飾演）跳舞場地是在廠內搭建，神雕俠侶（元秋、元華飾演）與火雲邪神（梁小龍飾演）對打是實景改建。導演很着重選角，元秋演活包租婆這角色，但最初來試鏡的不是元秋，是她師妹元菊。師姐陪師妹來，坐在試鏡的元菊後面邊看報紙邊抽煙。周星馳看試鏡錄影時，覺得包租婆就是元秋，邀請她來試鏡，這個角色後來就成了經典。經常有人說陪朋友試鏡卻自己當選，這次是真人真事，親眼目睹。

《長江 7 號》：監製與導演的溝通

《長江 7 號》（2008，周星馳導演）是科幻喜劇，也是我第一部擔任監製的電影。電影在寧波拍攝，我們需要在寧波市找學校場景，需要數十名小演員。找小演員拍戲從來不容易，原因

是小朋友比較難以控制，不容易達到預期效果。當時在內地找過很多小朋友試鏡，過程又是趣事多多。《長江7號》中對於CG（電腦特效）有了新的體驗，主角「七仔」作為一隻外星玩具狗應該有甚麼表情，毛髮和眼珠應該怎樣，肢體怎樣移動等等，這都不是在前期籌備時可以想像的，而是在後期製作過程中邊做邊想的心思。作為監製，接觸的人和事都不同，《長江7號》多了機會參與後期製作，能夠更深入接觸電腦特技。

周星馳強項之一是創作，一直都有在旁給予意見。作為第一部監製電影，我的主力都是負責製作較多。劇本上如果有意見我也會提出，因為周星馳創作喜歡徵詢其他人意見，問大家覺得某場戲感覺怎樣，可以一起討論。他拍攝時很清楚知道自己想要甚麼，我跟他也建立了一定程度的默契，工作流程順暢。需要解決問題的時候，大家都可以商量和協調。

從製片到監製的苦與樂

電影工作就是不同崗位能夠接觸不同人事。監製的工作範圍廣泛，除了製作外，其他承擔兼顧更多，責任更大。一部電影由零開始至拍攝至上映，會經歷無數考驗。由向投資方推介劇本、考慮適合的導演及演員、組織製作團隊、籌備拍攝、後期製作到上映，全部都有苦有樂。監製負責跟投資方洽談，監察整個製作預算，保障拍攝順利，肯定製作有好質素。同時還需要跟演員和經紀人溝通劇本，演員接到劇本後，會有其個人想法和提議，好的建議可令電影加

分。還有跟導演商議劇本，提意見可以有更好配合，讓導演知道預算是否能做到。這對製作來說很重要，不要令導演錯覺監製只會限制支出，也會尋求方法確保製作質素，這就是所謂「Production Value」（製作價值），怎樣令畫面和整個創作呈現一個最好的質素，就變得很重要了。監製需要對電影質素有判斷力，不單是預算管理。到電影上映時，監製面對的另一挑戰，就是如何發行及策略性宣傳，如何將電影推出市場，要考慮天時地利人和、觀眾口味、市場需要、競爭對手等等，有太多不確定因素存在。發行宣傳一樣需要從長計議，令電影取得好票房，也是一大學問。

如果不熱愛電影，很難堅持工作下去。

熱愛電影其中一個原因是好玩，好玩的地方在於每部電影製作都有很多新事物去面對，跟不同人合作，會出現不同的化學作用。這些非一般的經驗是無法在一般工種上遇到的。例如當年拍《鹿鼎記》是在沙田九肚山拍攝，搭建了古裝場景及插着幾十根木樁。某天香港掛起八號風球，製片當然要救亡，結果是冒着狂風暴雨與工作人員將那些木樁抽出放平，避免場景被破壞及意外發生，否則製作費用一定增加。另一個非一般的經驗是 2017 年拍攝《追龍》（導演王晶、關智耀），需要在香港將服裝道具裝貨櫃經海關運往內地。當時一切正式文件都批出了，但不知為何貨櫃在內地海關被扣留，整個星期都沒有消息。當時電影的演員已經集齊在佛山準備拍攝，製片部一直在盡力想辦法，如果解決不到的話，問題會很大。貨櫃內裝有所有演員服裝及幾百套警察制服，主要演員的服裝可以重做，

但幾百套警察制服就來不及在拍攝前完成了。如果貨櫃真的沒有運過來，演員加上整個團隊總共幾百人，再加上天文數字製作費，十數位主要演員都要重新遷就檔期等等。停拍？想也不敢想，當時真的有這麼刺激的過程。海關扣留這種情況，真的超出團隊能夠控制的範圍。我當時曾跟助手苦中作樂說：「要退出電影圈了！」後來經過多方努力交涉，終於在開拍前廿四小時才知道貨櫃能夠過關。是不是很刺激？

> 如果問我有沒有抱怨過，我從來沒有，因為這就是電影製作的一部分！

近年多了新一代製片，有從累積經驗晉升，有從學院畢業。早年電影市場蓬勃，人手不足，工作機會多，職位晉升快。我從工作中感覺他們比較急進，稍欠耐性，心思未夠縝密。其中有欠經驗的，工作一、兩部電影後就當製片，經驗其實未夠全面。不是說不適合，而是更需工作磨練，累積經驗。新一代製片，能夠替行業增添新血，夠衝勁有新思維。雖然他們有不同的做事方式，期望他們各展所長，做好電影。

電影工作初心不變

製片這崗位是幕後製作工作者，圈內當然知道有這一班同業，但是圈外人不太認識製片的工作性質，究竟工作是做甚麼，面對的問題又是甚麼，很多人都不了解。我和朋友之間閒談，他們都以為製片

工作只是安排事情，不了解安排只是其中一部分。製片安排的過程接觸面廣，面對很多人和事。要令整個製作團隊在拍攝上順利，事前的準備工夫，需要妥善計劃，減少意料之外，強化不容有失。

我從來沒有想過放棄，因為自己真的熱愛電影。經常跟一些新人分享。如果不熱愛這份工作，很難堅持下去，工作有淚水與汗水交織出來的滿足。可能就是因為這個喜好，有機會擇善及堅持，會很執着去做好自己本分。電影好玩的地方是每部電影都與不同團員合作，不同的組合，都會出現不同的火花。電影製作刺激有新鮮感，無法在別的工種遇到。每部電影都有新體驗，這些體驗令你可面對更多，令你學習無懼多變。我入行這麼多年，還是初心不變，仍然熱衷電影，沒有抱怨。因為想到自己熱愛電影，有一份堅持，就能令自己撐到現在。在工作勞累的時候，想到其他行業也一樣會有困難，也一樣要承受很大壓力。再看自己當下正做着自己最想做的事，一點苦又算得了甚麼。

參與電影 ❭

年份	電影名稱	崗位
1988	胭脂扣	製片
1988	警察故事續集	執行製片
1992	武狀元蘇乞兒	製片
1992	鹿鼎記	執行製片
1993	黃飛鴻之鐵雞鬥蜈蚣	製片
1993	倚天屠龍記之魔教教主	製片
1994	國產凌凌漆	製片
1995	追女仔 95 之綺夢	製片
1997	愛上百份百英雄	製片
2001	少林足球	製片
2004	功夫	策劃
2008	長江 7 號	聯合監製
2009	跳出去	總策劃
2011	巴黎寶貝	監製
2012	大上海	聯合監製
2012	懸紅	行政監製
2014	惡戰	監製
2014	賭城風雲	監製
2014	分手 100 次	監製
2015	賭城風雲 II	監製
2016	賭城風雲 III	監製
2017	追龍	監製
2018	大師兄	監製

年份	電影名稱	崗位
2019	最佳男友進化論	監製
2019	好漢 3 條半	監製
2020	肥龍過江	監製
2021	金錢帝國：追虎擒龍	監製

簡介

百姓電影創辦人,早年到德寶公司試鏡臨時演員而入行,首次演出是《貓頭鷹與小飛象》(1984),其後全職擔任電影演員,最為人熟悉是在《賭神》(1989)、《賭俠》(1990)飾演烏鴉。九十年代加入製片組。1999年隨劉偉強加入劉德華的天幕公司,其後加入劉偉強成立的基本映画,再與麥兆輝、莊文強成立百姓電影。製作電影作品包括《無間道》三部曲(2002-2003)、《竊聽風雲》三部曲(2009-2014)、《無雙》(2018)等。

黄

斌

做電影要有自己的
信念

我入行的第一部電影是在 1984 年中學畢業後，暑假期間，有個朋友帶我到德寶電影公司應徵特約演員，但沒有說是哪部電影，因為要保密。當時我甚麼也不懂，試完鏡之後也不知道自己試了甚麼，回家後覺得應該沒下文了，正計劃做別的事了。可是沒過幾天就收到德寶電影公司的通知，說我被錄取，可以去拍戲了。

那部戲就是《貓頭鷹與小飛象》（1984，洪金寶導演）。其中一場戲是馬斯晨在教室罵演導師的楊紫瓊。班上全部都是壞學生，可能我的樣子不像壞學生，反而倒像被人欺負的，所以洪金寶導演給我的角色是個苦命種。我沒有任何演戲經驗，看見自己有那麼多台詞，那種恐懼感是前所未有的。當導演一聲「開機」，我的腦袋一片空白，無論是面前的對手還是攝影機後的所有人，我根本看不到，更不知道自己講的台詞是如何唸出來的。

《貓頭鷹與小飛象》當時是大製作，也是楊紫瓊的第一部電影，要趕在聖誕節上映。其他演員還有林子祥、洪金寶等，陣容很大。我跟劇組拍了兩個多月的時間，那時候拍戲，現場人員多、器材設備也多。洪金寶導演非常有威嚴和領導才能，名副其實的「大哥大」，在現場呼風喚雨、指揮若定，那種神髓是沒有其他人可做到的，凝聚力特別強，所有人都很佩服他，對於當時還是一個小年輕的我來說簡直是偶像。

拍完那部戲之後，我也沒想過會繼續在電影行業發展，計劃着繼續唸書還是找其他行業。但沒多久，德寶電影公司打電話約我談事情。與我見面的有兩個人，一個是洪金寶，另一個是岑建勳，他們說想跟我簽演員長期合約，對着兩位電影界的大人物，我很緊張，只說要回去跟家人商量。

當時我媽媽是比較反對的，雖然說八十年代初是香港進入繁盛的早期，然而社會上還是比較複雜的，而電影這行業對很多人來說是個大染缸，尤其是那個年代，所謂龍蛇混雜，作為家長擔心子女誤入歧途也很正常，而我姐姐就很支持我，說應該趁年輕多做不同的嘗試。

我還記得當時合約上的條款是每個月底薪六千元，有戲拍的話，另外有片酬。我並沒有甚麼條件跟公司談判，所以就簽了三年的合約，從 1984 至 1987 年。第一部正式主演的電影是梁普智導演的《生死線》（1985），之後是姜大衛導演的《聽不到的說話》（1986）。

那個年代香港興旺的特徵是，沒有不能做的生意，電影業也一樣，所謂沒有不能拍的電影，百花齊放，投資人不會計較文藝片沒市場就不拍，還是因為動作片受歡迎就只拍動作片，也會拍殭屍片，甚至三級片，甚麼類型的都有。我不屬於一線演員，但每天也會接到兩組戲的通告，拍完這部戲就過去拍另一部戲。簡單來說，電影業就不會有失業的可能。

八十年代香港電影的年產量是二、三百部，還不包括電視劇，而當時人口也只不過五百萬左右。我在和德寶電影公司的合約期內，拍攝了一些不錯的電影，比如由爾冬陞導演的《人民英雄》（1987），雖然說票房不是很理想，但口碑還是不錯的，而且也在香港電影金像獎獲取不少獎項。這就是那個年代的特點，有大眾口味的爆米花電影，也有小眾電影的存在價值和空間。我後來選擇不繼續做演員，是因為我清楚本身的性格不適合表演，在鏡頭前會顯得不自在和緊張，於是我不希望自己再消耗下去。

幕後：從場記成為製片

我那時候拍了不少電影，也認識了很多人，當時電影界的交流很頻密，即使不認識的劇組，也會主動去探班聯誼。而在拍攝的過程中，我對於幕後的製作也產生很多興趣。我覺得導演組很特別，那時候沒有小熒幕看即時回放，每個人的動作和細節，都要靠場記拿紙筆寫下來，還要畫圖。比如說第一個鏡頭裡，桌面上有十樣東西，但下一個鏡頭並不一定會順着拍，很可能跳拍第十個或更後的

鏡頭，而場記就要把那桌上的十樣東西畫下來。跳拍鏡頭非常普遍，所以要回去拍第一個鏡頭時，就要把那十樣東西的位置還原，整件事情很複雜。我覺得這工作很有挑戰性，所以想嘗試一下。無論我做場記或助理製片的時候，都會抱着這種心態。而且那個年代很有趣，即使我做到執行製片，人家叫我去工作，都不會事先談酬勞，到時候人家說有多少就多少，那時候大家是這樣合作的。

一次偶然，我去客串關錦鵬導演的電影《女人心》（1985），而副導演是我在第一部電影裡已經認識的，我跟他說我想學做場記。他真的聘請我做場記，拍完這部戲後，我壯着膽接下第一部任場記的電影，叫《金燕子》（1987，柯星沛導演），由鍾楚紅和黃耀明主演，是一部古裝大片。古裝片的製作過程非常複雜，相比時裝戲它有太多東西要記。因為我的經驗不足，在拍攝過程中經常記錯事情，受到很大的打擊。因為每個鏡頭都要「連戲」，動作要連貫，這就是場記的責任，要在適當的時候準確提醒演員。當拍攝完畢之後，場記是需要陪伴導演一起剪片的，這是最受打擊的過程，因為有些在現場拍攝造成「不連戲」的鏡頭，最後要由導演和剪接師用其他技術去掩飾，令我很內疚。

而當時我是演員和場記兼顧着做。直至 1992 至 1993 年間，我覺得自己必需做一個選擇，剛好一位製片朋友問我要不要做他的助理，我幾乎不用考慮就答應了，因為我想改變，那部是蔣家駿導演的《野性的邂逅》（1995）。

做製片第一件事情就是不怕尷尬、不害羞，這跟我的性格完全相反。做製片助理第一項工作就是去找景，要到處叩門，或跟着導演到處逛找靈感，碰到他想看某一個樓層的內景，我就要上樓按門鈴跟屋主談，再拍一些室內的實況照片回去讓導演看。如果適合，就要再回去跟屋主談條件。這也是一個頗繁複而且辛苦的工作，因為拍一部戲要找很多場景，所以每天從早到晚都在街上逛，有時候還要去荒山野嶺找，或者郊外的村莊，被人罵甚至還會被野狗追，但這些經歷其實就是一種磨練。做製片助理的時候我二十多歲。有時候工作到半夜直接在公司裡睡覺，也不覺得很辛苦。那時候當製片助理，也是只有五千元一個月，跟當演員沒法比。

很多人都不太知道製片是做甚麼的，甚至個別導演也這麼認為，更甚者覺得製片可有可無，任何人都可以擔任這職位。對於某些人來說，製片在一部電影裡沒有顯著的功勞，製片只是負責財務，或者負責安排閒雜事務，屬於服務工作，有問題發生就去解決，有甚麼矛盾就去拆解。但在拍戲現場，導演、副導演和攝影師在最前線，而製片則是後方最強的支援和協調的角色，利用專業的策劃和組織力，為導演打造一個適合拍攝的環境。

《風雲雄霸天下》：與內地電影製作單位磨合

《風雲雄霸天下》（1998，劉偉強導演）有很多電腦特效，要分不同的地方拍，香港要搭廠景也需要很多外景，最後外景地選在四川，因為原著漫畫中有很多佛像和巨山的場口。於是我被派遣跟一個美

術指導去四川籌備，包括找景、組織班底等工作。我和美術指導都沒去過四川，還好，我自己的心態是勇於嘗試和接受新挑戰。我們兩個經介紹找到四川峨眉電影廠，認識了那邊的製片後就展開籌備工作。因為大家的工作方式不同，要用很多時間去磨合，當時峨影廠的效益不高，他們也不太了解香港電影的工作習慣，所以花了比較多的時間互相了解。我還記得當時的拍攝期只有一個月，但期間要拍攝二十四組戲（一天一組戲），而餘下的六天是用來轉景點的，整個過程不可以有任何出錯，行程非常緊密，當攝影和器材一送到峨眉山就必須馬上被安排送到現場進行拍攝，更關鍵的是，這是一部比時裝電影需要更多細節處理的古裝電影。

當時還是四川的夏天，屬於雨季，峨影廠的工作人員覺得這個拍攝期不現實，一點緩衝的空間都沒有，不可能如期完成。然而我們團隊的決心很大，在我們的團結之下，如期順利完成了不可能的任務，而最後，峨影廠的上上下下都對香港電影團隊的工作精神和態度敬佩有嘉。

當時的製片是張敏穎，我是執行製片，我負責四川的拍攝部分，她在香港負責香港的事務。我跟劉偉強、張敏穎，還有鄧維弼合作比較多，算得上是一個基本的班底，有相當的默契和信任。1999 年有一個契機，劉偉強去了劉德華的天幕電影公司當創作總監，他希望我跟張敏穎一起加入，成為製作班底。

《走火槍》：低成本製作的技巧

當時被邀請加入天幕電影公司，簽長期合約。成為天幕電影公司的成員，第一部參與開發的電影是林華全導演的《走火槍》（2002），手法有點像《香港製造》（1997，陳果導演），尤其林華全也是《香港製造》的攝影師。當時公司預算一百萬，然而一百萬拍一部九十分鐘的電影根本不夠用，但我覺得值得嘗試，所以那部戲的所有製片工作幾乎由我一個人做。

因為預算的緊絀，而這種極小型的電影製作不會有受薪監製，因此，導演都是跟製片去籌劃各種工作。當我看到劇本後，首先會按自己的判斷去計算這項目中的細節。公司給了我這部戲一百萬預算，我就要精打細算。結果一百萬的預算還是不夠，那怎麼辦呢？只能在每個細節節省。比如，常規來說每天拍攝都會有專車接送演員和工作人員，而每輛車的租金每天都超過一千元，為了省錢，大家改乘的士，四個人去一個場景也只是幾十元而已，雖然會造成大家的不便，但預算極其有限，能省就省。又例如要跟演員商量，能不能以最優惠片酬接拍等。無論台前幕後還是日常的經費，都要製片去計算及進行商議。像這種超低預算電影，還要動用自己的資源和各種人情，例如，有工作人會把自己的家借出來做場景而不收費，有人會把私人物品無償借給劇組等。雖然製作低成本的電影會很困難，但其實也有另外的樂趣，因為大家不斷付出自己對電影的熱誠而不會斤斤計較，導演知道、製片知道、演員知道，所有人都知道。

一部電影中，導演跟製片的關係是最緊密的，尤其在籌備的階段。導演或編劇寫好劇本後，第一時間就是要找製片計預算，整個電影計劃都是這樣開始的。即使在創作階段，導演也有很多事情會跟製片溝通，如劇本一直在發展時，導演會跟製片徵詢拍某一場戲的大概預算，有些導演對預算的概念感不是很強。如果導演跟製片之間是良好的合作，彼此會是一個互相支持又互相約束的關係，需要在有限的資源下做無限的創作，我覺得這一點很重要。

《無間道》系列：大規模大製作

在天幕公司一年左右，除了《走火槍》外，其他電影拓展項目都沒能開拍，再加上其他原因，而劉偉強也希望嘗試做自己的工作室，因此成立了基本映画有限公司，張敏穎和我也成為一分子。開公司第一件最想做的事情當然是開拍電影，公司當時只有我們三個人，大家在討論題材以及有哪位導演有才華時，想到麥兆輝導演，他有一個很特別的故事。於是我們就約他回來談，而這個故事就是後來的電影《無間道》（2002，劉偉強、麥兆輝導演）。

麥兆輝用了大概一個多月就把《無間道》的第一稿寫出來了，那是 2000 年。雖然我們當時不屬於知名的製作人，但也看過很多劇本，而《無間道》是我所看過最驚艷的第一稿劇本，當時劇本的名稱是《無間行者》。那是一個非常完整，追看性十足的劇本。所以，很快就決定和麥兆輝導演繼續拓展，再把劇本完善，然後用我們有限的資金做籌備，之後就是找投資者、找演員。當時劉偉強導

演主要負責找投資者和演員，而統籌和預算就由張敏穎和我負責，有初步預算後再由他去跟投資者談。當時張敏穎和我仍未有獨當一面的能力或者是行業的經驗認可。因此，在那個階段還是需要我們三個人無私的分工，也是從那個階段開始，我開始參與越來越多的策劃工作，對我來說，這是一個很大的起點。

當時的香港正值沙士疫症期，是一個低潮，人心惶惶，市面上在拍攝的電影寥寥可數，而我們能夠開拍這部戲可說非常幸運。

> 我覺得每一件事情都需要天時地利人和，
> 而每一部電影其實都有它自己的生命，就
> 像人生，是一種命運。

《無間道》我們最初的想法是五百萬左右的製作費，而這種預算的演員陣容不可能是劉德華、梁朝偉，經過籌劃期間的發展，見過許多演員，也跟許多投資者探討，過程中不斷產生變化和火花，使它有了很強的生命力，令這部電影得以成長，由雛形的幾百萬規模變成二千多萬的規模。而且，上映後反應驚為天人，成為華語片其中一部最重要的警匪片，改變了警匪片的模式並重新再定義警匪片。從此，劉偉強、麥兆輝、莊文強、張敏穎和我就開始無間斷合作。

雖說千禧年代初的時候市道不好，但是片中的演員全都是巨星，有很多事情需要協調、配合、諒解包容和無間斷的溝通。除了導演的壓力，製片也要在各方面都做到未雨綢繆。比如，在這些明星的背

後都有他們各自的幕後人員，他們的資源分配和各種安排都需要制片去處理，這些繁複的細節如果處理不當會直接影響拍攝效果。

由《走火槍》到《無間道》，製作規模大了很多，接着的《無間道 II》（2003，劉偉強、麥兆輝導演）、《無間道 III 終極無間》（2003，劉偉強、麥兆輝導演）又很密集地推出，職銜變成統籌，參與創作、製作和所有運作的事項都多了。一部戲有監製、執行監製、統籌、策劃、製片，是視乎一部電影的規模大小而定，越大的電影就需要越細緻的編制，分工合作的事會更多。大製作的電影並不一定指演員片酬高，而是指製作更複雜，所以只有一個策劃或一個製片是做不到的，需要有經驗的製片協助策劃做統籌的工作，而策劃又需要兼顧製片和監製之間的工作，可以形容為一個橋樑。所以每個工作崗位的配置是視乎每部電影的規模大小而產生。張敏穎、鄧維弼和我合作應該超過十部，屬於合作比較多的。

第一集《無間道》成功，但是主角已經死掉，在投資者角度，它當然有拍續集的價值。當時我們覺得續集最合理的就是兩個主角年輕成長的故事，所以第二集沒有劉德華和梁朝偉。並不是刻意不找他們，而是要拍他們年輕時候的故事，不應該找他們去扮演自己年輕的樣子，這樣太牽強。因此，他們的年輕成長故事就由陳冠希和余文樂來演，再加上幾位影壇巨星如黃秋生、曾志偉等。以戲論戲，《無間道 II》也是港片的其中一部經典。雖然說在投資方的角度看，續集少了劉德華和梁朝偉，演員陣容相對來說少了一些市場吸引力。然而，作為創作人，我們認為電影還是需要合理化，如果將

兩位優秀的演員放在不合適的劇情裡，將是反效果，雖然未必得到投資者的絕對認同，但我們還是作了應有的堅持。以《無間道 II》上映後的成績來說，無論是在票房或是在各電影節所獲得的獎項，都證明它得到觀眾的認可。

《無間道 III 終極無間》除了有劉德華和梁朝偉回歸，還有黎明、陳道明的加盟。邀請陳道明演出，除了符合合拍片的要求外，就是商業方面的考量，這部電影的演員陣容是系列中最大的，它是我們第一部可以在內地電影院上映的警匪片，也是我第一次接觸到合拍片的立項和各種審批流程。

兩年之內完成了《無間道》三部曲，無論從創作到製作以至上映，過程中經歷很多，也學習了很多，凡事有得必有失，跟甚麼人合作才是關鍵所在。

> 我們是一個非常團結的團隊，大家都不分彼此，非常互信，不怕困難，也沒有解決不了的困難，困境中不會埋怨，順境也不會驕傲，不斷挑戰自己，跟自己過不去，這也許是我們這些年來能夠拍出一些被觀眾和業界認可的電影的其中一個因素。

與麥兆輝、莊文強的合作

我們跟劉偉強的合作直到《傷城》（2006，劉偉強、麥兆輝導演）。
2006年，我跟麥兆輝、莊文強創立了百姓電影有限公司。我真正
的監製工作由《大搜查之女》（2008，麥兆輝、莊文強導演）開始，
我們三個人的合作很密切，真正由零開始創作故事直到電影上映。
從百姓電影有限公司開始，我們的分工也更加明確。我們三個人會
討論某個主題，然後莊文強和麥兆輝就會創作劇本，然後三個人再
次討論劇本，表達各自的感受，像遊戲。如果三個人中有兩個人覺
得有趣的話，就會繼續發展，而如果是其中兩個人持相反意見，那
就會暫緩。少數服從多數，很單純，沒有權力鬥爭，也沒有主事
人，是集體決定，我們認為這就是公司。從那時候開始，找資金、
策劃的工作都是我負責。我們喜歡這種挑戰性很強的工作分配，直
到現在仍然是這種非常有默契的合作模式。我覺得大多數的電影人
心態都很年輕，因為每時每刻都在思考變通，就像打麻將的老年
人，患老人癡呆症的機率比較低一樣。有時候電影和生活會分不
開，也許是太熱愛這份工作吧。

《大搜查之女》也是我們第一次直接處理合拍片，當時也算年輕，
經驗不足，不是每件事都能遊刃有餘地解決。雖然劇本經過幾個階
段的審查，也獲得通過，我們也按照修改意見進行拍攝，所以就認
為上映前的審查會應理所當然地通過。可是電影就是那麼的奧妙，
即使我們的劇本在審查後沒有做任何改動，但影片審查報告出來後
卻需要我們做大幅度修改刪剪，雖然最終還是能夠上映，可是需要

刪剪的內容太多，從而跟我們原本想講的故事差距很大，也屬於比較多遺憾的一個作品，而我們從中也吸收了不少處理合拍片的經驗。

以前拍電影可以沒有完整劇本，只有大橋段就開拍，對白和劇情細節都在拍攝現場處理。但合拍片的首要條件是需要先將完整劇本送往電影局申報，取得審查通過批文之後才能開拍，於是所有電影人都必須先把劇本寫好，然後按部就班去進行籌備拍攝。雖說八十年代的香港電影很豐富精彩，但同時也消耗了很多不必要的資源，所以每件事的變化都有利弊之別。

我覺得能夠在電影院上映而且獲得票房收入的都屬於商業片，我們的電影也相同，電影故事裡所發生的故事跟當下的現實環境、也跟人性有關連，這必須要對於周邊的事情敏銳以及觀察細緻，十多年來，有不少外地片商希望投資我們去外地開分公司，可是我們沒有應約，而依然把香港作為基地，知道根在哪裡。

從《無間道》到《竊聽風雲》（2009，麥兆輝、莊文強導演），我們所創作的故事都是市場上未出現過的題材，這是我們在電影市場的獨特之處。《無雙》（2018，莊文強導演）亦然，它講述一個極度自卑的小人物想做大英雄，但其實沒有做英雄的勇氣，於是只能靠到處說謊，而這也是許多人的縮影。製作假鈔及當中的技術在以往的電影中相當常見，而我們希望在《無雙》裡呈現出更新穎的視覺效果，這當然需要很多的製作成本，但我覺得這絕對值得做，因此，美術部門花超過一年時間籌備，以時裝片的製作來說是絕無僅

有的。美術組做了大量的資料搜集，更從歐洲購買到一台符合劇情年份的超級印刷機，我們要將印製假美鈔的過程拍得鉅細無遺，更要做得跟以往所看過不一樣。我們選擇了創新和突破之路，所以就會不斷的接受挑戰，跟自己過不去。

我們從 2006 年開始至 2020 年，十四年間拍了十五部電影，差不多每年一部，產量多與少不是我們關注的重點，劇本創作才是首要。這是我們多年所堅持的。我和麥兆輝、莊文強兩位導演在 2000 年認識合作，都很談得來，雖然我們當時不屬於電影業的中堅分子，然而彼此對電影的理念和追求都一致，至今依舊，這也是我所強調的志同道合，一個良好的合作是沒有高低之分，而是在任何情況下都暢所欲言，更不會有爭名奪位的現象。

監製的溝通之道

我和任何一個投資方、演員或創作團隊合作，重點是互相信任，對所合作的電影理念有共同的想法。

> 能夠在一部電影裡合作，起步點不是酬勞的
> 多與寡，關鍵是相互間有沒有同樣的理念。

我跟投資方經常分享的是，拍戲的本質並不複雜，我們的團隊都很專業，而一部電影的誕生是需要長年累月的歷程，這期間的彼此合作又好比談戀愛，雙方需要更多的了解、更多的磨合和包容，而且

需要相信，相信所做的電影，如果一部電影的合作從開始到上映，期間不產生矛盾或鬧翻，才是合作的重中之重，反之，將是悲慘收場。

經歷了二十多年的製作工作，每次的合作，我都抱着坦誠的態度，以及不轉彎抹角的作風，如果遇上沒什麼經驗的投資方，也會抱着同樣的心態跟對方坦誠交流和分享自己對電影的理念和專業知識，盡最大努力使對方了解做電影生意的概念，避免產生「投資方說的算」這種非專業電影人員的措詞，把合作的傷害性減到最低。畢竟，有少數的投資商會覺得把資金投入到一部電影裡，就擁有一切，但並非如此，投資一部電影是因為相信那部電影會從市場上獲取某程度的資金回報，這純粹是一種眼光和對主創人員的信任。

演員屬於被動的工作，被導演選出來放置到劇本的角色中，而每個演員都會對自己的角色有自身想法，而想法有時會跟劇本的原意有出入。因此導演和監製會跟演員溝通，使演員明白故事的原意，這是導演和監製需要做的工作。我是演員出身，比較了解演員的思路，大部分的演員都會設計角色的演出方式，也有些演員會去猜測導演想要些甚麼，所以我會跟導演一齊去理解演員的想法。每個人的有效溝通方法都不一致，製片、監製是最重要的溝通橋樑，因此，思路清晰以及處理事情的效率就最關鍵。

在我過往的經驗，組織過很多不同的班底，沒試過在拍戲過程中不歡而散或者吵架的，當然這種情況有發生過，很多次都在邊緣的狀況下，最後都成功化解，也許是我處理危機的方式比較恰當。在我

來說，能夠拍電影是賞心樂事，大家都應該愉快地渡過每個工作天，然而，很多的不愉快都是小事而起，如果因此而產生極大矛盾甚至衝突，那太遺憾了。我總是帶着這個態度去處理問題。

從製片到監製的訓練過程

拍電影的原意其實很純粹，就是喜歡電影。電影給我快樂和滿足感，但並不一定會讓我富有。拍一部電影，不要說是超級大片，以一億元預算的電影來說，從創作到影片上映，短則一年，長則兩三年或更久。如果我們這一百多人，用上最好的智力和能力，用這一億去做最好的投資，回報絕對比做電影好很多。而拍電影是有風險的，而且風險很大，但我們仍然花最多的時間拼命去做，那純粹是因為熱愛電影工作。

作為製片，任何時候都要做好各種準備，比如劇組人員之間會否產生矛盾，出外景會否有甚麼狀況發生，推斷有事發生時會怎樣處理。特別在外地拍攝的時候，製片幾乎是劇組人員的家長或保姆一般，哪怕是在工作以外的地方發生問題，也需要製片去負責處理。做製片必須要以平常心面對一些不合理的現象，而不是去產生矛盾。我當製片的時候不斷提醒自己一定要思路很清晰、很理智，其他人不理解、不明白都沒關係，雖然也不怕得罪人或者吵架，但最後的爛攤子還是要製片處理，不值得這樣做。製片是一個訓練自己情商的工作。

從製片助理開始至今，要做好每件自己相信的事，我都秉持一個宗旨，就是堅持。

怎樣去形容這種堅持呢？就是即便在有市場價值的時候，也不會去拍一些有市場效益而我們不相信的電影。跟以前一樣，我們仍然在創作和拓展自己喜愛和相信的電影故事，而不會設定每年的賺錢計劃去拍自己不相信的電影。我相信市場是靠電影的本質而產生的，大部分經典或受歡迎的電影都不是市場調研的副產品，電影並沒有成功方程式，這是我們對電影工作的認知。做每個項目我們都提醒自己首要是對得起自己的專業，要對得起投資者的信任投資，要對得起觀眾，如果沒有理想的劇本就不要勉強去拍。縱使我們累積了那麼多的電影作品，也有豐富的經驗，找資金投入也不會困難，而我們沒有這樣做，畢竟，我覺得電影的本質是說好一個有趣、有想法的故事。

新人要從想辦法開始

公司從成立開始，都用不同的途徑去培養新一代的香港電影人。當年輕人離開大學後，他們的讀書成績已經不是重點，關鍵是要善於跟別人交流，從而讓別人了解自己。我見過不少求職入行的年輕人，新一代很多都不喜歡面對面對話，而只會用電話信息溝通，這種性格就不適合做電影，電影是靠團隊互動的工作，任何崗位都需要每天不間斷地溝通，需要各自表達對電影天馬行空的創意概念。

我培育新人的準則首先是人品，其次是善於跟別人溝通，大膽表達意見而不怕說錯話。

目前香港市面上有些中小預算的電影製作，對於新人來說是一個最好的學習途徑，因為資源不足，那就要動腦筋想辦法，所謂基礎訓練就是從想辦法開始。大型的製作，有比較多的助理製片，這也是因為製作複雜所需。但當拍完戲後，大多數的助理製片也許也不知道自己做了些甚麼，因為資源充沛，工作量會有很多人分擔。

我們的年代是一個製片，另外再有一到兩個助理製片，而現在則可能是一個製片，加一個執行製片，再加三四個助理製片，人手比較充裕。所以現在的市場給予的訓練讓新人有更大的機會學習當一個製片。社會太富裕的時代，年輕人就不會真正地成長，因為不需要思考就有飯吃，有車坐，甚至有保姆等。電影是一個社會縮影，現在資源多，就要精打細算，每個人兼顧的事情就多一點。而喜歡電影工作的人有個共同點，做電影很辛苦，但值得，賺得雖少，但不抱怨！

如果真的想當電影製片，現在是適當的時期。《無間道 II》有一句宣傳語：「這是最好的時代，也是最壞的時代。」這是狄更斯（Charles Dickens）說的，非常切合現狀。沙士時期我們用了這句話，現在也適合再思考。沒錢的時候未必是最差的時候，就像當時用一百萬去拍一部電影，怎麼可能有助理製片？我要自己去找景、當跑腿、買飯、掃地抹塵、劇務工作也要兼任，反而累積了更實用的經驗。當製片，甚麼事都跟我有關，重點是心態。

參與電影 ❯

年份	電影名稱	崗位
1995	野性的邂逅	執行製片
1995	戴綠帽的女人	執行製片
1995	爆炸令	執行製片
1996	666 魔鬼復活	助理製片
1996	古惑仔 3 之隻手遮天	執行製片
1996	飛虎雄心 2 傲氣比天高	執行製片
1996	怪談協會	執行製片
1996	人細鬼大	製片
1997	97 古惑仔戰無不勝	執行製片
1997	豪情蓋天	製片
1998	強姦 2 制服誘惑	執行製片
1998	風雲雄霸天下	執行製片
1998	猛鬼食人胎	執行製片
1998	滿清十大酷刑之赤裸凌遲	執行製片
1998	玉女聊齋	執行監製 / 製片
1998	B 計劃	製片
1999	中華英雄	執行製片
1999	網上怪談之兇靈對話	製片
1999	驚天動地	製片
1999	我愛 777	製片
2000	決戰紫禁之巔	執行製片
2000	決戰芝加哥	製片
2001	我的兄弟姊妹	製片

年份	電影名稱	崗位
2002	走火槍	製片
2002	無間道	製片
2003	老鼠愛上貓	統籌
2003	無間道 II	統籌
2003	無間道 III 終極無間	統籌
2005	頭文字 D	策劃
2005	情義我心知	策劃
2006	傷城	策劃
2007	小心眼	執行監製
2007	校墓處	執行監製
2007	危險人物	執行監製
2007	人在江湖	執行監製
2008	阿飛	執行監製
2008	大搜查之女	製作總監
2009	竊聽風雲	執行監製
2010	飛砂風中轉	監製
2011	關雲長	聯合監製
2011	竊聽風雲 2	聯合監製
2012	聽風者	監製
2014	竊聽風雲 3	監製
2017	非凡任務	監製
2018	無雙	監製
2019	廉政風雲　煙幕	監製

簡介

天下一電影製作有限公司執行董事，資深製片及監製。1987 年從
加拿大回港做暑期工而入行，首部參與作品為《潘金蓮之前世今
生》（1989），其後為王晶、劉偉強電影擔任製片工作，包括《古惑
仔 3 之隻手遮天》（1996）、《風雲雄霸天下》（1998）、《中華英雄》
（1999）、《烈火戰車 2 極速傳說》（1999）、《無間道》（2002）、《竊
聽風雲》（2009）等。其後加入天下一，負責公司營運管理，並出
任影片出品人及監製，參與電影包括《使徒行者》（2016）、《逆流大
叔》（2018）、《翠絲》（2018）、《媽媽的神奇小子》（2021）、《怒火》
（2021）、《梅艷芳》（2021）等。

做製片要處事不驚
面面俱圓

我在 1987 年入行。那時我在加拿大讀書準備升大學,放暑假時回港。當時有一個中學認識的學姐做電影的執行製片,我沒事做,就跟她去找景和做一些製片的聯絡工作,那時覺得頗有趣的。所以第二年暑假再回來,我又問她有沒有類似實習生的機會。初時沒想過有薪酬,只想入行進去劇組幫忙。於是從《潘金蓮之前世今生》(1989,羅卓瑤導演)開始做,王祖賢主演,製片是朱嘉懿。這部片令我印象深刻,有時我自己去找景,或者和學姐跟車到處去找景,有一次公司有輛車借給我們,結果我太專注找景還把車給撞了。我不是劇組簽約的工作人員,卻把車撞壞了,幸好朱嘉懿沒有怪責我。除了我之外,同校跟這位學姐一起入行做製片的還有周耀山、陳耀華。

當初入行是貪玩,那年代找景沒有電腦輔助,都是用菲林相機去拍照。導演或副導演告訴你場景的要求後,通常是助理製片先去找景

及聯絡，然後給導演、攝影師及美術部門研究是否適合拍攝。在香港找景要攀山涉水、尋幽探秘，所以，那年代的製片多少都會對香港的大街小巷及其特色有一定認知。如找住宅或大屋時，甚至會逐家逐戶叩門，看看哪一家能借來拍攝。另一個方法是經地產公司介紹，有時我們運氣不好可能好幾天都找不到一家願意借。也有可能運氣很好一天能找到三、四個從未在銀幕出現過的房子，而我心裡會知道哪個房子有機會合導演們的口味。那時候工作時間很自由，有時人已經出去外面了不想回公司，而且又沒人管，那就等到第二天回公司再匯報情況，所以當時覺得做助製很開心，很吸引我想進這一行。

後來趁着學校的假期比較長，回港參與了第一部正式簽約入行的電影《義膽群英》（1989，吳宇森、午馬導演），擔任助理製片，從頭跟到尾。那是由李修賢的萬能影業公司攝製，紀念張徹導演從影四十周年的作品。那時姜大衛、狄龍等所有張徹的徒弟都來演，我當時的製片是徐婉薇。那時候已是香港電影輝煌年代的尾聲，但拍攝時間仍然需要半年。做完這部電影後，我讀大學本來計劃主修經濟學，回加拿大考慮了一陣子就決定放下學業回來香港。

當然做電影這一行大部分都是 freelance（自由身）的。我看到很多其他一起讀中學畢業的同學，很多都做保險或文職工作，我覺得自己並不適合朝九晚五比較規律的工作，加上沒有家庭負擔，所以我享受做電影。九十年代初市場很缺人手，所以當助製可以同一時間接兩部戲。我記得當年英國有個電視台來香港拍攝電視劇，叫《黃

線街》（*Yellowthread Street*，1990），當時給助理製片薪水一萬元，而市面一般約七千元。同時做兩份工，基本上可以賺一萬七千元一個月。那時一般同期畢業的同學月薪大概才三千多元。

行業低潮時如何前行

離開加拿大回到香港後，電影行業卻變得不那麼好了，很多同行也沒有接到工作，所以我轉行去了國泰航空公司做 Ramp Service（計算飛機客貨重量）。直至 1995 年，才再有電影界的人找我幫王晶的公司工作。九十年代，電影界很多人都是幫王晶工作，因為晶哥能接到中國星、永盛及美亞的電影製作，況且新藝城、德寶已逐漸減產。當年我被分配到劉偉強的團隊，跟的第一部電影是《廟街故事》（1995，劉偉強導演），後來才是大家看到的《賭聖 2 之街頭賭聖》（1995，王晶導演）及古惑仔系列等。我一直跟他到成立最佳拍檔有限公司（BoB）。BoB 拆夥後，文雋開了另一家公司叫友情歲月影視集團有限公司（FBI）。我由 2000 年開始正式當製片，其中拍了《偷吻》（2000，朱銳斌導演）、《友情歲月山雞故事》（2000，葉偉民導演）、《慾望之城》（2001，葉偉民導演）及《Badboy 特攻》（2000，葉偉民導演）等四部電影。後來到 2001 年我再回去幫劉偉強拍攝《愛君如夢》（2001），那時他已在劉德華的公司（天幕）工作。後來到劉偉強成立了自己的公司基本映畫，我才回到這個大家庭，所有幕後的工作人員都是曾並肩作戰的夥伴，一起製作了《無間道》系列、《咒樂園》（2003，劉偉強導演）及《校墓處》（2007，錢文錡導演）等電影。

我做這一行從一開始就是自由身。雖然薪水比一般正常的行業會高一點，但工作時間完全無法控制，當拍攝期表釋出後，無論甚麼時候都要在場跟進，和各部門協調，工作人員如有甚麼問題會不停地找製片組問，包括膳食、被人投訴、接送、演員到場時間、機器損壞、支薪等等事項。

> 所以當我聘請新人時，通常會問他有沒有家庭負擔、有沒有談戀愛之類的問題，如果有的話，就請他自己考慮一下是否要進電影這一行了。

那段時期已經沒有年輕時貪玩的想法，反而發現了做電影的滿足感及責任感。

九十年代末，有一間中大電影創作室也會拍錄影帶電影。因為當時不是常常有電影開拍，所以我也有在這公司做過幾部製片。預算較低，拍攝組數很少，而且也沒可能請到大導演或演員參與，所以觀眾少，沒有太多人留意這公司，但反而題材很靈活，也敢用新導演，像鄭保瑞、黃柏基都是從中大電影創作室獲得機會。那時候差不多同一時間當三、四部電影的製片，因為相對簡單，每部成本只有十五至二十萬，要在五天或七天內拍完。這種小規模的戲能讓我累積到控制成本、分配工作等經驗，尤其一人同時跟三、四部戲，要很專注才能完成所有事。當時是沒有辦法，我只能分配給助製、執製去幫忙做，要求上當然會跟平常有不同。做完《無間道 II》之

後，中大電影創作室就找我去做全職工作了。第一次有電影公司請我當月薪員工，雖然比起自由身製片工作少很多，但我已有家庭，又有小孩，這樣好像比較有保障。可惜當時我在那邊做了差不多兩年，也未能拍到一部電影。當時這種 tele-feature（電視電影）模式，市場已經不接受，版權買賣收益也不高。所以最後中大電影創作室停產，而且公司股權上有變動，我也不能繼續在那裡待下去了。

那時電影界又遇上「低潮時期」。當時是中港合拍片初期，很多公司還在探索階段，而我當年在天幕公司累積的工作經驗是東南亞地區溝通聯絡，我完全不會普通話，於是離開中大後就失業了。最難熬的時候是因為在中大這兩年沒有在最前線接觸劇組，像已被人遺忘了一樣，我要不停地問以前認識的導演或相熟的製片有沒有工作介紹，在幾個月沒收入及家庭生活的壓力下，我唯有向另一範疇的工作作出嘗試。

我以前讀中學時運動比較好，很多運動都略懂，所以我大膽地去面試了有線電視體育台的監製工作。當時的台長是一個想法很新的人，不想用舊有的方式做體育節目，而且剛好因為 2006 年要播放德國世界盃，我從 2005 年底開始做，專做世界盃的項目及周邊節目。當時有線的肥 Sam（龍華琛）及幕後資料搜集，全都是我以前做電影時認識、又失業了而引介進去一起做的。其中我幫忙建議由一個四人小組做一個八十日環遊世界盃入圍國家的節目《四小強四圍碌》，其後負責《世界盃嘉年華》、《體育王》等節目，我也用了一些做電影的經驗及人脈，對他們來說是一件頗新鮮的事情。世界

盃完結，台長要我再簽兩年合約以迎接 2006 年多哈亞運及 2008 年北京奧運。既然有線簽的不是長約，於是我要求台長給我一個無薪假期讓我回去做電影。我不想再像以前那樣完全脫離電影行業，台長也答應了。

回歸電影行業

當時電影界開始從菲林拍攝轉為數碼，碰巧我在有線取得無薪假期時就接到《長江 7 號》（2008，周星馳導演）的後期工作。《長江 7 號》有很多特技畫面，涉及後期工作也頗為複雜。我負責後期並對接一些發行物料，那時的發行公司是哥倫比亞影業，也從那時開始接觸到電影發行物料的要求。當時《長江 7 號》的後期工序涉及多家後期公司，聲效製作是在澳洲和北京的 Soundfirm（和聲創景），特技是 Menfond（萬寬），DI（數字中間片）則在 Centro（先濤），像聯合國似的分幾家公司做，經過這次經驗也令我學會很多。做完《長江 7 號》後，我發現還有時間，於是想多做一部較輕鬆的電影。當時覺得自己需要維繫之前電影行業的人脈關係。

機緣巧合之下田雞（田啟文）找我幫葉念琛導演當《我的最愛》（2008）製片，我幫他做了這套電影的前期。認識葉念琛是在馬偉豪的天下電影公司工作的時候，那時我正在跟《恐怖熱線之大頭怪嬰》（2001，鄭保瑞導演），他常常和馬生一起構思故事，所以大家都認識。後來 2008 年北京奧運的時候，我就回到有線電視直到做完北京奧運項目。之後找工作也不容易，可以說是我最低潮的時

候。直到 2009 年，幫郭子健拍《為你鍾情》（2010），是重新掛製片職銜的一部電影。當年資深的製片「楊經理」（陳偉楊）同時接了幾部電影，知道我正找工作，所以給了我這次機會正式回歸電影圈。同時黃斌也找我做《大搜查之女》（2008，麥兆輝、莊文強導演）的後期工作。我跟黃斌從小認識，也同時是劉偉強班底，當時的百姓電影（黃斌、麥兆輝、莊文強合組的公司）剛成立不久，因為我比較熟悉後期工作，所以差不多包攬了百姓電影早期幾部片的後期工作如《竊聽風雲》系列、《關雲長》（2011，麥兆輝、莊文強導演）等。那段時期就兩邊走，一邊幫百姓電影做後期，一邊接一些製片的工作。

後來我也有幫一些泰國片商做監製。當年我幫劉偉強拍《97 古惑仔 4 戰無不勝》（1997）時，認識了當地的監製。那監製正幫泰國的長公主（烏汶叻公主）籌備一部動作片，找我幫忙，我就找了余文樂和武術指導谷軒昭跟泰方合作，拍了《玩命狙擊》（*My Best Bodyguard*，2010，郭桂成、王卡勞導演）。因為這部片，我開始涉獵監製、行政監製的工作。泰國那邊的監製有當地資金和人脈關係，而我熟悉製作，於是一起搜集故事在泰國拍攝，自行找拍檔融資。我就找了馮煒源先生（金公主院線老闆馮秉仲的兒子）去跟投資方洽談，推銷電影。當中也遇到不少難題，慢慢分辨到哪些人在說真話，哪些人只是喝多了在吹牛。那段時期，我學得最多的是，怎樣去應對或猜得到對方的心意，怎樣說話圓滑。以往當製片比較簡單，上頭給了多少預算，就照着這預算去花錢，協調演員、導演及工作人員的需求。當監製令我更明白一部電影如何組成，買片賣

片如何平衡，投資方的憂慮等等。

拍攝《飛砂風中轉》（2010，莊文強導演）時，認識了 Conroy（陳子聰），即 Josie（何超儀）的先生。當時他們剛拍完《維多利亞壹號》（2010，彭浩翔導演），陳子聰找我跟進影片的後期及發行工作，後來我還進入了 852 電影公司（何超儀、陳子聰的公司），幫 Josie 做公司監製。那時 Josie 公司有製作 Rain（鄭智薰）主演的《逃亡者》（2010）的韓國電視劇，劇組在中國內地及澳門拍攝。去澳門時，我發現有些韓國電視劇的工作人員，很想跳出舊式的劇集拍攝模式，拿很多電影的拍攝器材、燈光等設備，購置的都是最新的、最貴的，在現場反而要請教我找的劇務及機燈散工這些器材怎麼用。不過，我也因此了解到電視劇的攝製程序。接觸了電影、電視劇、前期、後期、海外製作、發行、融資等工作，我差不多是全方位涉獵了，較遺憾的是從來沒有正式接過內地製作。當年我們做《風雲雄霸天下》和《中華英雄》的時候，我也是主要負責香港籌備部分，如一般聯絡及訂機票、安排接送演員往返、帶出入關的文件和硬盤等後勤工作，完全沒有和內地工作人員對接的經驗。

在 852 公司拍攝《豪情 3D》（2014，李公樂導演）時，陳慶嘉也是監製之一。後來我們到日本拍攝，他告訴我會有一位神秘演員來客串，原來是古天樂。我認識古天樂很久了，當年有一部叫《玩火》（1996）的電影，霍耀良導演，孫敬安監製，他是一個新演員，我是執行製片。製片組負責出通告，我也要負責接他到拍攝現場（當年的演員沒有專車及助手的），後來也合作了《Badboy 特攻》、《竊

聽風雲》（2009，麥兆輝、莊文強導演）等，但我跟他還不算熟。
到《豪情3D》在日本殺青，我才知道他其實是投資方之一。《豪情3D》是天下一第二套投資的電影，《金雞SSS》（2014，鄒凱光導演）是第一部。後來我正做《全力扣殺》（2015，黃智亨、郭子健導演），同時做幾部電影，包括《竊聽風雲3》（2014，麥兆輝、莊文強導演）的後期、《全力扣殺》的監製、《豪情3D》的後期。有一次我在錄音室處理事情，碰到古天樂，他正在通電話，我隱約聽到他在處理自由總會[1]的事情，我好奇一位演員為甚麼要自己處理，沒有人幫他嗎？他就說，想自己對所有電影相關的事情都先摸索一次。於是我就衝口而出，不如聘請我幫手吧！他很認真地思考了一會就說好。後來我們談了四、五次後，天下一真的聘請了我。那我要好好地跟Josie交代。當時Josie對我也很好，其實我到了天下一公司工作初期，Josie也照付我薪水，因為我要幫她把一些事情做完。古天樂她也認識，然後我從2014年開始就正式在天下一工作。

天下一的管理理念

進入天下一後，我就幫古生設立整家電影公司的架構，包括人事部、製片部、編劇部及發行部等。我和古生一起發掘行業比較有經驗的人，邀請他們到天下一工作或合作。天下一的理念是要給有能力和想法的人機會。我和古生在電影行業很久，各自認識的人也很

1　自由總會：全稱「港九電影戲劇事業自由總會」，為審核港片在台灣地區發行資格的組織。

廣泛，我認識的大多數是幕後工作人員、編劇和新導演，他認識演員及資深導演較多。所以找人與天下一合作相對容易。我們跟別的公司有點不同的是比較少簽定一個導演或編劇，因為在這個行業大家都比較信任我們，只要有項目，對方都會主動來找我們。

我們的公司比較簡單，好像電影方面，不用經過太多部門走流程，所以這幾年的項目就越做越多，我再因應項目找合適的製片和團隊去負責。現在很多電影的製片組，機會比較少。例如做一部電影，我找一個製片去做前期工作，但到後期工作時，已經再沒有預算聘請他繼續做了，通常找助理製片或副導演去跟進。所以現在有部分製片不懂得做後期工作，包括要交甚麼物料才可以令影片上畫，和後期製作公司的接觸也不太清楚。我自己覺得做製片應該是希望能夠升上監製的位置，但現在能接觸的層面和機會比我們以前少了很多，這是大環境，大部分製片都是做前期較多。

我算是一個頗商業化的人。老實說，監製概括分兩類，一種是創作型的，能在劇本創作上給導演演員意見。我是另外一種，傾向製作型，主要是協助製作順暢、資金到位協調，兼顧上映前後的宣傳發行事宜。像《媽媽的神奇小子》（2021，尹志文導演），吳君如和我都是監製，她會從演員的角度去指導演員，也從劇本要求及製作出發，我則代表公司及資方看製作整體，包括花多少錢做發行、宣傳、整部戲的主創要找甚麼人配合，甚麼副導演、攝影師、美術服裝能配合導演及演員的要求等。《媽媽的神奇小子》成績不錯，其實香港票房的走勢也能預測到。但始終對內地市場來說，這是一個

關於香港本土的故事，內地觀眾投入感較少。我最初的預計是內地票房會比現在好些。

天下一公司某程度上會盡量兼顧商業性和創作性，盡量多做一些香港題材，多用一些香港演員及新導演。現時香港題材的中港合拍片市場越來越沒有優勢，內地資方及發行商在內地已能找到不同題材及賣座的戲種，香港類型已漸漸邊緣化，我們要怎樣再做好這件事呢？我們每一部戲都會做收入預估，預計會賺虧多少。

> 有些電影可能虧錢也會照拍，因為大家一起有工作做，有作品才能傳承香港電影，有作品才能引起其它地區對香港電影業的關注，重新與東南亞市場接觸並加深合作關係。

另一方面也開始和美國合作發展動畫片，這樣公司才能多些機會。

天下一快要上映的《明日戰記》（吳炫輝導演）常被問到製作時間為甚麼要這麼久，是技術上做不到嗎？古生私下對我們說，如果不自己摸索實踐去製作這種特技片，永遠都依靠歐美或韓國公司做特技，如何能追上其他地區？以往拍特技片的 Assets（數字資產）都給了外面的特技公司，如前幾年大家都去找某些韓國特效公司，然後看到他們將之前做過的電影特技資產，如老虎、怪獸、洪水等等改頭換面再重現到另一部電影中，他們可以提升軟件也是因為市場有需求。所以我們一定要自己去研究掌握核心技術。《明日戰記》

是由我去做預算的，最初我真的不懂如何做估算。未開拍時再跟特技細談，當時的預算已經超支了兩倍，我跟投資方交代的難度更大了，因為香港從來沒有嘗試過拍這種科幻片，投資方會覺得你們可以做到甚麼出來，為甚麼要相信你呢，會不會變了以往港產片所謂的特技片出來？之後看到這部戲就會知道我們香港團隊也可以做得到的。希望將來大家也可放膽去想這種題材。

後期製作的經驗分享

後期製作其實包括聲音設計、畫面調色、音響配樂、效果及環境等合成。入行時接觸到是菲林——以前是拍菲林的——聲帶、光學帶，由菲林一本一本連起來做 Mixing（混錄），合成後上映前會有一個「對雙機」（畫面與聲音同步）的程序。菲林轉數碼是走向另一個關鍵年代。現在大部分製片組及導演組都很少機會接觸後期，甚至有些會忽視後期的重要性。我特別有印象的是《無間道》那時剛剛開始從菲林轉成數碼化再輸出菲林沖印上映。當時我們在內地做過一輪菲林輸出，但做後期的師傅看了那條片，說菲林的物料太薄做出來不好（當時我完全不懂太薄有甚麼關係呢？）後來我們在香港邵氏再重新做一條菲林出來才可以在戲院上映。例如有位調光師會說（畫面）那些黑位不夠黑。對普通人來說不是憑肉眼可以看到，但對一些調色師或經驗豐富的人來說，黑位不夠黑或者顏色配搭就好像另一種工藝。也是《無間道》的時候，沖印了一個拷貝後我們到處去不同的戲院試聲音及畫面質量，為甚麼呢？原來在工作室聽混音好後的成果，基於是自己的設置，所以沒有問題，但沖印

出來的拷貝到了戲院，可能和放映機的燈泡有關，戲院調節出來後的聲量都不同了，這些都會影響觀影的質素。這也令我更注重做後期的事情了。我們從製作到上映這最後一關，一定要把守得更好。

正式跟後期及了解程序是由《烈火戰車 2 之極速傳說》開始。當時我們拍完這部電影劉偉強就要帶隊去內地拍《決戰紫禁之巔》（2000），做前期的人全都去了內地，我不熟悉整個後期程序，於是另聘了後期的製片。她前期沒有參與，很多對接上的事情不清楚，所以我留下和她一起跟進。以前在拍《古惑仔》的年代，我們製片組也不懂得這麼多，我當時所謂跟後期，其實只是做搬搬抬抬的工作，抬着菲林、聲帶片到不同錄音室、沖印公司或剪接公司、幫工作人員叫外賣，我們要到處送物料，還要將菲林送去戲院。菲林是一盒一盒的，非常重，一盒就代表一本，一部戲如果用二千呎的菲林拍攝，通常有五本片。我還真的嘗試過菲林的藥水都還沒乾，就拿去派送各戲院了。

我曾有一次很疏忽，是做《Badboy 特攻》的時候。導演剪好片後，突然院商要求我們出一個預告片。我當時以為稍為剪一剪後應該可以很快有物料拿到戲院去放映，還答應了人家。後來才發覺不是那麼簡單，剪了預告出來只是影像上的初步，音樂要特地為了這預告再重新做，然後剪接上還要套聲、套字，然後翻底、翻字，再把菲林沖印出來，還要申請電檢，這樣才有一個物料交給不同戲院播放。整個程序都要幾天的時間。所以後來我特別着重後期，正因為很少人跟進，那麼我們更加要培育。現在電影的預算越來越少，例

如一個製片幾萬元一個月，到後期時沒錢就減人工或找另一個人來代替。希望能有多些想當監製的製片學懂整個電影流程。

發行工作也要多認識。《長江 7 號》時，我開始跟美國公司對接，要知道物料列表中每一樣東西是怎樣處理和製作出來，每種物料對發行商有甚麼功用。例如為甚麼要一個無字幕的畫面，為甚麼他要 HD cam，要不同的規格及檔案格式。我們做聲音其實是聲效一個檔案、對白一個檔案，然後音樂一個檔案，將所有聲音合成一條聲軌再做最後的混音，才叫做成品。但如果要剪預告，或者因做一些額外的東西給外埠而要上外語字幕時，那之前收一個 Clean Version（無字幕）畫面的版本就派上用場了。字幕會有 Spotting List（標示對白分句的時間格數的列表），讓人照着來翻譯外文，然後再按 Time Code（時間碼）上字幕。所以這些都要親身做後期才會留意到如何處理。

其實做《無間道》的後期也非常複雜。我記得有國際粵語版、普通話版、英文版、馬來西亞版，內地有一個普通話版、一個粵語版。各種版本的長度和字幕排序都有所不同，如內地有龍標（國家電影局的公映許可證）在影片前面，會導致整條聲軌都不一樣了。香港版的片頭片尾排序又會有所不同，交到美國又要一個版本，可能只有英文字幕。光是生產這些版本出來，做後期的人要很清楚整件事情，不然會做錯，也浪費了錢。

製片的危機處理考驗

到 1995 年時，我才下定決心要認真在這一行發展，才比較知道做製片究竟要兼顧甚麼。我現在才敢講，製片組與副導演或導演討論如何配合，永遠都會有矛盾。尤其當時我跟的某些導演及編劇，每天都是「飛紙仔」，製片及副導就憑經驗預備拍攝時的東西，但到現場的時候一定會有意外或突發情況，那就要盡快想辦法處理。

> 我覺得製片組最主要是梳理或協調所有事情，包括在街上拍攝時遇上蠱惑仔或警察，要用甚麼理據應對，以及對拍攝法例及勞工保障的認識等。

所以能當製片的基本條件要有「執生」（隨機應變）的能力，人脈溝通關係良好，凡事做到公平公正。

危機的例子是有次在灣仔拍追斬戲，我們要比警察還要更熟悉電影條例。那時如果拍攝場口有假槍或假警察，就要跟 PPRB（警察公共關係科）報備。當時只是拍蠱惑仔拿着假刀，原則上是不用申請的。但在駱克道拍追斬打鬥場口時，真的有警察誤會了，舉槍指着演員。當時氣氛很緊張，一方面導演正在拍，一方面怕途人誤會，又有商戶投訴，再加上有真警察到場。另一方面副導及攝影組脾氣也很暴烈，一看到拍攝遭到阻礙就會一直罵個不停。當製片真的提

心吊膽，當時首要先制止場面，應付了警察，告訴他們甚麼事，但他們看到明明演員們拿着刀追逐，還是要查各人的身份證。所以就要找機會，既不會阻礙導演拍戲，又不會令事件升級，又要分配人手向街坊解釋。

有一次我們要拍一場村屋爆炸，拍這種危險動作的場面在取得村長同意後要偷拍，不能大肆宣揚，又怕有村民不明不白走進去。但當我們剛完成村屋爆炸的場面，已經有消防員趕過來了。我們要裝作沒事，雖然爆炸完已經有很大一團的濃煙飛到天空中，但沒有着火。當然有人看到黑煙就會報警，消防員就要來調查。所以這邊廂要將劇組盡快撤走，另一邊廂要跟消防員和村長解釋，這種情況下就要熟悉條例了，要很清楚細節才能說服別人這是正常的拍戲，製片組要承擔這責任。

另一次要一個演員穿上警察戲服，站在警署門口，然後有人向「警察」開槍的場口，這是不可能申請到的。於是我們要思考如何完成，可能要早點去視察，這個環頭的警署在甚麼時間人比較少。然後約一個時間，很快地架好攝影機，安排人手偷拍，而且只可以用特定的位置。一看到沒甚麼人的時候，就快點去拍好這個鏡頭，到他們離開之後，即使真的有警察來，製片組就要去收拾接下來的事。

所以有很多這種隨機應變的情況，製片要對條例細節非常清楚，例如幾點之後不能吵到別人，在甚麼地區要向誰申請，牽涉到哪個單位要先跟誰報告等。或者有時蠱惑仔來收「陀地」（保護費），有

甚麼方法去應對呢？通常我們不會貿然去不熟悉的地方拍攝，會先查明那個地方是誰人在管理，要早一點去打好關係。例如《古惑仔3之隻手遮天》是在藍田拍，這一座樓跟旁邊那一座樓已是兩幫勢力人士，到底要如何協調，我們要一早知道。以前拍《古惑仔》的時候，真的會接觸很多不同地區的人，早在我們拍《廟街故事》時，有某幾個攤檔，我們每天晚上都要去派利是。

製片的另一種「職責」是要與演員打好關係。當時所有最紅的演員都沒有那麼多助手，通常如果他們要拍戲，都是由執製負責接送，只有我們知道演員住在哪裡。所以當時劉青雲、鄭伊健、張國榮、吳君如等這些都是由我接送的，大家相識到現在，跟他們的關係都算親切。我最記得拍《星月童話》（1999，李仁港導演）的時候，我專門接送哥哥（張國榮）。這部片之前我跟他不認識，拍完這部電影後，有半年時間沒有跟他的戲，但是我後來結婚，哥哥從其他劇組人員得知，還專誠託人送給我一封大利是及打電話給我祝賀，這件事令我留下很深印象，這種人情味現在已很少了。以前的明星會跟我們在車上聊天，那是一種信任。現在的藝人不是經紀人就是公司接送，中間總是多了一重隔膜。

我覺得我們製片組最主要是打點一切，而拍攝時我們只要確保外人不會來阻礙他們拍攝就好，所以製片組要處理的事情都比較繁瑣複雜一些。我認為當製片就要處事不驚，面面俱圓。整個劇組人員的合約或者條件都是由製片洽談處理，所以某程度上你要讓人相信你，令人覺得你是有商有量的。但對投資方來說，最「好」的製片

是能幫你省錢，能夠低於預算完成。我比較溫和，給某些人的印象是一個沒甚麼氣場的製片。有些製片很喜歡在現場罵人，劇務買的飯盒太貴、預多了數量、工時或人手多了都會罵。我接觸了整個預算後，發現買貴一點的東西、吃好一點，或出埠工作住好一點，都可能令他們參與性更高，關係更持久。可能這部分預算多了，但如果工作人員上下一心效率提高了，省得更多。在其他地方省得精準一點，在劇本上了解多一點，在預算內調撥減省其他東西，可能是一個更人性化的做法。

在管理劇組方面，我是代表公司去花錢的，當然要照顧公司的利益。我永遠都跟新人說，做這一行不論你有多屬害，你要讓人知道你是誰。第一天開始就要令導演組記得你的名字，令其他組的人也記得你。因為從一開始接觸，大家就有可能要你幫忙了。再者是看你的處事方式如何，也會開始信任你。每一部電影都是不同的工作人員，有些可能做一、兩部已經淡出了。在這一行要做得長久，一定要讓人知道你做過甚麼，做得好不好。與其他劇組人員的關係，應該從你做助理開始打好基礎，才可以當上製片跟別人去談事情。

作為製片，做預算時會先看劇本。我看劇本時，會在副導演做好分場分景表之前自己先做一次，這樣才會預估到主角大概有多少個造型、拍攝大約多少個工作天，其他工作人員的工時是多少，投放多少預算給美術服裝等，才可以做到一個較貼近的預算出來，不是隨口說要拍多少天，而是要因應每天確實要用多少場景多少錢，所有事情要知道怎樣分配的。即使現場因某些事情要超支，也知道可在

哪個地方調撥一些錢過來，我看過劇本後知道這部戲大概應要用多少錢才能完成，我才能找人籌組劇組。

現在很多公司的預算可能是老闆來定，用一億、兩億或者幾千萬來拍，這些錢怎樣衡量呢？他們會先想這部電影賣得到多少錢，才知道要收回多少錢。做這個決定，也必須要知道一個基本概念，就是這個劇本的內容究竟需要多少錢才可以完成。我當監製，始終是製作出身，也會因應發行的收益來作出預估。我會比別人早點知道這部片真實需要多少錢拍攝，有沒有空間向投資方爭取多一些，那批工作人員是否適合這部片等，這些都是靠經驗累積回來的。劇組問製片要錢，製片一定會回答沒有錢，因為製作費一定是非常緊張，沒有人會說這部戲預算很寬鬆。

致製片新人的心得

> 做製片可靠性一定要高，一定不可存私心，
> 要公平公正，處理金錢上要透明清晰。成為
> 一個監製的時候，就一定要對電影業流程有
> 認識。然後就是人際關係，要讓別人信任
> 你，不能只靠兇別人來管理。

我私下並不會外出應酬，做電影已沒甚麼私人時間了，下班後一定回家陪家人。人際關係很難去說，有些人在創作上較有看法，可能有些人會覺得我在這一行是遇到好老闆才能「搵到飯食」，我也不需要多解釋，自己知道是怎麼一回事就好。

現在新入行的通常都是讀完浸會大學、演藝學院或者相關的學科，然後他們會選擇一個崗位去做，大部分人會先選導演組，因為知道導演組有權威，是電影中的領軍人物。再來就會選編劇，美術服裝、再到機燈組，差不多最後才選製片組。大部分人真的不明白、也很少人知道其實製片是做甚麼。簡單地說就是甚麼也要管，甚麼也關我的事。

對想入行的年輕人建議的話，如果有家庭負擔，就盡量不要做。因為直到現在，這仍是一個自由身工作的行業，沒有知名度或辦事能力，沒可能會有穩定工作。做這個行業真的要不怕吃虧，要兼顧整部電影的事情，要很專注，不會有自己的私人時間，電話要廿四小時開着。如果有家庭負擔，生活又不穩定，怎麼可能做好這一行？無論多麼喜歡電影，也是難捱的。

香港電影金像獎不會有最佳製片這個獎項，只有當那部電影獲最佳電影，監製才有機會上台感謝一些人，但我經常想爭取的是「最佳製片」，後期公司、工作人員、投資方都可以推舉人選和投票。一般人還是覺得，製片 A 不做可以找 B 做，B 不行可以再找 C，最終還是可以把電影拍出來。但導演不同，沒有這個導演就拍不到這部戲。沒有這個攝影師，畫面就不會是這樣。但我個人覺得，製片的整體管理與應對能力也是一種專業。

參與電影 ❯

年份	電影名稱	崗位
1989	義膽群英	助理製片
1994	死亡監獄	助理製片
1995	蜘蛛女	執行製片
1995	賭聖 2 街頭賭聖	執行製片
1996	奇異旅程之真心愛生命	執行製片
1996	古惑仔 3 之隻手遮天	執行製片
1996	玩火	執行製片
1996	飛虎雄心 2 之傲氣比天高	執行製片
1997	97 古惑仔戰無不勝	執行製片
1997	愛情 amoeba	執行製片
1998	98 古惑仔龍爭虎鬥	執行製片
1998	新古惑仔之少年激鬥篇	執行製片
1998	風雲雄霸天下	執行製片
1999	星月童話	執行製片
1999	中華英雄	執行製片
1999	烈火戰車 2 之極速傳說	執行製片
1999	鬼咁過癮	製片
1999	千禧巨龍	製片
1999	薄餅速遞	製片
1999	水着青春救生	製片
1999	東堤渡假鬼屋	製片
1999	屍家保鑣	製片
2000	決戰紫禁之巔	執行製片

年份	電影名稱	崗位
2000	友情歲月山雞故事	製片
2000	偷吻	製片
2000	Badboy 特攻	製片
2001	慾望之城	製片
2001	7 號差館	製片
2001	恐怖熱線之大頭怪嬰	製片
2001	玉女添丁	製片
2001	愛君如夢	製片
2002	熱血青年	製片
2002	走火槍	後期製片
2002	無間道	後期製片
2003	無間道 II	製片
2003	咒樂園	製片
2004	癲鳳傻龍	策劃
2004	失敗家族	策劃
2004	情陷掌門人	策劃
2007	校墓處	製片
2008	我的最愛	製片
2008	長江 7 號	後期製片
2008	大搜查之女	後期製片
2009	竊聽風雲	後期製片
2010	為你鍾情	製片
2010	飛砂風中轉	製片 / 後期製片

年份	電影名稱	崗位
2011	竊聽風雲 2	後期製作統籌／統籌
2011	玩命狙擊（*My Best Bodyguard*）	策劃
2011	關雲長	後期製片
2013	2013 我愛 HK 恭囍發財	策劃
2014	豪情 3D	執行監製
2015	搏擊奇緣	策劃
2015	衝上雲霄	行政監製
2015	死開啲啦	行政監製
2015	同班同學	行政監製
2015	迷城	聯合出品人
2015	全力扣殺	監製
2015	陀地驅魔人	行政監製
2016	使徒行者	行政監製
2016	驚心破	聯合監製
2017	喵星人	製片人
2017	以青春的名義	執行監製
2017	毒。誡	聯合監製
2017	骨妹	監製
2017	空手道	監製
2017	妖鈴鈴	行政監製
2018	逆流大叔	聯合出品人
2018	翠絲	聯合出品人
2018	愛・革命	監製

年份	電影名稱	崗位
2018	低壓槽	出品人
2019	使徒行者 2 諜影行動	行政監製
2019	犯罪現場	聯合監製
2021	媽媽的神奇小子	聯合監製
2021	馬達・蓮娜	監製
2021	梅艷芳	監製
2021	不日成婚	監製
2022	飯戲攻心	監製

簡介

現任香港電影製作行政人員協會執委，資深電影製片、執行監製。九十年代初入行由場務做起，首部參與電影為《驅魔警察》（1990），由場務開始做起，至《化骨龍與千年蟲》（1999）成為製片，偶爾參與幕前演出。歷年參與電影數量近百部，包括《頭文字D》（2005）、《黑白道》（2006）、《性工作者2我不賣身‧我賣子宮》（2008）、《逆戰》（2012）、《激戰》（2013）、《寒戰II》（2016）、《使徒行者》（2016）等。近年多擔任策劃及執行監製。

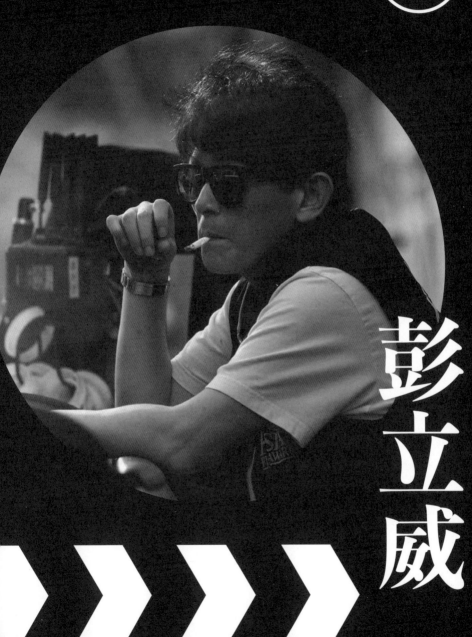

彭立威

做大事的觸覺

我是以最基層的方式入行的。當年沒有那麼多學府，像現在的香港城市大學、香港演藝學院、香港浸會大學等，可以接觸到電影這個行業，唯有靠朋友介紹、求人帶入行。我記得我第一次接觸電影是在董瑋導演的《驅魔警察》（1990）中幫人梳頭的，而且是因為那理髮店贊助那部電影而委派我去幫忙。而真正踏進這一行的第一部電影是吳宇森導演的《辣手神探》（1992）。我由最低層的場務開始做，工作就是掃地、在現場做雜務。其實場務在每一部戲都是一個很重要的崗位，不然叫監製或製片去攔車跟掃地嗎？不可能吧。

我不是電影發燒友，也沒有非常喜歡電影的崇高情操。我為甚麼想進這一行，就單純想看明星。而且當時電影界的工資很不錯，以前當一個場務散工可以賺很多，辛苦一點每天工作十多小時，可以一天賺上千元，這在九十年代是很好的了，而且比較自由，不用很古板地在固定時間上下班，每一天的工作也很不同。當然，最好的是

可以看明星，如發哥、梁朝偉，實在令人很羨慕。我差不多二十一歲才正式入行，算是很遲了，好在那時我也算是個小伙子，願意付出時間和努力。

第一天入行，看到一些比較前輩的場務，可能已五十多歲，就受到啟發。我不希望自己將來還拿着一支掃把、一條毛巾，被人喊說場務去清潔玻璃，或者穿着反光衣在攔車，於是我就想在這一行我要怎麼走下去。當然我的學歷不夠別人高，英文不夠別人好，那就要想辦法學好英文，至少有基本的溝通能力。當然我也沒有說一定要做監製，我明白這不是想做就做得到。努力是一回事，而運氣是最大的一回事。

做場務的經歷讓我從剛開始喜歡看明星，再進一步覺得別人很厲害，意識到從零變成一百的可能性，決定了自己的路怎樣走。

> 不論是做製片，還是我現在有時會擔任的其他崗位，如執行監製或策劃，最讓我嚮往的，就是從零變成一百的過程。

我十一、十二歲就出來工作，其後半工讀才正式完成中四的學歷，學識方面始終有點羞愧，覺得不及別人。當需要到外地如巴西、西班牙、緬甸等地拍攝，一般英語溝通沒有問題，但如需簽署繁複的英文合約就要靠專業人士幫忙，然而我不會退縮或害怕，也不會覺得自己英語能力不夠人好就輸了，會盡力去克服，包括用我的身體

語言和智慧。因為早出來社會工作，且未入行前曾任一些偏門行業，這些經驗提高了我對事物的觸覺。

啟蒙老師：有戰勝心的辣手監製

如說啟蒙老師的話就只有她，梁鳳英（Candy），沒有她的指導就沒有今天的我。她在行內是一個「辣手」監製，我崇拜她的處事方法、工作態度。從以前到現在，我覺得不會再遇到這麼厲害的人。

入行初期我跟過很多製片，從場務開始，還試過做過場記、副導演，但發覺我始終喜歡做的是製作。我沒有創作的天分，在製作上我有可能有點小天分。我第一部跟 Candy 的電影是《飛虎》（1996），王敏德主演，陳嘉上導演。之後我跟她合作了很多部電影，也因自己的一個錯誤決定而分道揚鑣，各自工作了十二年。一次偶然機會又再跟這位啟蒙老師合作了三部電影，然後重蹈覆轍，因我的錯誤決定而再次失去跟她學習的機會。她讓我知道做甚麼事情都要發掘百分百的可能性，不要因為第一次碰釘子失敗了，就當以後都是失敗，機會永遠在前面，你要不斷去想辦法才能找到這個機會。

導演不會理你們製作上有甚麼困難，導演會先想他的創作，然後製片部根據他的想法去幫他實現。舉例說，導演要封掉彌敦道去拍一場槍戰戲，很多人的反應都會說當然不行，但 Candy 的處事方法會將這件事分析、拆細、再分析，可能在十幾年前要封閉彌敦道是一

件很大的工程。而導演想到這一個點子，這一種創作，一般的製片部會提議移遷別處或新界區拍攝，那便與導演的原意有分歧了。Candy 會鼓勵大家坐在一起想辦法。假如需要封那段路這麼長，可不可以縮小範圍，分階段封路，逐步去完成拍攝。這是她教懂我的其中一個方法。

另外是她的心態。假設導演想要一個地方拍攝，很多製片部或製作人會說過往已詢問過這場地不會借，但她認為過往不代表現在，何不再問一次，以一個一定要戰勝難題的心態去完成這事。並不是一個人說不可能便不行，兩星期後，可能那人思維變了，事情又可行呢？我們就是要不斷發掘其中百分百的可能性，最終便能做到。

Candy 教曉我很多事情，當然我也希望將她這一份熱誠延續下去。現在有些人會跟我說：「肥威，你有些麻煩的地方跟你的啟蒙老師很相似。」雖是麻煩，但如果可以戰勝某些事及戰勝自己，就會很開心，覺得自己與別不同。製片的範疇裡面，為何有些人能做到，有些人不行？為何林超賢拍的《守城》（2021）這麼好看，除了導演的高超拍攝手法外，製作團隊的心態就是其中一個重要的因素。

《使徒行者》（2016，文偉鴻導演）及《使徒行者 2 諜影行動》（2019，文偉鴻導演）是很好的經驗。我們開闢了一個新的拍攝地方——緬甸，官方首次讓製作團隊在鬧市拍攝爆破動作場面，准許我們進口槍械、子彈及爆破用品入境，封閉首都鬧市街頭拍攝，那條路對緬甸仰光來說就像彌敦道。我們到緬甸後才知道境內禁止

直升機飛行，軍政府對此非常敏感，就算直升機公司隸屬政府也不行。然而導演一早說了要有直升機，唯有用電腦特效，故現在有直升機飛行的畫面都是特效。然而當時必定要有實物供拍攝，解決辦法就是拆掉機翼，把直升機吊上運輸車運到鬧市，再吊起來拍。雖然政府一開始說不行，但我們沒有放棄，說服他們讓製作團隊用這個折衷的方法，這種思路都是從 Candy 身上學到的。記得拍《逆戰》（2012，林超賢導演）也一樣，要解決很多艱辛的難題。

Candy 其實也很注重場景，記得以前我跟隨她工作時，向導演提議場景前必會先跟她解釋選用的原因，再由她向導演簡報，現在我都是這樣要求我的助手，難怪他們會覺得我麻煩。她比我更嚴厲，有需要時我也會重複用過的場景，想想怎樣可有不同的效果，但 Candy 希望每次都能有新的場景。

跟她工作時，她不理會我怎樣做，只要能做成就好了，但一定要循正途，不能哄騙一輪但到現場不成事。我在《飛虎》時只是擔任助理製片，有次有人來收保護費，在灣仔一間酒吧。那時我在黑社會這邊溝通，那些執行製片和劇務站得遠遠的。當我擺平那幫黑社會後，她來到就責罵在場的執行製片和劇務，罵他們為甚麼不是陪着助製一起應付那幫人。如果他被人打，誰來維持現場？她的舉動令我很感動。

找景的觸覺：必須靠雙眼和腦袋

做電影這一行要有觸覺。亞洲電視仍是免費電視台的時候，某日我在無綫電視和亞視分別看了兩部電影，兩部電影的屋景是一樣的。助理製片或執行製片的圈子裡，知道某些地方可以拍，就經常用同一個景，我最不喜歡這樣。近年有 FSO（Film Services Office，電影服務統籌科）提供網上拍攝場地資料庫，助理製片或執行製片一接到劇本，甚麼都不想就上去查。

> 我是舊派，靠雙腿、眼睛和腦袋去找景。
> 我希望自己的助手都可以這樣。

記得當我還是執行製片時，一位同樣是執行製片的朋友，正負責由李仁港導演、張國榮主演的電影《星月童話》（1999），他和我吃飯說起導演想要找一間有特色的酒吧來拍攝，他找了很多間，室內外、各類型的佈置都有，就是不適合，我猜測導演的想法就提議說：「任何地方都可佈置成酒吧，不一定要是真酒吧。」當年我找景要找荒廢馬場，發現一個好像叫亞洲馬會的地方，記得李家鼎都在那裡養過馬，提供私人聚會的場地，可以在那裡喝酒，又看到馬，而最後李仁港導演接受這個方案。往往當我們接到劇本後，要去思考，要懂得轉彎，在不影響導演的佈局之下，令整件事更好看。

我對場景的要求是很高的，某些場景是我第一次使用的，後來都有很多人跟隨。例子有《衛斯理藍血人》（2002），劉偉強導演。製

作分成兩部分，第一部分完成拍攝之後暫停了一段時間，才開始第二部分拍攝，我負責第二部分。接手之後導演說要搭一個景，要求感覺抽離、在當時來說看似高科技的工廠。聽後覺得有點難，但我突然記起曾跟 Candy 開車四處找景，當年有個還未起好的山洞，是現在的赤柱污水處理廠。我覺得找到一個這樣的場景就算贏了。另一樣贏到的是，當時我與政府部門周旋，要親自到渠務署解釋劇情和商討，最後成功了。其後很多人都到那裡拍攝，如《恐怖熱線之大頭怪嬰》（2001，鄭保瑞導演）。

另一個例子是已拆卸的尖東國際郵件中心，陳德森導演的《紫雨風暴》（1999）就在那裡拍的。當時導演想找一個地方作為何超儀等飾演的恐怖分子的藏身之所。我想秘密基地不一定要在偏遠地區，就在尖東鬧市找一個秘密的地方，在國際郵件中心對出碼頭的橋底，此景連黃岳泰先生（攝影指導）都贊許。還有比較近期的例子，《使徒行者》中寶馬山的大水渠、香港大學內的西區抽水站和跑馬地馬場地下蓄洪池，前兩個地方拍完之後都有人跟隨，寶馬山的大水渠我自己在《赤道》（2015，梁樂民、陸劍青導演）也有用，但現在可能不能借用了；而跑馬地馬場地下蓄洪池現在也不能拍攝，它貌似最近被列為一級歷史建築的深水埗主教山蓄水池。能想到用這些景，是因為自己比較多管閒事，從新聞或港台節目中得知各區抽水站和配水庫的情況，希望我的助手也可以這樣，多留意身邊的事物。我很享受找到好場景的成功感，可以對得起劇本的原意，當然如能同時又在預算之內，會更高興。

除了電影，近年我也參與網劇製作，完成邵氏和優酷合作的《飛虎3壯志英雄》（2021），劇本要求在停車場有一場爆破，再接動作場面。無論是電影或網劇，類似的製作很多，我會多想一點，令規模再大一點，停車場的選址可讓接下來的動作更好看。這就很靠觸覺，加上湊巧遇着剛剛油麻地停車場即將封拆，我向政府申請但遭拒絕，不斷去商討，結果能在它關閉前借用兩天。

《飛虎3壯志英雄》當時導演問那場動作戲怎樣拍，我說不如拍得帥一點，就模仿《生死時速》（Speed，1994，Jan de Bont導演），從停車場一輪追撞後逃不掉，就撞上石壆從加士居道橋衝下去，跌至油麻地，這場戲最後獲接納並拍成了，當然也需要電腦特效的幫助才好看。想起在《逆戰》中有一場戲，車衝入馬來西亞的購物商場，經過所有店舖後撞進去，同樣都靠我們去和有關方面商討，令他們准許拍攝。

劇本常會出現一些概括的字眼，例如「神秘地方」、「交易地點」、「藏身地」等，初期接觸劇本的時候，就會去想甚麼場景。我很喜歡看港產片，尤其愛看場景，有時一下子就認得出一些用過的地方，如觀塘碼頭、屯門樂安排海水化淡廠等，後者我記得也是我們先拍，是和Candy一起做的《紫雨風暴》。為何現在的製作部總不能找新景去拍？除了觸覺，運氣也重要，就是那麼湊巧在港台看了這樣的一個節目，或者經過某些地方有靈感，《紫雨風暴》的國際郵件中心就是這樣突然想到，但就算想到也不知是否可行，嘗試過才知道原來真的能做到。找景時又要想好細節、故事怎樣在這個場

景發生，如銷售員推銷貨品般向導演推銷。記得我曾臨時接手幫黃精甫導演的《江湖》（2004），成功借用以前紅磡火車站下面、存放從國內運來貨卡的位置，用來拍攝董瑋打杜汶澤的那一場大廝殺。當日我首次看到劇本，寫的就是「神秘地點」，拍成之後好像只有幾十秒，但我覺得效果真的非常好看。所以我在李仁港的《少年阿虎》（2003）中重用了這個場地。

那個年代不像今天可以隨時上網找資料，那我就看雜誌，甚麼雜誌都看，《壹週刊》、《東周刊》、《今日家居》，還看電視資訊節目。之前有幫朋友為電影專業培訓計劃講課，說到如要找屋景，因在街上看不到室內的情況，怎樣知道是否合適？舉例如要找外國人住、有點特色的唐樓，當然要到中、上環，這是第一步。接下來要做的，是從街上望入窗內，猜想屋內的主人是甚麼人，不是好色，但內衣褲款式是一個很好的指標，可知道主人年紀。另一樣是窗簾，外國人多數用布簾，不會用百葉簾。第三是窗台，現在每個助手都有無人航拍器材，在地面看不清時就可以用，但以前我們是跑上沒鎖的唐樓天台，環顧四周觀察，如果窗台有放燭台，那個年代來說一定是外國人，因為對中國人來說並不吉利。還有，以前唐樓容易進入，我們逐層觀察門口放置的鞋子，從款式和清潔程度猜想主人身份，如果有小朋友衣飾，就不用想了。

因為較年輕時已經有車，比其他助理製片有優勢，所以我還試過在街上流連一段時間，觀察和記錄有甚麼人出入。外國人會注重樓梯裝飾，又喜歡頂層閣樓，所以幸運地我每次都猜中，可以在這樣的

實景拍攝。記得有次拍林超賢的《G4特工》（1997），借來實景拍攝張智霖和李若彤的家，有一場吵架美術指導要求要看到場景透視，我們懇求屋主讓我們打穿廚房的牆。我講觸覺，以往我們去尋找和想像這些新可能，以場地可以拍到的效果為先，盡量找之前沒有拍過的地方，同時又因為我學識不高，希望可以從這方面超越別人、顯威風。但現在的製作部只在可借用的範圍內考慮，避免麻煩。

十多年前我還跟別人說自己未負責過愛情片種，但這些工作經驗的確有幫助。幾年前有部愛情片叫《某日某月》（2018），原島大地、湯怡主演，劉偉恆導演。劇本提及八十年代中華巴士公司，我們煩惱可以在哪裡找到一輛藍白色的中巴，考慮能否買一輛巴士來噴油，或是用電腦特效或調色的方法。我記起來香港有一班巴士迷，以前不知從哪裡聽講他們收藏了幾輛，我就聯絡其中一位，從青衣借到一輛中巴回來。後來另一部戲《再見UFO》（2019，梁栢堅導演）又再借用，再一次為其他人打開了新可能。

觸覺很難教，要自己留意周圍。我是香港電影製作行政人員協會執委，到FSO開會，他們覺得網上的資訊已舊，很多地方已不能借用了，想更新網站。我提出了一點，提議他們請一些觸覺較高的人，不是要他們出去找地方，因為他們只負責政府場地的場景，但起碼可以留意一下土地買賣的情況，從而幫助業界找一些新的拍攝地點。山頂有幾座舊式政府宿舍收回幾年都未賣出，是一個好好的場景，地方很大又杳無人煙，很適合拍攝，但我申請過幾次都遭到拒絕，只有FSO可以與政府商討，開通這些地方的使用權。

製片工作除了控制預算和確保質素，也要讓觀眾看到好看、新鮮的場景。《拆彈專家 2》（2020，邱禮濤導演）賣座因為大家從未看過爆炸殺入地鐵站、機場、青馬大橋。另一個例子是《寒戰 II》（2016，梁樂民、陸劍青導演），第一場出殯的場面，承接《寒戰》（2012，梁樂民、陸劍青導演）中林家棟飾演的高級警司身亡，劇本寫靈車從香港殯儀館出來，漸漸駛遠。開會時我說，拍靈車在北角行駛要封路，申請是可以，即使要找以往在那裡出殯的片段並買回來，也是何其容易。但這樣表達不到那場戲有甚麼好看，而且浪費金錢，一樣需要靈車、警察、警車和出殯儀式需要的演員等。開會當日有江志強老闆、Ivy（監製何韻明）、兩位導演和執行監製范劍雄，我跟他們說，不如做一些沒有人做過、我又想做的方案，不擔保一定可行，但我會全力去爭取。若要封路，我提議不如封堅拿道，向着警察總部敬禮後上天橋，兩位導演都很喜歡。但冷靜下來就發現說是很容易，想像到畫面會很好看，但尚未考慮實際執行。那邊有香港電訊電話機樓、三家酒店、一個油站、二十四小時出入口，有緊急事件時就糟了。以我經驗，星期日上午最容易做到，六時開始，到八時一定要完成。但因為現場會有四百個輔警、六輛靈車，我懷疑自己做不到，但已經說了出口，我要講得出，做得到，所以就嘗試到底。那是香港電影製作第一次用到封路公司，是平常專做封路工程的，因為當中涉及一些範疇我們自己做不到，如二十四小時巴士路線改道、跟香港電訊和酒店周旋、計劃緊急事件的應變方案等，結果用了二十多萬，連綵排時間由星期六晚上十一時五十九分開始，封到星期日早上八時，警察公共關係科和 FSO 的人都來了。對我自己來說，算是一項創舉，大家都覺得拍出來比

原劇本更有氣勢。

我每次讀完劇本都會想一些方案，一方面不改動其創作框架，一方面令畫面更豐富好看。我覺得自己在這方面跟其他人的做法不一樣。製作上有失敗的例子嗎？香港有些場地就是不能拍攝，也沒有辦法。剛才提到入行前的工作經驗，令我熟悉某些社會階層如黑社會，還有各街道的運作，是我比同行略勝一籌的地方。又提一個例子，拍《赤道》時我封了整條佐敦德興街，但不是向政府申請，而是和在那裡慣常活動的有勢力人士打交道，還以較低的價錢就完成了。很多年前為《古惑仔情義篇之洪興十三妹》（1998，葉偉民導演）擔任執行製片，Johnny（王延明）是製片，想到油麻地果欄拍攝，聽說要幾萬元，但我去拍只用了幾千元，商販還送了一箱雪梨給（演員）舒淇。所以經驗和學識是一樣重要的。如果我學識高一點，可能可以做更高的職位，現在已經到盡頭了。

我了解香港，因為我愛管閒事。由助理製片、執行製片到現在做了製片，都有三十多年了。我始終相信自己雙腿和雙眼，多於相信電腦。現在的科技是很方便，打開 Google 地圖就可瀏覽街景，但要注意那是何時拍的。2022 年了，還在看 2016 的街景嗎？現在太易入行了，讀完大學或演藝就可入行，我是入行後才學習人生。我喜歡用新人，但習慣第一句就會問對方：「你認得路嗎？」因為他們出社會之前人生只有幾個地方：家、學校、旺角，其他地方都不會去，這個時代就是這樣，也是觸覺問題，我喜歡自己走路和開車找景，但有時想要不同的結果就會用不同的方法，例如坐電車、巴

士，一定是上層的窗口位，就可以慢慢看。現在有市區重建局，很容易知道政府收了甚麼舊樓，如果在巴士上看到對面樓有五、六個單位都空置、水管生滿青苔，有觸覺就知道荒廢了一段時間，就會記低。

製片說話技巧的重要性

我曾在電影專業培訓計劃[1]的講座上說過，其實黑社會都是人，第一步要尊重他們，否則有錢也不是萬能。我常常想開班教新一代的製片，不是教找景，而是教說話技巧。因為年輕一代沒有經歷，說話不動聽，不懂避重就輕。有求於人時要懂轉彎，就有機會成功。英語說得好沒有用，但氣勢對於在本地和海外做製作都很有用，有些人一站出來就知道他強勢，令別人放心讓其帶領製作。很簡單的例子，要說服政府部門借景，一定要做很多功課，以角色扮演來準備，模擬我說完一句，對方第二句就拒絕的話，要怎樣再說回去，令對話延續下去，和外國團隊合作時也一樣。但強勢不等於欺負別人，而是令人放心你能領導人、能滿足別人的要求，這也是一門學問。

《使徒行者》和《使徒行者2諜影行動》均要在同一時間拍攝兩個地方，《使徒行者》去巴西時，我安排了製片或執行製片負責籌備，我交代好這邊之後就要去另一個地方，但他們沒有能力領導外國人，常常都說我在就可以，可是我就是想把責任交給他們。《使

1　由香港電影工作者總會創辦的培訓課程。

徒行者 2 諜影行動》在緬甸成功帶槍進去封路拍攝之前，有兩個月時間是不斷地周旋，非常艱辛，飛到內比都和昂山素姬手下商討之後得到許可，旅遊部長都說可以了。但回到仰光，仰光市長卻說不行，所以又飛回內比都，最記得仰光市長說過一句：「你封路爆破，當仰光是戰場嗎？」要說服他又是一個學問。我有些照片，其中一張是我、緬甸交通部長和當地的一個製片，當時我用有限的英語，圖文並茂，令他覺得我說的話都會做得到。

香港的電影製作有副導演組、美術組，每個組別都有其部門主管，但製片組就要在芸芸部門主管中當領導者。

> 我們除了有一個向前衝的目標，也要有一
> 個向後跌的防守，即所謂危機管理。

怎樣應付製作過程中的許多意外，我覺得香港的製作組不會處理。以前很多電影拍攝現場都不會有救傷人員，現在很多都會安排，我在《赤道》第一次讓現場救傷人員站崗，《寒戰 II》更安排救護車在旁邊。

拍賭片與江湖片的年代

和王晶導演合作了不少賭片。我是一名賭徒，晶哥玩的我都會玩，喜歡賭馬、麻將、天九、牌九、撲克，所有都懂，亦所有都精通。這就是我未入行前的人生。

現在人到中年，現在還剩多少人真正入過九龍城寨？我入過。有去過那裡的地下賭檔嗎？我去過。所以做賭片如晶哥《雀聖》系列（2005-2007）的時候，剛好我都懂。後來又幫麥子善做《嚦咕嚦咕對對碰》（2007），但麥子善不會打麻將，原來是老闆說開拍，那我就可以從這方面幫忙。又試過拍《賭聖 3 無名小子》（2000），玩十三張時竟有十四隻牌，我立刻叫停機，告訴他們多了一隻牌。九十年代的確是賭片盛行，靠晶哥齣口，晶哥教會我很多，是位好老闆。

和張家輝開始熟是因為他也隸屬王晶公司，他有拍《化骨龍與千年蟲》（1999，張敏導演）、《賭聖 3 無名小子》。《化骨龍與千年蟲》是我第一次正式掛製片職銜，那個年代盛行黑社會上門搶人，我曾經被寫成黑社會上過報紙，說我擄走張家輝。其實是他另一部戲出錯通告，我們這部是早班，以為另一邊是晚班，原來對方所指時間是凌晨三點，而當日我們要拍攝第一場戲，張家輝在九龍殯儀館外替李修賢泊車，通告是六時，等到九時那邊都未放人。當時我年少氣盛，跑到對方劇組那邊叫家輝走，然後第二天又是一樣，我又到那邊找家輝，結果就給登上《東方日報》，說我是黑社會。我要重申，自己並非黑社會，亦沒有案底。記得那麼清楚因為當天是我生日，而且是第一部當製片的電影。

與家輝合作去到《激戰》（2013，林超賢導演），家輝是一位很好、很認真的演員。記得《激戰》他肌肉練得很大，上映前外出時不想

讓人看到以免劇透，和他坐船去澳門時要躲起來。我覺得跟每個演員的相處都一樣，只要付出真心為他們着想，他們就不會有架子。從來都不覺得有哪位演員是有架子的，有時從同行口中會知道某些演員比較麻煩，但當站在演員角度去想時，就會發現那些要求其實很合理，只是因為增加了你製片的工作就覺得人家麻煩，這說不過去。我自己就覺得沒有問題，大家都是人。有些演員雖然不是當紅，但都值得尊重。

三十多年的製片生涯中，亦有擔任監製、策劃、副導演等不同崗位，涉及九十多部電影。這九十幾部其實都很重要，就算不聞名，只要有份參與都覺得重要。一些比較小規模的製作，《幸運是我》（2016，羅耀輝導演）和《某日某月》，或伍健雄監製的《黑白道》（2006，邱禮濤導演），我都很嚮往，票房好不好不太重要，但必須有迴響。我本身不太看票房是否成功，而是大家評價那是不是一部好戲，從而得到成功感。另外我也享受拍到一些別人拍不到的場景，像《黑白道》裡的石硤尾邨，曾國祥差點墜樓那場，在那個沒有預算封街的年代，加上那部片的預算少得連武師都請不起，我們在慈雲山拍一場的士撞上大牌檔的戲。那場戲需要有兩個人走過，一個是我，一個就是陸劍青導演，他當時幫 Herman（邱禮濤）做副導演。哪些片最深刻？只要我有心參與的，我都覺得深刻。

九十年代也有一些江湖片，我擔任比較多對白的臨時演員，九十年代到二〇〇〇年常常都看到肥威出來講幾句對白，這對我來說其實對找景也很有幫助。現在看來我外貌比較祥和，但二、三十年前我

的樣子是有點嚇人，也可能年輕時說話不夠穩重。找景的時候經常直接到別人家按門鈴，當我介紹自己的時候，別人會因曾在電視看過我而放下戒心，更容易相信我。所以我不介意入鏡。喜歡看港產片的人都會認得肥威，當演員也算是我計劃，讓別人不要怕我，幫助我做其他事。

拍攝現場談判經驗

有關九十年代的黑社會電影，全香港幾十個社團不會全部都認識，但有基本的知識，懂人情世故，就可嘗試去找江湖人士商討。所以入行前的工作對現在的範疇很有幫助，記得邱禮濤的《同門》（2009），如有看過記得第一場有一班人持刀叫囂，有些客貨車在攔路，這一場戲是真的有黑社會來收保護費起爭執，Herman 叫開機拍。事源是我們到旺角拍攝，上面有幾間夜總會，在專賣磁磚的那條街。當晚的拍攝比較麻煩，有警車、警察，又要封街，結果影響了夜總會的生意，拍完之後有人下來投訴，結果還是我去跟他們談判，商討之下費用由一萬五千元降到八千元。在香港製片的權力不大，我還是要再問監製能否付八千元，大家也都知當年拍攝電影預算也不太多，監製說支付不了。但再繼續拍時突然上面的霓虹招牌全關掉了，導演說拍不成，我說我已盡了自己的責任去談判了。

然後就有四架客貨車駛過來，就是現在片頭的畫面，有四、五十人下車，見攝影機一開他們就叫囂，想阻礙收音，又拍不成。我說要不收工，要不就報警，同時我也要顧及在場的演員安全，當時有杜

汶澤、余文樂、江若琳，我叫助理製片帶他們上車暫避，然後我就報警了。恰巧當晚旺角沒有反黑組，只有一輛衝鋒隊警車和五位軍裝警員，很記得還有一隻警犬。軍裝警察的責任只在於記錄，完成就說要走。於是叫囂的人其中有一位走出來，問是不是我報的警，着我出去一對一跟他談判。我說自己身不由己。我覺得自己沒有做錯，只是顧及工作人員的安全而報警。

其實報警的時候機、燈、片等組別均已撤離了，但我一定要留守到最後。

這些場面在我未入行時常遇見，當時沒有想太多。現在來說，如果有同類事情我仍會跟規矩去做，叫助手也是這樣，先了解對方的要求。如果價錢太高就沒有辦法，盡量滿足對方，如果不行只好再和導演商量。最壞情況就報警，先禮後兵。拍《同門》的時候也一樣，只是最後不能得到共識，這是很難忘的事。

千禧年代開始時代進步了，大家都想跟正規手續去做。以前拍廟街說要認識那邊的人，現在有廟街商會，先跟他們負責人說。那個負責人之後會幫我們安排，計算所需費用，明碼實價，有單有據。拍攝時也會來監督，雖不確保一定沒有人來搗亂，但就不用親自去談判。除非如《女人街，再見了》（2021，關永忠），老闆是有勢力的人，自己到現場看管，但他沒有欺負別人。如阻到某些商販，都有封利是給他們。這也是另一種方法，但通常跟制度去做就可以，比以前容易。

《赤裸特工》、《頭文字 D》：海外拍攝協調難度

不只是在香港，在菲律賓拍《赤裸特工》（2002，程小東導演）時也試過，錢未能及時轉來付予已開工的當地工作人員，結果給圍堵了，不讓我們收工。這部片的拍攝過程也很難忘，像我英語不是太好，接一部這樣的電影其實也擔心自己做不來，因此會做很多準備工夫。《赤裸特工》開始時是天映投資，但後來老闆們磋商後變了寰亞投資。我當時也有不嚴謹的地方，因為想把事情做好，現金未到我就先執行，記得是因為剛好星期五老闆不在，錢要過了周末才轉到過來，而當時未有很嚴謹的合約，依靠口頭信用，由馬尼拉轉景到蘇碧灣時付不了酒店費用和當地製作公司的人工，才出現這個情況。

解決方法是我用拍好的菲林作抵押，照理我們不會因為那些錢而放棄菲林。這件事解決了之後，又有另一個問題，就是當地的製作公司不太合作。例如去到蘇碧灣之後不需要再請交通人員，但他們依然要支付這個職位的周薪。我當時負責控制預算，覺得不需要，但再爭持下去也沒有意義，就做了一個未經監製同意的決定。我在知道事情開始失控時，取回菲林之後連夜撤走回香港。雖然還有一天要拍，但都是一些空鏡而已，我找了四個香港的場務飛來幫忙，把菲林運回去。當時我的特區護照仍在他們手上，但他們不知道我另有帶 BNO［英國國民（海外）護照］，我叫菲律賓朋友帶我到警署報稱遺失特區護照，用 BNO 回來。當地製作公司的老闆 Oli Laperal

是美籍菲律賓人，他的公司是當地最大的器材公司，直到他後來到香港，我們才再談話。現在應該不會再有這些情況發生，後來去了韓國、巴西、西班牙拍戲，都比較嚴謹了，合約列明細則。又如巴西有個職位叫安全主任，Location Safety Manager。香港沒有，但我都覺得有需要就應該聘請。

《頭文字D》（2005，劉偉強、麥兆輝導演）負責的有 Ellen Chang（張敏穎），還有黃斌，也就是現在最有名的監製。我當時是一個小製片，負責的範疇只包括製作部分。這部電影由寰亞投資，林老闆當時旗下有陳冠希、余文樂和杜汶澤，順理成章就是這班演員去演。當時我知道有機會能加入《頭文字D》很開心，因為是劉偉強大導演的電影，覺得自己很幸運。當時我帶了數名助手同行，其中一位略懂日語，我還記得我教導助手說：「雖然你懂一點日語，但我不希望你故意表現自己，用日語和他人溝通。」我們去外國時，就算本身能用英語溝通，也會請翻譯人員。當地雖然有主要語言，他們也懂得英語，但為甚麼我不願意用英語直接溝通，是因為我希望有一個第三者在場，作為一位見證。如果你直接用英語和對方溝通，有事發生時，不論是因為你說錯，還是對方聽錯，大家都會推卸責任到對方身上，當中就是少了一個第三者。而當我們使用母語溝通，由翻譯人員傳達，雙方之間就多了一位第三者，如果有事發生，可以有一位見證。我覺得這是我為《頭文字D》工作時學會的其中一件事情。

即使到現在（2022年），在日本仍不能拍攝到電影裡的飛車和動作

場面。以東京來說，那裡的限制非常大，包括槍械。那裡是一個和平國家，並不批准你入口槍械，只能用當地一些氣槍道具。他們沒有空包彈，只有一些「啪啪紙」彈藥，射完還要收拾彈藥重用，才可拍攝第二次。至於飛車，你並不能在鬧市拍攝飛車戲，《頭文字D》給予我這些經驗，讓我在製作《黃金兄弟》（2018，錢嘉樂導演）時能告訴其他人，這些事情是不可能做到，如何設計都不可能獲批。而在《頭文字D》裡，首次接觸到一般人無法接觸的跑車，如 AE86 等等，是很開心的。

外人看來是這樣一部大製作，其實預算十分緊絀。我們很高興在山上的跑車都是由我們自己駕駛上去，因為山路上並不容許有太多拖車，亦不容許有太多劇組無關拍攝的汽車在場，因為山路真的很狹窄，所以每天開工就由劉偉強、Ellen、黃斌和我駕駛其中一部。各位副導演亦有駕駛執照，製片部中只有我有車牌，所以製片部只有我有份駕駛那些跑車，日本方的製片部亦有人駕駛，於是大家都很高興每天開車上山，下班就開車下山。每天帶頭開車的都是劉偉強，並不是因為他開車很快，只是因為沒有人敢越過他。如果你越過他，下班回到酒店就有得受了，這是一個很開心的經歷。而我挑了哪一部車呢？我挑了一部廁所貨車，因為最沒有壓力，而又最開心。

在《頭文字D》有很多事都很有趣，好像帶一班演員坐子彈火車，因為當日要回去東京開記者招待會，由新潟縣回去，開車要六小時，坐子彈火車約三個半小時。大家就選擇坐子彈火車，那時劉偉

強和 Ellen 已預早去了東京，我帶着這班演員連同保姆，三個製片部同事和兩名助手，共有十多人。那次很有趣，因為陳冠希都算是名「日本通」，亦是名「甩繩馬騮」，那次是他第一次被黃秋生罵，因為他四處跑，我叫住他不要走來走去，秋生聽到就大罵「不要跑呀」，陳冠希就說是我害他被罵，這個人很有趣。

因為我的工作範疇，我是要最早到日本的工作人員，亦是最後離開日本的，因為我要核對帳目。很幸運我有一個日本帳戶，因為在那年代，要有工作簽證或是學生簽證才可以在當地開立戶口，這是在拍攝《頭文字 D》時已經有的法例。而我這個日本戶口是在拍攝《中華賭俠》（2000，程小東導演）時開立的。因為我要帶現金入境，有當地戶口就可以不用付 15% 稅項，當作私人款項。到現在那個戶口還能用，這比平常划算，可以省下銀行匯款的 15% 稅項。當然現在時代進步了，工作程序要依正軌，當地的製作公司都會收取一筆服務費，一定要由公司戶口匯款到他們公司的戶口裡，不能再以私人戶口辦理。

《逆戰》與《寒戰 II》

《逆戰》是我惹怒了啟蒙老師 Candy 十二年後的首次再合作，此前和她合作的電影是《特務迷城》（2001，陳德森導演），在韓國拍完要再去多一個地方。我說我不做了，那時我又逕自接了《中華賭俠》，因為我想去日本出埠，就推掉了工作，瞞着她，結果她生氣了，說我不續約跑掉了，不與她共同進退，為此她氣了十二年。

十二年後，很神奇的有一天，我在廣州物色場景，我的電話響起來。Candy 的電話號碼我這輩子都會記得，她叫我幫她到約旦跟戲，我馬上答應了。過了十二年還能夠再合作，這是件很高興的事。那時我是先頭部隊，約旦周邊還是戰爭不斷，但都依然去了，擺平了那班軍人，可以用直升機、坦克、真彈藥等。她就來到埋尾，再次感受她那股強勢。然後約旦的戲拍完了，要去馬來西亞。Catherine（管東銚）的電影又開拍了。那就糟了，我要告訴 Catherine 不能去幫她了，結果是哄回了一位大姐，另一位大姐又氣了我三年。

我的強勢是我會思考，我的腦袋就是我的強勢，我的話語就是我的強勢。《寒戰 II》裡我們要搭建一條隧道。開會時，就算是這樣一部大片，其實經費都不足以搭出一條有頂的隧道。那下雨要怎樣辦？有各種狀況出現時要怎辦？所以就開會討論。我明白有些事我做不到，例如香港開埠以來，九巴只有一次借出巴士拍戲，就是《最佳拍檔》（1982），曾志偉導演的。當天開會江生和 Ivy（監製何韻明）在場。我會察言觀色，這亦是我的強勢，了解哪個時候要說哪些說話。開會時他們問我：「肥威，那條隧道怎麼辦？要在哪裡搭？」我說如果夠錢搭建頂部，就在青衣搭吧，沒錢就找間片場搭在裡面。錢家樂問有這麼大的片場嗎？夠他們做飛車特技嗎？最大的片場不就是成豐和邵氏，那裡都不能做飛車戲。我說基本片場是沒有的，但有一個普通的廠可以做飛車戲。大家就問我是哪裡，我說我租借不到，就問江生能否出面幫忙。我們的寫字樓就在觀塘

後面，我指指出面說九巴廠，空置了很長時間，但我已問過九巴公司就借不到了，結果由江生問九巴借。因為我知道江生和雷氏家族是好朋友，他和地鐵公司高層亦是好朋友。到現在九巴車廠拆卸了，我敢說整個電影圈只有我在那裡拍過戲，那場戲的隧道就在裡面搭建出來。

那我要如何不斷做出自己的強勢呢？我的觸覺和我的能力，能維持這般強勢。《寒戰 II》周潤發角色住的大宅，我敢說如果由別人來拍，他們會選擇搭建這座大屋，但我用的是實景。我捉住助手叫他們行遍半山，借到與否是一回事。

> 我有句口頭禪：「場景或是製作上的任何物件道具，我能找得到、看得見，就是我的才能。」

如果用不到是因為沒有財力或者能力不足以達成協議，就不是我的問題，至少我找到了。那間大屋是一間山頂古宅，已經有一百年歷史，本來想開發成酒店，後來有公眾聯署反對，不能改建使用，那我就跟助手說，她走了很多地方最後給我看這一間屋。對了，我在新聞裡看過了，知道有這間大宅。先不論能否借用，先入紙申請，入紙後碰巧原來那個地主認識施南生小姐。地主打電話給施南生，因為我在信上寫了由周潤發主演的《寒戰 II》，大家都喜歡大明星，然後施南生打電話給 Ivy。Ivy 叮囑我要小心用不要弄壞地方，我跟她保證一點都不會弄壞，結果就用了那個場景。可說是前無古人，後無來者，不會再有第二部戲可以用。

中小型製作更需要創意

我常常說，有成本的大製作，不會有事情不能達成。小製作沒有預算而你能做到，那份成功感是比做一部大製作更大。雖然我參與過不少大製作電影，但近年我都拍一些較新的電影，不能用小製作來形容，它們都是誠意製作。這些電影的薪金都是象徵性收取，但我開心的程度跟參與大製作是相同的。

所謂有誠意的製作就很簡單，例如曾翠珊的《非分熟女》（2019）由政府（電影發展基金）資助拍攝，當我首次拿到劇本，看到劇情是關於一些男女之間的情慾，我覺得這些題材沒有問題，於是我反璞歸真，由找景開始工作。原來故事設定女主角是一名快餐店太子女，其中一場戲是她和廚師調情，發生關係，但這部電影只有一千多萬製作預算，那我就要思考如何找一個空間足夠的廚房。因為故事發生在香港，地小人多，一個茶餐廳的廚房要有這麼大的空間，而演員又願意在裡面赤裸裸演戲，雖然遮掩了重要部位，但要他們這樣做，還是需要細心思考，更要配合天時地利人和。在我的立場，就會由最低層開始想，舖面需要是一間真實的茶餐廳，但走進廚房又如何呢？我一直思考，又想想公司有甚麼可以支援拍攝，結果找英皇電影的 Jason Siu（邵劍秋）幫我詢問大老闆，借用英皇駿景酒店的廚房。

茶餐廳的內外場景分開。茶餐廳是在土瓜灣真實的食店，而內部就

是英皇駿景酒店的廚房，因為當時已經沒有用了，那間酒店也已經賣了盤，只是還未拆卸。我們就着手消毒清潔，完成了這場戲，因為無論如何都難以找到真實場地。相反，《死因無可疑》（2020，袁劍偉導演）那間廢屋時常有人用的。因為沒辦法，很難找到其他地方。我一般都給自己預留一些空間，不會因為別人用過我就不用，我會照樣用。有些我一定先求助於電影公司老闆，問問老闆有沒有回收了舊單位，空置沒人住，就成了場景。而《幸運是我》紅姐（惠英紅）的家，亦是很幸運有次 Staycation 看到有棟樓快要拆掉，在石硤尾，就搬到那裡拍攝，這些都要用心思考。

《性工作者 2 我不賣身‧我賣子宮》（2008，邱禮濤導演），這一部是預算最少，而覺得最開心的電影。在這樣的預算下，能完成一部這樣的電影，令一位很久沒拍戲的女演員成為影后，這會令你很開心。我記得我們的預算低到，要我開自己的車載劉美君去看牙科。她其實不喜歡拍戲，她是一位很執着的女藝人。有一場戲，劇本交代是有一位胖子去光顧她，那我們就在想，因為我們沒錢僱用臨時演員，但 Prudence（劉美君）指定要找她認識的演員，那我們只好去找。最後想不到辦法，就由我演吧，那只是一、兩個鏡頭。如果我可以省下請演員的錢，就可花在其他拍攝用途，因為那部戲的製作預算真的十分緊絀。

對製片後輩的寄語

其實製片工作有很多事可以分享，我現在談到的只是皮毛。例如製

片班教學生最重要是處理好那份預算，要處理好開始的工作。我就覺得先處理好所有視覺設計、場景內容，預算行不行得通，真是不行就去申請提高預算。申請不到，公司不批准提高預算，才再回頭處理吧。如果連最基本的都處理得不好，因為資金不足而削減道具場景，隨便在某個街景拍完就算，當然是不行啦。好像原來你想要吃牛排，變成吃牛肉乾，根本是兩回事，你可以把牛排切薄點，但不能換成牛肉乾。如從老闆或投資方角度看，要以一元要買到價值十元的食物。而我就覺得，花一元我能夠給你價值三元的食物，就已經是最好了。如果製作公司夠膽夠公正，哪一方超支就扣哪一方的人工，導演超支就扣導演的，為甚麼導演超支了卻來扣製作人員？這個我就最不認同。我只覺得當大家有資源時，就做多一點，做好一點。當沒有資源時，都要做到最好，但會因應預算而做。

對製片行業的新人，談不上培養，也有些人是青出於藍勝於藍。製片新人中有沒有一些觸覺敏銳的人？當然有，但我說的觸覺並非放在眼前的東西，可以教出來嗎？其實不能。我只可以分享我的經驗。我常常想針對有些我們看不到的場景，如果看到一棟大樓，不好奇打探、不走進去就不會知道內在環境是怎樣。我現在教新人時，都會叫他們多讀書、雜誌，別只拿着 Google 地圖。

如果想作育英才，製片班應該教學生如何得到劇本後，加上自己的思維來完成它，這是其一。其次預算都是數字遊戲，有部計數機就行了。有電腦有試算表就可以寫出來，因為數字是死物，任你如何搬動都是死物，但要如何將這些數字靈活運用在製作上？場景、器

材，整個製作裡發生的大小事，都靠靈活調動那份試算表的數字，這才是應該教導學生。還有處理危機的能力，我很希望將來一代懂得危機處理。

不論是到外地參與外地的製作，還是外地的團隊來香港製作，我都有參與過。我覺得香港的製片比外國厲害的地方是：

> 香港製片可以一個人兼顧十件事情，而外國的製片則十件事情分十個人去做。

內地也是這樣，一個製片部的工作可分得很細，一個負責場景的叫外聯製片，一個負責照顧飲食住宿的叫生活製片，因為內地地方大，團隊隨便一動身，都要不同的地方去配合，所以要協調吃甚麼飯、住甚麼飯店，每天拍戲的基地設在哪裡等。還有一個安排交通運輸的，叫交通製片。相對香港來說，一個製片、策劃或執行監製就要包辦這些所有事情。可能因為香港人的節奏快、步伐快，到外地的時候覺得人家很慢，其實不是人家慢，是香港人太快而已。

「識人總好過識字」，尤其在這電影圈中，要聰明一點，但又不能太聰明。從入行廿一歲到今天五十多歲了，做了三十年，我喜歡把事情從零變成一百。我是先嚮往這個過程，電影的成就、成果是另一個層次的結論。當然，如果拍了一部電影從零至一百，又得到外面的人認同，甚至被說是非常好的作品時，那就更加高興。

參與電影 ❯

年份	電影名稱	崗位
1992	赤裸迷情	執行製片
1993	追男仔	執行製片
1994	倫文敘老點柳先開	助理製片
1994	男兒當入樽	執行製片
1994	人魚傳說	執行製片
1994	點指兵兵之青年幹探	執行製片
1995	歡樂時光	執行製片
1995	追女仔 95 之綺夢	執行製片
1995	香江花月夜	製片
1996	飛虎	助理製片
1996	賭神 3 之少年賭神	助理製片
1996	奇異旅程之真心愛生命	執行製片
1996	色情男女	執行製片
1997	天地雄心	助理製片
1998	野獸刑警	執行製片
1998	愛在娛樂圈的日子	執行製片
1998	愈墮落愈英雄	執行製片
1998	豹妹	製片
1999	天旋地戀	執行製片
1999	紫雨風暴	執行製片
1999	化骨龍與千年蟲	製片
2000	賭聖 3 無名小子	製片
2000	唔該借歪 !!	製片

年份	電影名稱	
2000	中華賭俠	製片
2001	重裝警察	製片
2001	情迷大話王	製片
2001	我的野蠻同學	製片
2001	有情飲水飽	製片
2001	幽靈情書	製片
2002	一蚊雞保鏢	製片
2002	衛斯理藍血人	製片
2002	豬扒大聯盟	製片
2002	赤裸特工	製片
2003	絕種好男人	製片
2003	絕種鐵金剛	製片
2003	少年阿虎	製片
2004	江湖	製片
2004	精裝追女仔 2004	製片
2005	雀聖	製片
2005	頭文字 D	製片 / 後期製作統籌
2005	黑白戰場	製片
2006	黑白道	統籌
2006	半醉人間	製片
2007	嚦咕嚦咕對對碰	策劃
2007	小心眼	製片
2007	危險人物	製片

年份	電影名稱	崗位
2007	人在江湖	製片
2007	醒獅	製片
2008	阿飛	製片
2008	愛鬥大	製片
2008	花花型警	製片
2008	愛情萬歲	製片
2008	性工作者 2 我不賣身・我賣子宮	製片
2009	愛出貓	製片
2009	愛情故事	製片
2009	矮仔多情	製片
2009	死神傻了	製片
2009	同門	製片
2009	關人 7 事	製片
2010	前度	製片
2010	囡囡	製片
2011	3D 肉蒲團之極樂寶鑑	製片
2011	猛男滾死隊	製片
2011	出軌的女人	製片
2012	逆戰	製片
2012	高舉・愛	製片
2012	喜愛夜蒲 2	製片
2012	我老婆唔夠秤 2 我老公唔生性	製片
2013	激戰	統籌

年份	電影名稱	崗位
2014	唐伯虎衝上雲霄	統籌
2015	巴黎假期	策劃
2015	赤道	製片
2016	寒戰 II	製片
2016	使徒行者	行政監製
2016	幸運是我	策劃
2017	黑白迷宮	策劃
2018	某日某月	執行監製
2018	黃金兄弟	策劃
2019	非分熟女	執行監製
2019	使徒行者 2 諜影行動	執行監製
2020	死因無可疑	執行監製
2023	超神經械劫案下	監製

簡介

現任香港電影製作行政人員協會會長、香港電影發展局委員。
1993 年進入冼杞然的先達電影公司負責發行工作，在《搶閘媽咪》
（1995）正式加入製片部。電影生涯涉足副導演、編劇、製片、策
劃、監製等，作品包括《地下鐵》（2003）、《十二生肖》（2012）
等，曾為荷里活大片《變形金剛：殲滅世紀》（*Transformers: Age of
Extinction*，2014）擔任香港場景的總監督。其後任職寰亞電影製作
總監並參與製作《追捕》（2017）。近年曾任職 ViuTV 助理副總裁，
參與電視劇包括《地產仔》（2019）、《IT 狗》（2022）等。

⑨

林淑賢

電影
迷人的青雲路

我在 1993 年入行。那時我住在溫哥華，我姊姊先入行幫冼杞然導演的電影，我去探班。他看我是新鮮人，便問我有沒有興趣做電影，我覺得也好，可以試一下。我本來是讀師範的，人生如無意外會當老師，但我又覺得那麼年輕，可以嘗試不同的事情，但原來每條路都是一條不歸路。我最初入行做發行，主要是陪客人看片，除跟進發行物料，也跟一點合約，處理金錢交易等。那時冼杞然的公司拍了三部清末年代的武打電影[1]，都不是有很大的卡士，還會賣埠到韓國，但完成這三部後就沒甚麼特別的事情做了。然後老闆問我要不要轉行做製作，我入行也是為了見識更多，就答應試一下。

我第一部正式參與製作的電影是《搶閘媽咪》（1995），我當時是副導演、場記，導演是王日平，演員有劉錦玲、童愛玲，還有鄭丹

1 三部清末年代電影即《白蓮邪神》（1993，鄭兆強導演）、《武狀元鐵橋三》（1993，馮柏源導演）、《壯士斷臂》（1994，衛翰韜導演）。

瑞和徐錦江。那時資歷淺，跟他們沒有怎麼接觸，都是別人叫我做甚麼就做甚麼。一個新人入行，當然有一個第一副導演去教你所有技巧，但到第一天開拍的時候，作為一個場記，要看秒錶、看熒幕、看演員，還要拍連戲的照片，到底要先做哪一件事才好，拍第一個鏡頭的時候腦袋是空白的。

我當副導演的另一部是《4面夏娃》（1996，甘國亮、林海峰、葛民輝導演），拍攝場景我們找了一幢工廠大廈佈置像在深圳，美術上要令整個視覺塵土飛揚。在拍攝現場，我們都要撒很多粉末，每天回家鼻子裡都充滿灰塵。因為劇組的女工作人員不多，第二個故事《食風贊嬌》，道具需要做一對假胸給演員莫文蔚，我這個女副導演就派上用場了，我需要代替女演員處理比較貼身的事，例如看看畫面上的位置是否連戲，還要幫女演員度身倒模等，這樣女演員也會感覺安心一點。那是我第一次覺得自己在拍攝中有貢獻。

後來有人要找製片組的人工作，既然有機會，我也覺得應該甚麼崗位也試。那是做《追女仔95之綺夢》（1995，李力持導演）的助理製片，我覺得這工作很適合自己，雖然很悶。因為導演組在現場是不停工作的，直白一點說，連上廁所的時間也沒有。但製片組只要安排事情妥當，讓拍攝順利，到現場沒有事情做是好事，代表事前安排得妥當。

《古惑仔2之猛龍過江》：初嘗製片工作

那時做製片組的電影還有《古惑仔2之猛龍過江》（1996，劉偉強導演）、《愛上百份百英雄》（1997，王晶導演），都是王晶公司的電影。做副導演的電影不是做了很多。做這一行大部分都是自由身接工作的，當有人要開戲，可能想到某個人工作頗認真，跟劇組的人能配合到，就會找他工作。反而我有一點原則是，過於渲染暴力色情，覺得不太適合我或者我不覺得自己會做得好的話，我不會接。

我在《古惑仔2之猛龍過江》的工作主要是找景，有很多夜總會的場景，當時的製片 Spencer（陳傑）對我也很好，知道我一個女生去這些地方不是很好，所以會找一個男生同事陪我去談。有時這些場景，只有一個男生去也是尷尬的。找這些景也沒有太大難度，例如一些酒吧場景只是金錢問題，有些也常借給人拍攝的，也會有大概的市價，尤其一些外國人開的酒吧。照樣談協議合約，那時可能不流行簽合約，但我覺得還是做一份簡單的簽，對雙方都有點保障。有些場地會覺得簽約很麻煩，或沒想到背後有其他事情要跟進，通常可能付錢後只給一張簽收的「白頭單」就算，但我覺得尤其那些需要很多陳設的場景，萬一損毀了甚麼東西，把權責說清楚會好一點。通常外國人也會有這種要求。我不知道跟上一代的做法比是否有進步，我自己是會因應場地的要求而變。

或許比較其他地方的做法還有點距離，但
這一行在不同的年代，要接觸不同界別的
人，會促使你要與時並進。

有一次內地有一個製片問我，為甚麼香港的製片大部分都是女性
呢？可能傳統上覺得討價還價的事情，女性跟劇組人員談判會比較
容易。當然行業內也有不少做得很好的男性製片和監製，也做了很
久，可能他們是用那種兄弟般的另一套方式去做，但普遍來說香港
真的比較多女性當製片。我自己也沒遇到因為性別而很難處理的情
況，我覺得這行業跟性別的直接關係不大。而女性當製片的優勢
是，例如可能是在找場景時，助理製片先去談，然後我再去跟進這
些外務處理，別人的防禦機制會低一點，可能是女性較平易近人，
容易跟別人打成一片。

香港電台 Y2K

初進這一行也沒有想過離開，只是覺得收入不穩定，而且這也是自
己想做的工作，我年輕時已喜歡看電影。到 1998 年時，市道是真
的差了，之後兩年我進入香港電台幕後工作，做了一個節目場記之
後便轉了助理編導。很高興跟同事對電影的看法頗為相似，好像有
一班志同道合的人一起做同一件事。那時最值得驕傲的是做了兩輯
《Y2K 系列》[2]，因為當時很久沒有青春劇，所以第一次推出時令人

2　港台制度每集導演都不同，一般以監製作主導。《Y2K 前的暑假》（1999）、《青春 @Y2K》
　　（2000）均由王璐德監製。

眼前一亮，出來反應好就製作第二輯了，完成第二輯後我就離開香港電台了。

我沒有想過做導演，一來我不是讀電影的，雖然有一些想法，但我覺得當導演是一種專業，要花一些時間去磨練，要有很大的想法和很強的執行能力才可以做到。反而碰巧有人找過我做過編劇，可能是我的文字能力可以寫書面語，因為那時他們需要有人用書面語交審批稿。我以為書面語是很基本的準則，但有人告訴我很多編劇原來不懂用書面語，我有點震驚，倒不是說用書面語就一定寫到好劇本，但始終是文字工作者的一項基本技能。所以我的能力可能只是對文字較執着和可以寫書面語而已，但始終我也不覺得編劇是我主要想發展的方向。

重闖電影江湖

我第一部正式當製片的電影是《完美情人》（2001），我們行內叫「阿爺」的羅國強先生（Jimmy）找我，因為有一些戲要開，他又肯用新人，於是他就叫我回電影行業。那時《追女仔 95 之綺夢》羅國強是監製，王雅琳是製片。畢竟香港電台的工作經過一段時間後，有點像例行公事。我又是一個喜歡挑戰的人，覺得是時候要出來闖蕩江湖了，於是回去拍電影。《完美情人》的導演是阮世生，應該是第一次合作，之後《我老婆唔夠秤》（2002）也是他當導演，都是 Jimmy 當監製。那時 Jimmy 都在跟陳慶嘉、陳嘉上合作，所以再找我做製片。我當時很生手，有些班底 Jimmy 已經找了進劇組

了，我要跟他們談價錢和合約，這都是製片基本要做的事情。

《完美情人》有一個有趣的地方是讓我開眼界的，當中要拍一隻狗，有很多擬人的動作，需要用很多視覺效果，那時特地去跟一家澳洲公司談，他們是專門做動物的特技效果的公司，當然報價後就發現太昂貴負擔不起。但為了配合拍攝效果，後來在澳洲找了拿過奧斯卡視覺特效獎的 John Cox 為電影造了一隻仿真機械狗。所以有機會能在國際上跟不同的團隊合作，在討論或工作時發現外國的標準跟我們不同，可作借鑒及學習。即使當時的製作規模未必能實踐出來，但有認知也是好的。

《我老婆唔夠秤》的蔡卓妍在拍《Y2K 系列》時已認識了，但完成後就沒甚麼來往。後來她簽了英皇公司，在這部電影重遇。那時 Twins 冒起不久已經很紅，所以沒辦法，排期排了很討人厭的夜日班，鄭伊健一看更表就覺得我是「魔鬼製片」，夜日班違反人正常的作息時間，很痛苦，但我真的沒辦法。

《地下鐵》：組織班底時靈活變通

當時有執行製片、助理製片與我一起工作。港產片沒有明文規定多少人，中型規模的電影，大概都是一個執製，一個助製，他們幫忙找場景，跟進一些製作上的安排。有時會根據電影的工作要求，看看是否需要添加助製人數。例如幫澤東公司拍《地下鐵》（2003，馬偉豪導演），是彭綺華（Jacky）找我的，有很多內部行政的事情

他們公司有同事跟進，我主要是負責拍攝上的安排。拍攝其實很急，定好劇組人員後，三個星期後就正式拍攝，我覺得不能跟傳統的方法做，要有一個應變策略，所以我找了三、四個助製，用幾個人的力量才找到所有場景，趕好籌備的事情，然後他們的工作就完成了，也不用參與拍攝，我覺得可以這樣靈活地應變。

在香港拍了兩星期左右，就去上海拍了，有另一個製片球哥（王震球）幫忙。球哥比我更資深，他先上去籌備。通常要在這麼短時間內有效率地工作，我們都會分開人手去做，我們叫「擘 crew」，即把劇組分成 A、B 組或更多。當時楊千嬅在上海有另一部電影開拍，她可以給我們的時間不多，於是由我做替身。當時我趕着上海拍攝支出單據清數，又要兼顧替身的事情，相當精神分裂。幸好拍的是遠景，也跟特技組配合好。我沒做過演員的，最多只是幫忙當個路人、背面替身而已。

碰巧頭幾部當製片的都是青春小品電影，都是別人找我開工就去做。我覺得跟不同的團隊合作，其實會學到更多不同的東西。每一家公司都有它的機構文化，他們各自對電影商業的態度和看法，所以我覺得嘗試跟不同公司合作也不錯。後期我有較多合作的監製是董韻詩小姐（Barbie），她主要是幫成龍的電影監製，我曾幫她做過一、兩部電影，其中一部就是《十二生肖》（2012，成龍導演）。我覺得跟 Barbie 也學到很多東西，因為她也是從嘉禾出身的，對於文書工作的組織能力很強。

編劇和製片身份的矛盾

我當編劇也是和錢小蕙、陳慶嘉合作，之前幫過他們寫過合拍稿，當時他們要先做一個審批稿，交上故事內容讓拍攝批文盡快批下來。那時我還在做另一部電影的製片，而且我不覺得自己寫得很好，始終製作才是我的本行。在港台的時候，導演和監製都肯給新人機會，那時候有興趣的助導都可認領一集來寫，我記得兩輯《Y2K 系列》我都有各寫一集，也有參與製作。我寫過《戀上你的床》（2003，梁柏堅、陳慶嘉導演）的劇本，那時其實我正在籌備另一套電影做製片，但主創周遊列國去了勘景，為了節省預算我沒去，才有時間放工後「秘撈」。他們會先花點時間去討論分場，討論了幾晚後，覺得我大致都掌握了人物設計，劇情上有甚麼事情需要發生，就交給我寫。因為即使遞交了送審稿，也可能需要再修改，所以會先叫我先交一個送審版本，到真正拍攝的時候，再逐場修改劇本。

到拍攝現場才來寫當天的劇本，與我身為製片的身份有衝突，除非是當場有對白不順，需要調整。早年曾試過有位導演編劇說拍攝前一天才傳上劇本，於是我們晚上都守在傳真機旁等，結果沒有。以為導演會帶劇本到現場，怎料導演說：哎呀，忘了帶。幸好當天的拍攝場地是一個度假營，有辦公室也有傳真機，於是他叫他的工人傳真過來。然後我們全民皆兵當謄抄員，要用場記的「過底紙」手抄他的劇本分發給演員。結果開早班是到了午飯後才開拍，還好演員的應變能力強。輕鬆的電影內容還可以不用太深究，但如果要拍

一些較有深度的電影，需要演員花時間去準備，又或者美術組需要早點準備道具，不用迫不得已買很貴的道具以致超出預算。

> 我明白拍港產片的高應變能力令人驕傲，相比較其他地方的製作安排，這種做法很靈活，但當這種靈活變成主流，我們同時也失去一些內涵的東西。

《十二生肖》：為特別的場口找景

《十二生肖》擱置了好一段時間，本來要在上海拍，我們籌備了近半年，開拍前撞了成龍另一部西片的檔期，所以先解散了工作團隊，半年後他拍完西片回來繼續，物資也留起來繼續用，後來移師北京籌備，畢竟之前已接觸過了，所以處理得更快。這部也是 Barbie 找我進劇組的，之前已跟 Barbie 一起工作過，之後她也陸續找過我工作幾次，我姐姐林淑貞做過很多成龍電影的副導演，她跟 Barbie 也很熟稔。

再次籌備時我們去了台東勘景，要找一個亞熱帶森林的場景，香港沒有這種場景，結果拜託一個台灣的製片在台東找到了。那裡有參天大樹，但要走路兩小時山路進去，再走兩小時出來，因為車子駕駛不進去，我在香港也沒走過這麼多山路。其實走一個小時也到不了場景的話，劇組人員一定有怨言，畢竟器材不輕。這也視乎你拍甚麼場景，值不值得，如果說是要拍大自然的景觀，那麼即使很辛

苦，能得到這些鏡頭，也是值得的。

拍成龍大哥電影的好處就是可以接觸世界各地不同的製作人員，某程度上也能訓練自己成為一個很好的環球旅遊企劃者。當我們拍了大部分的戲後，有第二組（2nd Unit）去補拍一些動作、跳傘的特技鏡頭，拍了一個月左右。那一個月可說是驛馬星動，先去澳洲拍跳降落傘，然後去瓦魯阿圖的活火山拍大哥跳火山的動作鏡頭，以及特技需要的素材，之後再飛到拉脫維亞拍一個 wind tunnel（風洞），那麼特定的東西就要到特定的地方才能拍到。

Barbie 是一個很好的監製，我們當時輪替工作，我在這一站拍攝及收尾，她就在下一站籌備。團隊也來自五湖四海，那時找了韓國的電腦特技公司幫忙，武術指導是何鈞，但也找了 Brad Allan 來幫忙。Brad Allan 從前是成家班的，後來在荷里活發展得不錯，《皇家特工》（Kingsman）系列電影都是他當動作指導，他能將外國的那套系統及中國功夫動作元素融合得很好，但不幸他於去年（2021年）離世，非常可惜。拍攝過程中也沒有太擔心意外，也買了足夠的保險，而且其實越危險的動作就會越小心去處理。整個《十二生肖》的拍攝印象中好像沒有甚麼大意外損傷，最大的意外是把一部攝影機跌壞了。可能跟 Barbie 也一直有合作，所以大家工作起來有默契。拍動作片用很多錢，但也要量入為出，在 Barbie 身上是學到很多。

《紐約紐約》：做好製作財務

跟關錦鵬合作《紐約紐約》（2016，羅冬導演），我很感謝他，當時他是監製，絕對能在拍攝技巧和故事上給導演很多意見及幫助。導演組的人找我進劇組，整個配合很順暢，尤其關錦鵬也信任我的判斷，金錢、合約等事情都全交給我，我是首次感到有那麼信任我的人在背後支援我，當然每天如發生甚麼大的事情我也會向他報告。

那部電影是華誼兄弟的，我不知道是否我見識少，他們本身有一套財務系統。香港電影工業中有一個崗位經常被忽略，就是製作會計。不是只找一個人來計數，是要全面監控整個財務運作，在做預算的時候，會計已經可以給予意見，設定一些機制怎樣處理金錢。我很聽話，跟着公司的要求每個星期報告財務。這部電影還到紐約拍攝外景，拍攝中途要一星期交一次報告，是頗費時的但我覺得未必做不到。其實內地也有製作會計，而且內地還需要計稅，在內地拍攝還是找當地人幫忙較好。那次整個製片部都配合得很好，每個星期都可以把單據收齊，把帳結好然後呈交，是做得到的。但在香港反而難實行，可能因為沒有人要求這麼細緻，但我覺得那是一種訓練，令人有一個思維方式：

> 一開拍每天都在用錢，如果每天都在監察或定期看報告，就能分析預算的趨勢，哪部分不用花那麼多錢，可以調配到超支的地方。

要這樣一直監察支出才能維持預算，而且能及時將資源調配得宜。

在拍完《紐約紐約》後，關錦鵬被香港國際電影節邀請拍攝《美好合一2016》（2016）其中一段《是這樣的》，那陣子我們合作緊密合作，所以他又找我去幫他。那部短片有預算限制，劇組的人數不多。我們找了葉童演出，我記得有一次去拍一段戲中戲的音樂錄像，只會在戲中的電視播放，工作的人就更少了。我們是要模仿七、八十年代那種跳舞的感覺，租了尖東香港文化中心外面的空地拍，即使這麼簡陋，但仍看到導演拍得到他想要的鏡頭時的喜悅。我覺得跟關錦鵬合作最開心的是，重新尋回那種認真的電影製作人的初心，他非常享受整個拍攝過程。

《變形金剛：殲滅世紀》：跟外製學到的事

我在拾月堂[3]工作是自由身的，他們接了一些西片後，會找合適的人幫忙協調香港的場景。目前做過比較為人認識的是《變形金剛：殲滅世紀》（*Transformers: Age of Extinction*，2014），第一天開工就上了國際新聞了。還有一部法國電影叫《特攻闊少爺》（*Largo Winch*，2008），是一部頗大規模的製作。西片因為資源夠豐富，我覺得學到很多東西，雖然他們的系統也並不是真的那麼完美。歐洲人比較隨性自由，荷里活的系統比較嚴謹。《特攻闊少爺》的航拍

3　拾月堂：專營外地劇組到香港拍攝的製作公司。

是我見過或在我的拍攝經驗中拍香港的夜景拍得最美麗的，但這部電影在香港沒甚麼人看過。因為要進行這些製作，才知道在香港航拍的申請過程是那麼艱辛，有一大堆文書工作，也要研究拍攝的飛行路線，有些準則需要符合香港航空管制條例，例如要在水平線上七十米等等。

我在七、八月進入《變形金剛：殲滅世紀》劇組之前，他們在二月時已有自己的工作團隊。他們每一個拍攝場景都需要有一個小隊長管理，卻沒有一個像總監的人去監控所有的安排和全貌，我作為香港方面的 Location Manager（外聯製片）就有這個功能。他們可能是拍「怪獸大廈」一個團隊，拍土瓜灣一個團隊，拍西九又有一個團隊，但這個方法對我們在香港運作來說很奢侈。例如拍「怪獸天台」那場戲有很多附近的商戶和住戶需要暫時搬離，拍攝後要協助還原，在香港可能我們的規模沒那麼大，還原不需太多時間。在香港拍攝沒試過會有那麼多人幫忙製片。我們長期習慣了資源不充足的情況下做事，最多是 A、B、C、D 四組人輪流做，但他們覺得應是每一組獨立去做的。

培訓行內專業

香港電影製作行政人員協會在 2000 年成立。創會時我還是資歷很淺的人，我有幸在上一屆當選了會長。我是羅國強先生叫我加入這個會的，我在當會長之前，已參與過執行委員會的工作，當了四年會內秘書職務。最初接觸會務時，會員大概有六十多人，現在已經

有一百八十多人了。我們現在舉辦一些活動，或倡議的議題都是直接跟製作有關，保障做電影製作的人。如大半年前有段時間，有些從業員收不到薪酬，就協助調解追討欠薪，總之是一些關於金錢上的投訴或其他不公平的問題向我們求助，能力範圍內我們都盡可能幫忙。

> 我們的出發點是想令香港電影製作氣氛和機制有所改善和進步，我覺得這是一個很漫長的過程。

我們也舉辦一些關於行內工作的訓練班，例如監製班。我們發現新入行的製片和監製不少是不懂看合約、不懂做預算。我明白有時公司投資一部電影想放一個人進去自行定位做監製，但這一行並不是你說自己是監製就真的是監製，你掛監製的名字至少要知道行內術語，知道別人在說甚麼；或者一些合約不清楚詳細內容條款也至少要知道甚麼內容才能是保障到你的製作，這行有很多基本的事情不一定是要親自做，但一定要有了解。

我很榮幸找到很多導師來監製班分享經驗，引用馮永[4]的說話，想入行的話基本技能如兩文三語、法務、會計都需要有基本的認知，這是基本功。而我覺得你需要喜歡電影，否則你無法花這麼多時間、那麼辛苦去做這工作。電影是在一個短時間內大家用盡自己所有去為同一件事情付出，在時間上或薪酬上比其他行業都不是很穩

4　馮永：前香港電影發展局秘書長，曾任新藝城影業有限公司總經理、寶亞綜藝集團創始人之一。

定。也要有真誠，如果付出真誠後發現不行，就沒辦法，只能保持距離，有些人只不過是合作的工作夥伴，如果他已履行了他的工作責任，也兩不相欠，沒必要再將一些達不到的主觀期望帶來的負面情緒放到自己身上。

舉辦監製班時，發現還有很多人搞混策劃、監製和製片的角色。

在香港，其實製片這行業以前的結構並未像現在那麼複雜。以前的粵語片沒有監製的概念時，製片已是最大的了。可能當時的人事結構較簡單，有個老闆投資了一筆錢，找了製片及導演就可開戲了。而現在像荷里活那種模式，坐在辦公室的 Associate Producers（聯合監製）已經有一群人。

我們也想舉辦製片班，有一段時間沒有新人入行，現在有些電影沒有製片這崗位，資深監製或執行監製下面就是執行製片了。也未必是每個崗位都必定要存在，像關錦鵬拍的短片例子，製作簡單，場景又少，製片部其實只有我一個人，再聘請一個人來幫忙。所以有時所謂機制，是因應製作的大小和資源來分配。以往通常是先做製片才做監製，現在好像不是這樣了，不過每人的際遇不同，當過製片才做監製，起碼對這個行業的基本認知足夠。可能現在拍片相對容易了，我們接觸的新生代不會想做製片，都想做導演，或者直接做監製。現在新生代拍片有很多是網上節目，他們拍的東西並不複雜，因為平台不同了，出來的影片的性質也會不同，所以我們看待

拍片這件事也需要有調整。當然如果要回到傳統的商業投資拍電影，還是需要有基本的專業。

我很看重文字能力，知道自己的強項在文書工作和預算控制，尤其在處理合約方面。以前的人可能並不太關注這件事，覺得從公司的舊有合約範例修改一些就可以簽了，但當你對自己的行業認真、有所追求，會想知道合約內的事是否適合你的製作，或者你的製作有一些獨特之處需要在合約中調節，尤其是演員合約會有很多不同的要求，這需要多接觸，才能知道怎樣處理以及保障自己的製作和導演。我們經常要與劇組人員簽版權轉讓的文件，因為是公司投資，就須弄清楚版權。

至於預算控制，行內的人最喜歡的一句話是「睇餸食飯」，按資源多少來決定做甚麼事情。我的做法是會去和每個花錢的部門商量。例如美術組，他們看完劇本後覺得要花多少錢，攝影組有沒有贊助的器材，或者有沒有新技術可以便宜一點，把多出來的資源撥去一些需求更大、可以令電影做得更好的部門。有時省錢不是買便宜東西就可以，例如買一件很昂貴的外套，但整部電影有三分之二的時間都是穿那件外套，除了好看亦對角色有幫助，那就可以。所以不是買東西時多貴多便宜，而是用得恰當。

我這兩年在 ViuTV 工作，發現有不少電影人也想嘗試拍 ViuTV 的劇集。雖然現在製片行業不算真的青黃不接，但做得好的人也不是很多，可能是待遇問題。如果是初入行，不知道你做得怎樣，第

一、二部的薪酬當然是最少的，但當你做得不錯的話，其實應該有一條晉升的路。

這一行並不是那麼神秘，但也不會在招聘廣告中看到招請製片人，通常是內部介紹或推薦，而這一行的晉升階梯也一直不是太清晰，沒有人會告訴你整個職業生涯會怎樣。大家都是本着喜歡電影的心入行，但會發現原來看電影跟做電影是兩回事。香港知專設計學院、香港浸會大學，城市理工大學都有電影相關的課程，香港演藝學院更有製片專業課程，但真的去讀製片專業的人並不多。我也有聘請過製片專業畢業的同學，當他們完成了第一部電影後，我問他們覺得怎樣？通常的答覆都是「學與做是兩個世界」。

> 我覺得是需要調節的，電影的特點正正就是考驗人的靈活度，你的兼容度有多高，俗話說的「衿撈」——但我不喜歡這個「撈」字，因為感覺好像很不認真。

製片、監製就像「火車頭」

我做過執行監製，英文叫 Line Producer 可能會更容易理解，是落手落腳做製作的人。以前這個職位叫策劃，跟執行監製有點雷同，可能會兼顧合約部分多一點。不同的公司或團隊會有不同的要求，像我在某個團隊工作的時候，控制預算是我，看合約的也是我，跟藝人談的都是我，然後有人告訴我為甚麼我在做監製的工作？我覺得

一些大明星或有名氣的幕後應該是監製去談的，大家會感到是一個身份分量上的對等，令人覺得舒服。如我要去找一個重要的攝影師，我也會親自去談，會令人覺得受尊重，親自跟人家吃一頓飯、喝茶，打電話去約，是一種在溝通上的尊重。

至於執行監製和策劃的分別，在香港叫策劃或者執行監製，在外國會叫 Line Producer，國內會叫執行製片人，但可能這些名稱都是同一個職位。香港的策劃，有可能是從副導演晉升過來的，他的強項並不一定是文書處理，他可以幫助導演——尤其新導演——推動製作，又或者他較資深，想給他一個更好的職銜，於是就叫策劃。又如一些編劇出身的監製，他一定是能在故事上或拍攝的技巧上幫助導演，預算和文書就絕不是他平常會做的事，那就要找一個製片或有這方面能力的 Line Producer 協助。所以其實是不同的人有不同的功用，要因應不同人的能力去組織團隊。

從影多年，下過艱難決定的情況是有的，例如在劇組開始工作後發現某個崗位的人不適合，要換人的話就要考慮對製作的影響有多大，我會先考慮製作能承受多少。然後再想怎樣去溝通才能使傷害降到最低。有時你的工作要你做一些你本身不喜歡做的事情，但無奈這是你的工作需要，越處高位越要負起更大責任。

> 電影最吸引我的是團隊合作，一群人可以在很短的時間內為一個共同的目標去奮鬥，這件事是很迷人的。

當然未必每個人的想法都如此單純，只要有人的地方就會有磨擦，但如果自己的內心想法純潔，大家面對的目標又一樣，只想把電影拍好，怎樣推進整個團隊，這是很大的學問。當製片、監製就像當一個「火車頭」，帶領團隊去幫導演實現他的夢想，如何令團隊發揮各自的長處，這是從一開始組織班底就要考慮的事。

參與電影 ❯

年份	電影名稱	崗位
1995	搶閘媽咪	副導演
1995	女人四十	助理製片
1995	追女仔 95 之綺夢	助理製片
1996	古惑仔 2 之猛龍過江	助理製片
1996	4 面夏娃	副導演
1997	愛上百份百英雄	執行製片
2001	完美情人	製片
2002	我老婆唔夠秤	製片
2003	戀上你的床	編劇
2003	炮製女朋友	策劃
2003	地下鐵	製片
2004	A-1 頭條	策劃
2006	男才女貌	製片
2008	內衣少女	製片
2008	特攻闊少爺（*Largo Winch*）	製作主管
2009	撲克王	編劇
2009	十月圍城	製片
2010	全城熱戀熱辣辣	總製片
2011	巴黎寶貝	製片經理
2012	十二生肖	製片經理
2014	變形金剛：殲滅世紀（*Transformers: Age of Extinction*）	外聯製片
2016	美好 2016〈是這樣的〉	製片

年份	電影名稱	崗位
2016	紐約紐約	執行監製
2017	追捕	行政監製

簡介

現任香港電影製作行政人員協會執委，獨立製片。最初因報讀
電影專業培訓計劃而入行，首部任助理製片的電影為《十分愛》
（2007），至《竊聽風雲 3》（2014）升任製片。職業生涯中同時
擔任多部著名荷里活電影的外聯製片，協助香港場景的拍攝，包
括《蝙蝠俠——黑夜之神》（ The Dark Knight，2008）、《世紀戰疫》
（ The Contagion，2011）、《變形金剛：殲滅世紀》（ Transformers: Age
of Extinction，2014）、《非常盜 2》（ Now You See Me 2，2016）等。
其他著名製片作品包括《殭屍》（2013）、《港囧》（2015）、《狂獸》
（2017）等。

戴栢豪

「鹹淡水交界」的
新派製片

我自小很喜歡電影，卻一直苦無途徑入行，唯有通過課程才能接觸行內人，所以我報讀第二屆電影專業培訓計劃，那是 2004 年。記得當時課程有副導演、美術、製片、剪接等，我每個崗位都考慮過，覺得攝影很有型，剪接也好像很好玩。2005 年左右，我第一部參與製片的是電視電影《純白的聲音》（林子皓導演），沒有上映，只出 DVD。2007 年參與的《A 貨 B 貨》（黃家輝導演）也出版了 DVD，也是電視電影。我參與的第一部上映電影是《十分愛》（2007），葉念琛執導，我擔任助製。

我覺得製片這個崗位在香港電影界有點被忽視。以金像獎為例，有不少技術獎，唯獨沒有製片獎。或不一定要獎頒給我們，但在宣讀候選名單時，至少可以提及製片及副導演名字。畢竟有份參與電影，起碼是對我們的一點尊重。其實製片組的幕後工作真的很多，有些部門拍完電影便收工，但我們還要安排日後的工作，花時間處

理其他問題，例如導演或者其他部門投訴各種不妥。我有時甚至覺得製片組被敵視，因為我們管錢，創作花錢，永遠和製作對立。

現在情況可能會好一點，我初入行時經常會有這種感覺。所以那時我不敢隨便表達自己，總是先看清形勢，學習上司怎樣跟製作人員溝通，要鑒貌辨色來與製作單位溝通。所以初入行時，我覺得製片很卑微，例如拍攝超時，為了趕及下一場的拍攝，追上預期的日程，我們得提醒製作人員，但這時往往被罵：「走開！難道要現在停拍立刻走？」問題是我們也一樣在承受着超時的後果。我的做事方法當然也是先為團隊擋着各方問題，直到最後看見前面響警號了，擋不住了，才提醒大家，反被罵了。

找景的經驗談

助製、執製和製片這三個崗位的區分主要在工種上，薪酬上當然分別最大。我們初入行當助製，所有瑣碎的工作，例如找場景、申請、或者現場簡單的安排，都交給助製完成。我記得我第一部戲當助製，薪酬是五千，是從頭到尾整部片，整整兩個月的拍攝。因為老闆說我新入行，要看我是否勝任。而我既然接受了這個遊戲，不是玩下去，就是退出。

> 我覺得自己算幸運，遇到的師傅都是經歷香港電影「鹹淡水交界」，他們來自八十年代香港電影蓬勃的時候，帶着這個時期的思維，但當前電影市場已不再有這些思維。

助製的工作是找場景，每天都要交出一堆建議場景，資金也很緊絀。沒有智能電話，沒有 Google Map，我每天早上起來，九時多十時左右便周圍去找場景，去叩門，然後下午回公司把拍來的照片，用 Photoshop 連接成全景圖，向上司交代工作，再向有關部門申請；晚上有時候要拍夜景，就又要再出去找景。最初找景是戰戰兢兢的，怕不知怎樣說人家才會讓我入內勘景，所以我會先計劃好怎樣表達，先建立起人家對我的信心，答應我的要求。這段時間，我認識了不少餐廳，結識了不少人，也發掘了一些不為人知的地方。我那時勘景，很少乘車，都是靠雙腿到處走。所以凡我去過的地方，周圍環境印象很清晰，大部分到現在還記得。

我最初很害怕找景，直到有一次，我和師父殷志偉一起拍一部預算很少的劇集，電視電影《機動部隊——伙伴》（2008），有一場是晚上要在 disco 門口拍。然而我們預算少，人家晚上要開門做生意的，怎會免費讓我們佔用？於是我一個人到處找，結果發現銅鑼灣一商場內有一間門面類似 disco 的商舖，便與商場經理斟洽，希望他讓我們在那門前拍攝，卻被拒絕了。我不死心天天到商場找那位經理，希望用誠意打動他，直至他給我業主的電話。店舖業主說舖頭已結業，但可以讓我們在門口拍攝。最後導演很喜歡這個場景，上司也讚我敢於嘗試，懂得應變，而不是死板地跟着劇本走。這次之後，我很有成功感，也開始專注於穿街過巷，尋幽探景。

現在新入行的助製，我都用以前找景的思維去指導他們。我們最難借的是寫字樓、住宅。曾經一位製片師父跟我說，我們總被寫字樓

的接待小姐拒絕，而我認為主事的人都不在門前當接待，當接待的也許怕麻煩，就只會拒絕，不一定代表主事人的意願。所以遇到接待小姐拒絕，我會再想辦法接觸到公司主事的人。現在只要我的助製遇到同樣困難，我也會這樣教他們。我當製片的態度是，希望每次都能為觀眾和導演帶來不一樣的場景，而不是敷衍了事。

當製片的資本就是找景的能力，要是你找到的景與別人無異，那你的價值何在？我現在灌輸這樣的思維給我手下的助製，去找一些別人找不到的景，平常經過甚麼有趣的地方，即使手上負責的電影未必適合，也不妨拍些照片記錄下來，或者下次有用呢。所以我對場景要求高，不容我製片組的人敷衍我。

新入行的精神壓力

我覺得電影專業培訓計劃是我入行的踏腳石，它給予我基本的行業認知，但在劇組中每次面對的情況都不一樣，沒有標準答案教我怎應付，都是靠自己隨機應變。而我個性好勝心強，尤其年輕的時候，別人說我不行，便不管怎樣也要成事，低下頭就衝，總之要把他擊倒，不喜歡被人瞧不起。上一代的製片，從香港電影蓬勃期走來，經歷過沒日沒夜地拍電影，他們說為了競爭，即使薪酬低，即使辛勞也不能休息，只能死撐着，只要做錯事，就會被趕走，後面一大堆人等着替補。總之不斷被恐嚇着去工作，我也相信了這個道理，為免失敗，怎也撐過去。

好像參與的第一部片——最終並沒有上映——在西貢外島拍。每天清晨五點就要在碼頭準備坐船，晚上六、七時，甚至八時才收工，天天車船顛簸消耗四小時。同期有四個製片同學與我競爭，我豈能輸，所以不顧一切去拚。長時間恐懼被搶掉工作，人也變得更有警覺性。好不容易捱過了兩部戲後，以為能繼續做下去，沒想到此後一個多月都沒有工作。原來電影行業就是這樣的，老闆沒有電影開拍，我們便沒有工作。沒工作，人也慌起來，以為已經被淘汰。

於是我去了一家玩具公司做小朋友的動畫故事，可是我終究不是辦公室的人，不能安穩地坐着做事。第一天上班，便坐在辦公桌上睡着了。我是那種即使前一天睡得很夠，只要定下來就打瞌睡的人。那時辦公室很多前輩，都不認得我這種新面孔，我打着鍵盤，不小心就伏在桌上。如是者在辦公室做了個多月，正想找別的工作之際，很幸運地收到一個電話，是製片阿 Yan（殷志偉）打來，想請我當助製。他是在這行中一個對我很重要的人，打從那一刻開始，又回復了我的電影生活。

製片師父的啟蒙

《機動部隊》系列之後，我便一直幫阿 Yan，他從執行製片做到製片，他是我的師父，對我很好，很關照我。「鹹淡水交界」也是從這邊開始，他是新一代的製片，與上一輩製片不同，他認為休息是需要的，不能硬撐，要是我累了他會讓我躲一角休息，由他暫為補上。我感覺整個文化都不同了，也可能是人的性格問題，未必跟這

個行業有關，但總之他的思維已不是以前那一套了。我這才得到解放，原來可以休息的。他也會讓我一起看回放，因此我更喜歡電影，更能享受其中。以前的製片師父從不讓我這樣做，認為製片只管拍攝大小安排，看回放是副導演的事，與製片無關。阿 Yan 帶我進入不一樣的製片世界，我很開心。

我初入行學的是舊一套的製片模式，甚麼都不懂，當然我覺得有些方面應改善，但作為新人哪有能力改變甚麼，要參與這個遊戲，也只能跟着規則去做。直至遇到阿 Yan，合作幾部戲後熟稔了，阿 Yan 也開始問我意見，我也大膽地提出看法，他接納讓我嘗試，令我慢慢建立信心。阿 Yan 並不把我看作過客，大家以「自己人」的態度相待。也因為他，我現在無論當執製或製片，都是這班與我工作十年的人。我覺得當製片有一個知根知底的班底很重要，只要我動動眼眉他們便知道我的心思，省卻很多時間。所以後來我越做越開心，因為我有這班很好的團隊，和我一起挑戰不同的電影。

《深海尋人》：大導演的氣場

真正參與一部較大的製作就是徐克的《深海尋人》（2008）擔任助製，也是幫阿 Yan，他是執製。《深海尋人》的每個部門都是一個團隊，像製片部已經有六、七個人，同時又分台灣、香港和日本部分。我只是助製，跟徐克導演接觸的機會不多。但我了解導演要求高，所以我對自己的要求是不讓他罵我們製片部，罵我老闆，因為部門受任何指責，都會由他一力抵擋。

我們主要負責香港部分找場景。這電影所有水底戲都在外地拍攝，香港主要拍文戲。我知道老爺（徐克）喜歡新意念，喜歡漂亮的東西，所以我只埋頭多找一些場地，發掘多一點可能性，嘗試去擦出火花。雖說我未能直接接觸他，但比較我接觸過的導演，他主導的拍攝現場是最安靜的，可見他很有威嚴，很能壓倒場面。我一個助製，第一次親眼看見這樣的星級導演在自己面前晃過，不禁心生敬服，很型啊！在現場一叫「roll 機」，他便變成另一個人，很厲害。

我一直抱着學習的心態去面對每部電影工作，每一部電影面對的問題都不一樣。我要了解他們的工作，例如 CG（電腦特效）拍攝怎樣佈置綠布幕，「吊威也」要怎樣使力，就算小至道具怎樣運用我也想知道。現在的器材日新月異，甚麼我都會想去學，去認識。拍《深海尋人》用數碼拍攝，我見識到數碼和菲林拍攝的分別，我也不時問人數碼拍攝的場地燈光要注意甚麼等等，每一次我都努力吸收新事物。

《家有囍事 2009》：快樂的賀歲片拍攝

2009 年的賀歲片《家有囍事 2009》（谷德昭導演）是很開心的合作，一來是真正第一次參與製作賀歲片，拍攝現場的氣氛都比以前拍的愛情片、動作片歡樂得多，所有人都輕輕鬆鬆地工作。導演看着自己設計的笑料也會笑，演員又「爆肚」（即興演出）。而且電影可以出埠拍戲，這可是我人生第一次，到杭州千島湖。製片組出埠，比本地工作還更忙，要與當地團隊合作，所以更需要看緊自己

團隊的工作。以前工作後，大家還會相約到哪邊吃飯，那次出埠，一天差不完成工作，我對上司說：「工作後我們不如……」對方緊接話頭：「我們待會不如在辦公室見吧。」所以出埠拍戲，外出吃飯的機會可能比在香港還要少。

這部《家有囍事2009》我仍是助製，兩地製片組的工作固然不同。

> 香港製片組是幾乎甚麼都做，既是製作部、
> 又負責找景及場地工作，更要幫忙外聯。

而內地是製作還製作，外聯還外聯，各自由一組人負責。當然各專一項，工作相對簡單，但也有不好處，各部門完成自己的部分，現場卻乏人照料，發生甚麼事便難以當場處理。

《月滿軒尼詩》、《志明與春嬌》：文戲的節奏

《月滿軒尼詩》（2010，岸西導演）我是執製，和岸西導演的第二次合作，第一次是她的《親密》（2009）。我和她雖然現在沒多見面，但關係仍很密切。我在《親密》是當助製，我記得電影拍完後，岸西導演跟我說：「大豪，你知道開始時我對你存滿懷疑！」因為我的樣子孩子氣，開會時又輕易地甚麼都說可以，令她覺得我輕佻，因此擔心我們這個製作部門，當然合作後，她是滿意的，此後我便開始和岸西合作。拍愛情片輕鬆得多，只要把現場安排妥當，大家按着流程拍就是。導演人又好，會配合大家，要求說得很清楚。

《親密》之後，《月滿軒尼詩》是導演親自找我的。記得有一場戲在山頂「老襯亭」（獅子亭）張學友和湯唯談情的戲，拍攝時遭人投訴，來了一位很兇的警察，這時當然由我們製片組來擋，好讓工作人員繼續拍攝。在我們與警察交涉期間，他聽到是張學友在拍戲，眼睛一亮，語氣一時變軟，只留下一句：「那你們趕快拍。」還一邊探頭探腦望向張學友那邊，所以有時明星效應也是有用的。當時最大的困難是借用檀島茶餐廳，他們從來不外借拍攝。我們談了幾次，都遭拒絕，最後我說到電影想以灣仔這個地標作為故事背景，我們選他們的餐廳因為能代表灣仔，我也答應他們準時開拍準時交回，做製片是要謹守承諾，建立信譽的。終於我們的真誠感動了他們，讓我們拍了幾天，導演那時也很高興。

後來的愛情片還有《志明與春嬌》（2010），我擔任執製，有楊千嬅、余文樂。彭浩翔是腦筋動得很快的導演，電影的景主要是商業大廈的後巷，他們圍在一起「打邊爐」。我看了劇本後，覺得用從頭直通到尾的長巷子不好，雖然導演原意也是這樣，但我卻覺得巷尾處有幾級階梯，會令畫面有點意思，後來導演接納了這個想法。接拍《志明與春嬌》是基於彭浩翔導演，因為我貪玩，我覺得他拍的電影一定好玩，像志明與春嬌談吸煙，一定很好玩，加上電影有阿 Yan 參與。現在要我選愛情片或動作片，我會選動作片，始終是我一直在做的片種，喜歡大場面的作品。

《竊聽風雲 3》：轉捩點

《竊聽風雲 3》我是製片，是我職業生涯最大的轉捩點。

接觸《竊聽》系列時，我做電影做得越來越有信心，市道也較好，一部接一部，膽壯心雄，很想衝。那時除了幫阿 Yan 工作，也有其他人請我工作。我跟阿 Yan 商量時，他會勸我「別急功近利」。於是我天真地為自己定了一個目標，要成為全香港最貴的助製才去做執製，再成為全香港最貴的執製，才進一步當製片。完成了《竊聽風雲 2》的執製後，認識了幕後班底，電影監製對我很好，給我很多機會。當開拍《竊聽風雲 3》（2014，麥兆輝、莊文強導演）時，再請我參與執製，我答應了，這次電影的製片是「甘地」（馮志偉），是周星馳內地開拍電影用的製片。他是舊派製片，較專注工作，跟他沒有太多互動。我記得做了一個月左右，一天黃斌請我進房間，說甘地推薦我當製片，問我想不想當製片，也鼓勵說他們會從旁幫忙，我於是做了人生第一次製片。從《竊聽風雲 3》開始，我真真正正接觸管理及資金上的事。

當上製片後，要學懂計劃預算，雖說都是一份表格列出每項預算，但每一個製片的計法都不一樣。甘地當然早已把《竊聽風雲 3》的預算做好了，但我仍向他提出讓我嘗試做一次預算，再給他指教。我一邊參考他的，一邊也自己做，從中了解動作場面、飛車場面的預算，吊威也場面要花多少錢。拍《竊聽風雲 3》也有不少小插

曲，其中我們在圍村拍攝，要在圍村的祠堂取景，本來已談好了租用費，錢也付了合約也簽了，結果與我們接洽的代表把錢私吞了，還逃到內地。其他村民以為我沒有付錢偷入祠堂拍攝，把祠堂鎖上並報警，把我們拉到警署去待了一會，到最後發現原來是他們分錢不均。此外，我還是第一次面對演員的檔期，劉青雲、古天樂、方中信、吳彥祖，與他們安排、配合拍攝期。監製與演員談片酬，片酬談好後，由我們跟進條款細則。我們再與演員討論拍攝檔期，安排試造型等，演員的經理人或助理再與我們安排演員拍片時的生活要求。

作為製片，溝通技巧和態度最重要。

我接觸的都是與我同代的人，我們有共同背景，感受也相近，所以我從不會讓我的手足獨力承受風險、碰壁，因為我們是團隊，埋怨也沒有意思。我覺得這個年代，電影圈的師徒階級制已不合時宜，反而像朋友一樣平等交流，對方更會用心用力幫忙。我算幸運，遇到的人都肯幫我、教我，大家都很關照我、體諒我，而且我就事論事，所以合作機構有時也會減價錢來遷就我的預算。

《竊聽風雲 2》後，我又接了《聽風者》（2012，麥兆輝、莊文強導演），因為監製是斌哥。我很喜歡與斌哥和麥、莊兩位導演合作，他們做事爽快直接，工作就是工作，不必拐彎抹角。《聽風者》全部都在上海拍的，這是我人生第一部戲完全出埠拍。在內地拍片，看到人家精細分工的製作模式，大開眼界。然而我仍覺得那時候內

地人員散漫，沒有制度，器材到處擺放。不過人多地方多，他們也消費得起。要收拾，人手又不成問題。不過在外地拍電影，人生路不熟，或者別人來香港拍戲也好，總是覺得被對方抬高價錢，出埠拍戲就是一場攻防戰。我記得荷里活來香港拍《變形金剛：殲滅世紀》（*Transformers: Age of Extinction*，2014，Michael Bay 導演）也有類似感覺，我也對他們的製片說：「Hong Kong ah，no money no talk ah」，他離港時就只學懂這句。

《變形金剛》、《蝙蝠俠》：學到的製片理念

我經歷過低薪助製的日子，不想別人再受這苦。在我的製片組裡，即使資金緊絀，我也不會太過壓榨下屬，盡力以合理的價錢請他們工作。

> 對投資者來說，給我五十萬，最後能餘下五萬，他們當然高興，但我卻寧願連那五萬也花在製作，多請一些人，多用一些資源，提升畫面和場景的質素。

當然我也不是亂花錢，有些過分的要求，我就不會批准，不然就跟導演再溝通達成共識。所以我不主張替公司省很多錢的，因為預算本就是這樣。這個概念是我拍西片《蝙蝠俠 —— 黑夜之神》（*The Dark Knight*，2008，Christopher Nolan 導演）時學到的。只要把景準備好，開拍了我便沒事。

我當時負責外聯部分，有一天，我跟劇組的外國負責人聊天，我們叫他「阿爺」。他突然說明天會請二百個臨時演員，需要在拍攝場地旁邊撥一個地方給這些演員落腳。我安排好了，便好奇問阿爺，何以臨時半夜才多請臨時演員？他說他們當天的預算還有餘，需要把它用盡，不要超過但也不要餘太多，因為公司會根據上次支出的數目，縮減下次的預算來壓低製作費，不斷將你的底線壓低。他一言令我驚醒，有時製作費用少了，反倒招人懷疑自己的預算能力，雖然那時我還沒到管理階層，還是做執行的工作。自此之後，我會管好每天製作費的預算。

《蝙蝠俠——黑夜之神》只拍了幾天，在中環 IFC（國際金融中心）和半山扶手電梯拍。而《變形金剛：殲滅世紀》的規模更大，影片裡鰂魚涌海山樓的景是我建議的，我也負責深水埗場面的封街、爆破招牌、衝擊搏鬥。這一類西方的大製作都聘用同一間本港製作公司拾月堂（October Pictures），我們有過幾次合作，包括《非常盜 2》（Now You See Me 2，2016，朱浩偉導演）我也有參與。這類大製作西片令我大開眼界，能見識國際知名大導演的工作方法。製作模式和資源很不一樣，器材更為新穎，我平生第一次看見 focus puller（攝影機跟焦）那麼小型，不用裝在攝影機上。另外，平常手提攝影時攝影機很重，但電池可以放在背囊減輕機器重量。

參與《變形金剛：殲滅世紀》我更能體會到香港人的機動性比任何國家都高。我記得拍深水埗大南街時，要把整條街加兩條橫街「H」形地封了，這牽涉三百多個商舖接洽。我團隊的三個人去與這些商

舖交涉，當然都是錢能解決的問題。還有我們要在一些大廈外牆掛招牌，用來拍招牌倒塌的場面，這也要跟那些被掛招牌的大廈和單位磋商。其實荷里活攝製團隊對大南街拍攝很擔心，覺得當中存在很多危機，一直希望我們與有關人士簽定協議落實。但以我們對香港的認知，倒覺得不應一早簽定，因為商戶總會挑骨頭，不服賠償比別人少，再把價錢炒高。外國人則認為協議簽定了，事情才叫妥當。那時外國攝製人員眼見只剩三天就要開拍，還未見商戶的協議書，非常焦急，我便對他說：「不用緊張，你錢照給，三日後三點前，三百多份協議書便在你桌上。」結果當天一個上午已經簽了一百多份，到三點，三百多份協議書就在他們面前，他們佩服萬分。

選在最後時刻才簽是因為我不想讓商戶有太多時間討價還價。而且外間總覺得拍電影的人很有錢，回去想想不對，又再找我們談。我們只要簡單地在最後拿着協議書，逐家逐戶請他們簽，再給予補償金，整件事便沒有時間再發酵。所以製片要了解人，要懂得察顏觀色。覺察出對方是要錢，還是要別的要求？要用些手段去溝通，我們才好提出解決方案。所以我常說製片最重要是溝通、態度、思想靈活。

《港囧》：文化落差的磨合

我拍完《竊聽風雲3》之後，製片甘地接了內地的製作《港囧》（2015，徐崢導演）。他問我敢不敢試，他以另一個名義從後照應

我，其實我壓力很大的。《港囧》是我第一次跟內地導演合作，我們經歷了一段磨合期。徐崢是大導演，有導演的氣焰，不完全了解香港取景的做法。記得有一次，他需要為十場戲選景，我們每場戲建議了六至七個場景，待他親身來香港選，沒想到他來到便說：「我知道你們製片的伎倆，總是把最好的放在最後。」因此他都看最後一張，然後全都否決掉。可是我們香港製片卻習慣把最好的放中間呢，他前面的都不看。後來徐崢又給我一個很大的挑戰，就是突然加一場戲。一天他坐車經過旺角，突然下車指着新興大廈，說想拍一個演員從大廈出來，然後對我說：「你幫我去安排」，人便上車走了。

製片同事都覺得不可能，但我是不服輸，我們何不嘗試做好，讓他佩服。結果我們得到整棟樓的同意，在大廈搭棚拍攝，成了《港囧》裡一場在大廈跑來跑去，然後吊威也讓演員在大廈外牆爬。我記得拍完後，導演拍手道謝，我說：「你滿意就好。」後來電影票房大賣，他來香港辦慶功宴，席上他跟我說，那次要在大廈拍是說說而已，他覺得拍出來會很好看，但猜我們辦不到。結果我們卻幫他實現了。聽他這樣說，我心滿意足，他來拍攝香港，我能幫他完成，能夠把香港的特色介紹出去。

> 彼此磨合是肯定需要的，合作過程偶有碰撞，但煞科一刻大家舉杯大合照，會發覺彼此其實也是同一類人。

其實拍徐崢的電影就好像拍西片，都是外來導演想在電影裡突顯香港城市的特色：人多密集、高樓大廈，新舊交替的建築、一些不常見的古老東西。對我來說，關鍵是怎樣在細節上花心思發掘和創造值得表現的東西。像《港囧》就先以他的劇本為基礎，滿足劇本需要，再從中創造突破常規的地方。例如角色楊姨的畫展，最初只想物色一個展覽場地，後來想不如改在商場進行，令場面變得更大，又能滿足他這段戲的動作要求。劇本是死的，我們不能改掉別人的創作，但我們可以從中加點創意，令畫面變得有趣。

《殭屍》：有特色的新導演

我本身喜歡鬼怪題材。《殭屍》（2013，麥浚龍導演）首先是導演吸引我。麥浚龍本身是歌手當上導演，加上他本身的美術功力也很深厚。他一工作起來很認真，沒有架子，又很有熱誠。可能不熟悉製作，但有很多主意，因此我很想幫他。他從不遲到早退，也不嫌辛苦，環境惡劣也沒計較。他是非常清楚自己在做甚麼，我很欣賞他的態度。

影片的挑戰在於特效化妝和場景，我們都要想方法，把劇本描述的呈現出來。例如劇本說人從水泥衝出，我們不能用真水泥來拍，要找能替代而又像水泥的東西。演員的造型，場景，都有很多細節都很複雜，因為未接觸過這樣的製作，難以預計 CG、特技化妝的預算。但我真心覺得是非常好玩的製作。原本我們計劃拍三十組，結果變成八十組，有演員須等了兩天卻仍未拍到他，可是我明白導演

確實是想拍出完美的鏡頭,所以我們一邊安撫演員。最後的成品是每個場景氣氛都很好,花費也很龐大,但我覺得很值得。

《狂獸》:學懂水底拍戲

另一部電影《狂獸》(2017,李子俊導演)是動作片,在香港、無錫和韓國拍攝。有場戲說的是有人把金藏在海底破沉船中,場景是十號風球的海面,所以我們需要找一個地方放一艘船,放水進去拍攝海底打鬥。第一時間就考慮哪裡有又大又深的水族空間,因為要模擬海底,必須足夠深度,我們找了很多地方,最後去了韓國。它的電影特效非常先進,我們租了一個泳池,用電子器材模擬大風大浪的船在顛簸。我記得拍攝的時候很冷,晚上只有五、六度,每天拍攝又要被水淋着。但那次我們見證到如此大型的製作器械,在香港不會接觸到。而當時在韓國幫我們拍攝的團隊,就是我在香港拍韓國片《盜賊門》(2012,崔東勳導演)時認識的。

接着是到無錫拍水底戲,但最大問題就是我們不懂得拍水底戲。那時我們租了一個廠房,搭了一個水池,池底放了破船。為了要把船做得破爛,美術組鋪了一些水苔,但水池在鐵皮廠裡溫度高,令水也變暖了,水苔因此生長極快,影響了水的能見度,根本難以拍攝。我們找來泳池清潔公司清理水裡的微生物,也不見好轉,而演員、導演也快到了,怎麼辦呢?那個池有一個籃球場那麼大,九米深,把它裝滿水要花三十六小時,排水也要三十多小時。

最後我想到分段拍攝，水注到一定高度，就足夠拍水底戲，先拍搜查和打戲，把燈光放低一點就夠光拍，然後再注水到另一高度，拍演員入水的戲。然後休息兩天，待水全排走，再重新注水來拍。我和副導演葉兆聰接了這部戲後，一起去學潛水。副導演學是因為方便教演員拍水底戲，而我學除了貪玩，是因為想掌握技術，方便與製作人員解決困難。我對水底拍攝的認識更豐富了，到下一次接拍類似題材時，我已知道大概要作甚麼預備。所以我會接各種類型的電影來增廣見聞，多方學習。

香港電影需要改變

為甚麼上一輩的電影那麼風光，到我們這一代會停下來？想想以前不以為意，離棄了香港觀眾，是否做得成呢？既然五千萬、一億的製作已不復再，何不想想從五百萬的製作預算裡，可以怎樣重塑我們的香港電影？不要再拿八十年代比較，時代不同了，以前人們沒有其他娛樂，也只有看電影；現在打開電腦、電話，便已經能看電影了。所以我們要發掘香港獨有的題材。

我覺得看電影是一種習慣，但現在沒有人有這種習慣了，因為沒有東西能吸引人進戲院看電影，能夠維持市場供應，讓人習慣以看電影來消磨空餘時間。世代不同了，要改變要有新面孔，行業才可以維持下去。拍更多不同的題材，才能製造社會話題，然後吸引更多觀眾看電影。我並不覺得香港電影沒有觀眾，像黃子華的《乜代宗師》（2020）收三千萬票房，我何不好好把握這些觀眾？我們不如

創作一些令香港人開心的電影，簡單地讓觀眾發洩情緒就好。

電影雖然正處於衰退中，也未知何時復甦，但電影不會死，一定仍在拍。香港電影一直有嚴重的接班人斷層問題，所以年輕人可以嘗試報讀一些課程，先作為入行的踏腳石，別讓這個疫情磨滅掉你入行的意願。我雖不知道未來是否仍繼續衰退，但別幻滅希望。我覺得電影終究是夢，有些事情只在拍戲才接觸到，也唯獨喜歡創作的人才感受到的。我們要堅持下去，我會鼓勵想入行的人繼續尋找途徑。現在媒體太方便了，拍攝變得相對容易。有才華的一定會被賞識，開始時是艱辛的，但不要停下來。

我從頭到尾都一心一意拍電影，越做越建立信心。這樣做着做着，最後我參與的電影上映了，我的名字出現在電影裡，爸媽終於知道我做甚麼了。雖然名字小小的在銀幕上出現又立刻閃過，但那刻能叫朋友來看看，心裡很快樂。

參與電影 ❯

年份	電影名稱	崗位
2005	純白的聲音	助理製片
2007	A貨B貨	助理製片
2007	十分愛	助理製片
2008	深海尋人	助理製片
2008	狼牙	助理製片
2008	機動部隊—絕路	助理製片
2008	機動部隊—伙伴	助理製片
2008	蝙蝠俠——黑夜之神（The Dark Knight）	執行外聯製片
2009	家有囍事 2009	助理製片
2009	親密	助理製片
2010	志明與春嬌	執行製片
2010	翡翠明珠	執行製片
2010	月滿軒尼詩	助理製片
2010	異空危情	助理製片
2011	竊聽風雲 2	執行製片
2011	世紀戰疫（The Contagion）	製作助理 / 外聯製片
2012	聽風者	執行製片
2012	盜賊門（The Thieves）	製作助理 / 外聯製片
2013	飛虎出征	執行製片
2013	2013 我愛 HK 恭囍發財	執行製片
2013	殭屍	執行製片
2014	竊聽風雲 3	製片

年份	電影名稱	崗位
2014	變形金剛：殲滅世紀 （*Transformers: Age of Extinction*）	執行外聯製片
2015	全力扣殺	製片
2015	港囧	製片
2016	兇手還未睡	製片／後期統籌
2016	非常盜 2（*Now You See Me 2*）	執行製片
2017	常在你左右	製片
2017	天生不對	製片
2017	狂獸	製片
2018	臥底巨星	製片
2020	地下拳	策劃
2021	感動我 77 次	製片

特此鳴謝　(按姓氏筆畫排名)

王雅琳女士

朱嘉懿女士

李錦文女士

何麗嫦女士

林淑賢女士

施南生女士

陳佩華女士

崔寶珠女士

梁鳳英女士

彭立威先生

黃　斌先生

爾冬陞先生

鄧維弼先生

戴栢豪先生

責任編輯

　莊櫻妮

書名

　香港製片——港式電影製作回憶錄

編著

　林明傑

　喬奕思

協力

　鄭超

出版

　三聯書店（香港）有限公司

　香港北角英皇道 499 號北角工業大廈 20 樓

　Joint Publishing (H.K.) Co., Ltd.

　20/F., North Point Industrial Building,

　499 King's Road, North Point, Hong Kong

香港發行

　香港聯合書刊物流有限公司

　香港新界荃灣德士古道 220-248 號 16 樓

印刷

　美雅印刷製本有限公司

　香港九龍觀塘榮業街 6 號 4 樓 A 室

版次

　2022 年 7 月香港第一版第一次印刷

　2023 年 3 月香港第一版第二次印刷

規格

　特 16 開（145mm x 205 mm）264 面

國際書號

　ISBN 978-962-04-5016-7

三聯書店
http://jointpublishing.com

JPBooks.Plus
http://jpbooks.plus